너의 뒤에서 건네는 말

너의 뒤에서 건네는 말

어느 클래식 공연 기획자의 무대 뒤 이야기

이샘 지음

아트북스

언제나 내 기준점이 되어주는 아티스트

노부스 콰르텟에게

—

무대의 주인공도 조연도 아닌,
존재하지 않는 이들을 위해

20세기의 끄트머리 여름, 항공사 승무원으로 입사해서 신입 직무훈련을 받던 어느 날이었다. 나와 동료들은 영문도 모른 채 갑자기 버스에 태워져 예술의전당 앞에 내려졌다. 선배들에게 말로만 듣던 강제 클래식 공연 감상. 당일 꽤 많이 빈 객석을 채우기 위한 고육지책으로 고故박성용 명예회장님께서 내린 특단의 조치로 추측된다.

또 한 대의 버스가 공연장 앞에서 멈춰 섰다. 이번에는 공항에서 비행 대기를 하고 있던 선배 승무원들이 우르르 내렸다. 우리 모두 이 상황이 좀 황당했지만 공항에서 대기하나 여기서 대기하나, 라는 심정으로 서로를 보며 웃었다.

동기들은 피곤하고 강도 높은 신입 훈련 도중에 주어진 뜻밖의 휴식시간이나 마찬가지였기에 객석에서 어둠을 틈타 맹렬한 기세로 숙면을 취했다. 지금 생각해보니 콘서트홀에서 한 무리의 매끈한 올백

머리를 한 젊은 처자들이 클래식 음악에 맞춰 고개를 흔들며 자는 광경은 참으로 장관이었을 게다. 조금 이상했던 일은, 그 우연한 음악의 순간이 내게는 지루하다기보다 꽤 흥미롭게 다가왔다는 것이다.

비행기 모형mock-up에서 트레이닝복에 쉰내가 배도록 비상착륙 훈련만 반복하다가 뜬금없이 경험한 낯선 현악기들의 소리. 그 묘한 비브라토의 울림이 내 마음의 어느 깊숙한 곳까지 들어올 듯 말 듯, 참 간질간질하고 신기했던 하루였다. 그날은 내가 성인이 되어 처음으로 클래식 공연을 본 날이기도 했다. 그것도 하필이면 현악사중주.

그날 이후 여러 일들이 있었고, 그저 클래식 음악을 듣고 좋아하는 것만으로는 부족했던 것일까? 나는 어느새 클래식 공연 기획사 대표 직함을 달고 있다. 저 기묘한 인과관계들은 머릿속에서 쉽게 맞춰지지 않는다. 아마도 우연과 필연이 적당히 교차한 어디 즈음에서 지금의 내가 완성되었으리라. 저 당시만 해도 고작 몇 년 후 자신의 삶에서 가장 의미 있는 것으로 클래식 음악을 꼽게 되리라고는 결코 상상하지 못했을 테니.

이 글들은 3년 전 우리 회사에 공연 기획자로 갓 입사한 막내를 위해 처음 쓰기 시작했다. 클래식 공연 기획자이자 아티스트 매니저, 그리고 회사 운영자로서의 업무는 늘 일관되게 비현실적으로 바빴다. 새로운 직원을 뽑아놓고도 제대로 가르칠 시간이 나지 않자, 나는 한 달치의 칼럼을 통해 막내의 신입 교육을 대신하기로 했다. 어처구니 없는 이야기 같지만 우리 회사에서는 말이 된다.

직원들이 모두 퇴근한 늦은 밤이나 새벽, 조용한 사무실에서 이 글들을 썼다. 교육이라고는 하지만 예산표 수립 원칙이나 보도자료 작성 요령 같은 업무지식을 설명하지는 않았다. 그보다는 내 식대로 공연 기획자와 아티스트 매니저로 살아가는 일상의 편린들, 그리고 연주자들과의 관계 속 우리의 모습들을 내밀하게 말해주고 싶었다. 그것은 이전에 아무도 내게 알려주지 않았던 것들이었다.

조금씩 글들이 쌓이다 보니 어느새 칼럼을 빌려 우리 아티스트들에게 공개 연애편지를 쓰고 있는 나를 발견했다. 공적인 영역과 사적인 영역이 모두 뒤엉켜 돌아가는 내 일상의 약점을 그대로 드러내는 것이나 마찬가지였지만, 있는 그대로의 모습을 보여주기 위한 것이기도 해서 쓰는 것을 멈추지 않았다. 덕분에 나의 충만한 결핍들이 글 곳곳에 흉하게 드러나버렸다. 공연 기획자로서, 매니저로서의 시간을 이야기하는 것은 어찌 보면 구차함과 고단함의 나열인지도 모른다. 우리는 무대의 주인공도 조연도 아닌, 존재하지 않는 사람에 가깝기 때문이다.

하여 이 글들이 결과적으로 우리 막내에게 효율적인 업무 교재가 되었는지는 확신할 수 없다. 막내는 칼럼이 잡지에 실려 나올 때마다 달려가 제일 먼저 나의 글을 펼쳐 읽었다. 글을 읽는 막내의 표정은 언제나 알 수 없었다. 3년이라는 시간이 지난 지금의 그녀는 제법 근사한 공연 기획자의 태가 난다. 그녀의 성장은—물론 자력 성장에 가까웠겠지만—나에게 일종의 감동으로 다가온다. 이 글들로 인해 지난 시간들이 나보다는 덜 외로웠기를 바라는 것은 과한 욕심일까.

이 길을 꿈꾸는 청년들과 3년 전의 우리 막내처럼 첫 발을 내딛는 초보 공연 기획자들, 그리고 나아가 클래식 공연을 아끼는 이들과 이 부끄러운 글을 공유하기로 결심하는 데에는 용기가 필요했다. 자질 부족한 공연 기획자로서 남긴 저 많은 사고와 실수의 기록들이 청년들에게 부디 반면교사 삼을 수 있는 사례가 되기를 빌어본다. 혹여 누군가 이 글들을 통해 아주 작은 통찰이라도 얻게 된다면 그건 전적으로 여러 에피소드 속에 등장하는 무수한 A들, 바로 우리 연주자들의 희생이 있었기에 가능했다.

나처럼 음악이 좋다는 이유로 결코 쉽지 않은 이 길을 선택한 당신을 조금 앞장선 선배로서 힘껏 안아주고 싶다. 우리의 헌신은 사소하고, 음악은 영원히 위대할 것이다. 이것만큼은 장담할 수 있다.

이 책의 출간에 앞서 가장 먼저 목프로덕션 아티스트들과 직원들에게 농밀한 감사의 마음을 전한다. 두 그룹 모두 나라는 존재를 '견뎌내고' 있는 한없이 미안한 인연들이다. 당신들을 만난 행운에 관해 언어로 다 치환해낼 수 없는 나의 모자란 능력이 안타까울 뿐이다. 혹여 어설픈 글 솜씨로 오히려 누를 끼치지 않을까 (이제 와서) 걱정해본다. 평범하고도 심약한 범인凡人으로 태어난 내가 초월의 존재인 예술가들을 돌본다는 것은 애초에 말이 되지 않는 것이었다. 오히려 그대들이 나를 돌보고 있음을 내 모를 리 없다. 허덕이는 일상이지만 당신과 당신의 음악을 만날 수 있었던 이 생을 지독하게 연모한다.

『뮤직프렌즈』 백정호 편집장님께 이 자리를 빌려 낮고 깊은 감사

를 드리고 싶다. 그분의 따뜻한 배려와 제안이 없었더라면 이 외골수의 사적인 독백들은 결코 시작되지 못했으리라.

끝으로 내가 사랑하는 (　　　　　　),

이 넉넉한 괄호는 당신을 위해서 남겨 놓았다. 공개적으로 호명할 수 없었던 귀한 감사의 이름을 위해 남겨 놓은 공간이니, 내가 비로소 당신의 이름을 저 괄호 안에 적어 건넬 때 이 부족한 책은 완성되리라.

강하고 아름다운 나의 피아니스트,
이효주의 모차르트 피아노 협주곡 21번을 간절히 기다리며

Soli Deo gloria

이 샘

—

2부　안녕하세요, 무대 뒤의 유령입니다

1부

봄날의 클래식, 좋아하세요?

공연 기획자의
탄생

아침에 눈을 뜨자마자 휴대전화를 확인한다. 어제 밤늦게 끝난 공연 뒷정리를 하느라 피로가 공사장 분진처럼 내려앉은 몸뚱이는 아랑곳하지 않고 적지 않은 메일들과 메시지 신호들이 기다렸다는 듯이 야멸차게 깜빡이고 있다. 누군가는 자료를 요청하고 있고, 누군가는 입금을 독촉하고 있고, 또 누군가는 점잖은 표현으로 에둘렀지만 결국 불만을 전하고 있었다. 기다렸던 아티스트에게서 온 안부 메일은 없다. 몸을 일으킬 생각도 하지 않은 채로 휴대전화에 저장된 하루 일정을 확인한다. 오늘은 신입 교육이 있구나. 다음 공연 인쇄물 발주도 해야지. 지극히 일상적인 공연 기획자의 아침 풍경이다.

커피를 내리면서 A의 이름을 낮게 중얼거린다. A는 현재 해외에

서 주로 활동하고 있는 우리 회사 소속 아티스트. 과장을 조금 보태면 나이 차이가 자식뻘쯤 되지만 그래도 기꺼이 나를 '누나'라고 불러주는 고마운 친구다. 아침에 눈을 뜨자마자 내 거실에 처음으로 울린 말이 A의 이름이라니, 오늘 하루도 힘들겠구나. 우리 사이의 시차는 언제나 견고하므로 지금부터 네가 있는 대륙에 공식적으로 아침이 가능할 아홉 시간 후까지 나는 너의 부재가 불러온 이 공허함을 달래면서 오늘 치의 업무를 해내야 한다. 일로 만난 사이이기에 우리 마음의 질량이 같을 수는 없지만 네가 그리울수록 곤란한 것은 언제나 내 쪽이다. 그 마음을 덜어내려 애쓴다고 말하면서도 차 시동을 거는 짧은 사이를 못 참고 나는 그새 A의 연주 실황 음반을 CD재생기에 밀어 넣는다. A의 예민하고도 선이 고운 연주가 창밖 풍경과 함께 바쁘게 밀려간다.

바이올리니스트 A. 아티스트들 중에서도 유독 나와 참 많이 싸운 연주자다. 서로를 사정없이 할퀴어대다가도 공연의 막이 올라가기 전, 그 극심한 중압감 앞에서 우리는 서로 기댈 수 있는 유일한 동지이기도 했다. 유독 올 한해 좋은 소식과 힘든 사건이 동시에 많았던 아이. 이 연주자를 지켜내기 위해서 내 1년을 다 쏟아부은 듯하다. 몹시 아프고 고된 시간들이었다. 차 안에 흐르는 황량하고도 어두운 엘가Edward Elgar의 「바이올린 소나타」 2악장이 한국을 떠나기 전 A가 내게 했던 질문을 문득 소환한다.

"그래서, 누나는 지금이 더 행복해요?"

보통 내 나이의 어른에게 이런 질문은 낯선 것이다. 그들의 매력이기는 하지만 아티스트들은 이렇게 종종 예측불허의 행동을 보이곤 한다. 아마도 A의 그 질문 속 '더'가 가리키는 행복의 비교 대상은 아마도 나의 이전 직업일 것이다. 그때 그 천진하고도 직설적인 질문에 어떻게 답해야 할지 몰라 당황한 나는 답을 대충 얼버무렸던 것 같다. 불행을 정교하게 은폐하는 기술만 늘고 있음 직한 기성세대의 삶 한복판에서 그렇게 바이올리니스트 A는 나에게 아무렇지 않게 물어왔다. 그래서 누나는 지금이 더 행복하느냐고.

공연계에서 일한 지 이제 14년차. 많지도 적지도 않은 세월이다. 이전에 항공사 승무원으로 일했던 날도 짧진 않았다. 항공사 승무원에서 공연 기획자라니, 이 연관성 없는 드라마틱한 커리어 전환을 두고 많은 사람들이 말을 흐렸다. "왜 그 좋은 직업을 그만두고……." 그 '좋은 직업', 이라는 표현에서 말하는 이의 두 직업을 대한 마음의 무게가 다르다는 것이 노골적으로 느껴져 입안에 쓴 물이 고였지만, 나는 대개 "그러게요. 왜 그랬을까요" 하고 맞장구치듯 함께 웃었다. 그때 A의 질문에 자신 있게 답을 하지 못했던 것처럼 언제나 모호하게.

—

지난날 첼리스트 B

오래전 그 뉴욕발 서울행 비행을 잊을 수가 없다. 그때 나는 막 비즈니스 클래스 갤리(주방) 담당업무가 손에 익어가던 6년차 승무원이

었다. 출발 전부터 탑승객 명단에서 첼리스트 B의 이름을 보았을 때 두근거리는 마음이 쉬이 진정되질 않았다. 그는 당시 내가 좋아하던 첼리스트였다. 정말 그가 비즈니스 객실에 탑승한 게 맞는지 재차 확인한 후 나는 괜스레 얼굴을 붉히며 할 수 있는 한 그날은 갤리 밖으로 나가지 않기로 마음먹었다.

정신 없이 손님들이 먹을 음식을 차려내고, 치우고를 반복하니 이내 승객 취침 시간. 모든 객실의 불을 끄고 갤리에도 가장 조도가 낮은 등 하나만을 켜놓은 채 다음 서비스를 준비하는 그 시간이 나는 비행 중 가장 좋았다. 잠시 휴식을 취하라며 동료들을 벙커로 보내고 혼자 어두컴컴한 갤리 안에서 다음 식사 서비스에서 사용할 리넨들을 습관적으로 접고 있는데 갑자기 갤리 커튼이 스르륵 열렸다.

"저…… 혹시 다음 기내 영화는 언제 틀어주시나요?"

그 첼리스트가 한 손으로 커튼을 잡은 채로 어둠 속에 서 있었다. 갑작스러운 그의 방문에 나는 얼어붙었다. 와인 얼룩이 진 앞치마를 왜 아까 갈아입지 않았을까, 속으로 후회해봤자 이미 너무 늦었다. 쥐구멍이 있다면 숨고 싶었지만 내가 고작 할 수 있는 일은 매니큐어가 벗겨진 손끝을 앞치마 주머니 안으로 넣어 가리는 것뿐이었다. 당황한 내가 그 이후로 그에게 한 말들은 긴장이 한 인간의 지적 수준을 얼마나 처참하게 떨어뜨릴 수 있는가를 증명하는 현장이었다. 애써 오렌지주스 한 잔을 그에게 권했던 것도 기억이 난다. 자의 반, 타의 반으로 주스 잔을 받아 든 그가 어두운 갤리에서 무엇 때문인지 설핏 미소를 지었다. 그리고 그 기가 막히게 멋진 미소 때문에 순간

내 일상이 그렇게 누추해 보일 수가 없었다. 눈물이 나올락 말락.

서울에 돌아가면 첼로를 한 대 사서 배워야지. 그러면 나도 내 눅눅한 일상 속에서 저렇게 밝게 웃을 수 있을까. 그때 그런 어처구니없는 생각을 했던 것 같다. 그리고 서울에 도착하자마자 나는 정말 선생님을 섭외해 첼로를 배우기 시작했고, 첼로를 배우고 난 후의 삶은 그 이전과 같을 수 없었다.

그렇게 그저 클래식 음악을 좋아하는 승무원이었던 내가 어느새 공연장에 취직을 하고 이제는 스무 명 남짓한 아티스트가 소속된 공연 기획사를 운영하고 있다. 인생은 정말 논리로 설명되지 않는 것들의 연속이다.

——

내일의 공연 기획자 C

공연 기획사 사무실은 전날 힘든 공연이 있었건 말건 아랑곳 않고 바쁘게 돌아간다. 오늘 나는 신입 교육이라는 것을 해야 한다. 회사에 직원 C가 신참내기 공연 기획자로 입사했기 때문이다. 이 친구가 첫 출근하기로 한 날짜 며칠 전부터 나는 살짝 설레기도 하고 조급해지기도 하고 긴장도 되는 등 감정이 불안정하게 오락가락했다. 회사에 사람이 들고 나는 것은 특별할 것 없는 일이지만 이번은 경우가 좀 다르다. 신입사원 C, 그녀는 묘하게 오래전 공연 기획사에 막 입사했을 때의 나를 떠올리게 한다. 얼추 내가 공연계에 들어온 나이와 비

숫해서일까? C 역시 나처럼 문학을 전공했고 다른 일을 하다 공연계로 넘어왔다고 했다. 그녀는 입사 전 면접에서 만약 우리 회사에 들어오게 된다면 어떤 점이 가장 기대되느냐는 질문에 "내 아티스트를 갖는다는 것이 어떤 느낌일까 궁금해요"라고 답했다. '나와 같은 부류의 아이구나' 하고 그때 나는 속으로 생각했다. '얘야, 혹시 너도 어떤 첼리스트를 우연히 만나서 여기까지 온 거니?' 가당치도 않은 질문들을 할까 하다 입을 다물었다.

C는 첫 출근 날 꽃다발을 한 아름 들고 나타나서 작은 사무실을 온통 꽃향기로 가득 채워버렸다. 붉은 카네이션이었다. C가 웃을 때마다 사무실에 햇살이 조금 더 머물다 가는 것 같다. 그런 C를 볼 때마다 풍성해지는 기쁨도 있지만 마음 한구석에는 알 수 없는 무게가 느껴진다. '이제 나는 이 아이에게 공연의 무엇을 가르쳐줄 수 있을까? 이 친구에게 우리 회사는, 아니 이 공연계라는 곳이 어떻게 느껴질까?' 마음속에서 그간의 시간이 오래된 필름처럼 돌아간다. 그럴 때마다 가슴 한구석이 뻐근해질 때가 많다. 이제 이 그럴듯해 보이는 공연계라는 포장지를 한 꺼풀만 벗겨내면 이 친구도 깊은 한숨을 쉬게 될까?

C는 나에게 공연에 대해, 그리고 아티스트들과 이 일에 대해 모든 것을 배우고 싶고 또 경험하고 싶다고 했다. 그런데 이를 어쩌나…… 이 일이 너에게 전보다 더 나은 삶을 보장해줄 수 없을지도 모른다는 걱정으로 나는 교육이고 뭐고 입이 쉽게 떨어지지 않는구나.

오래지 않아 너는 공연이 끝나고 몰려오는 허탈감에 광화문에서 마포까지 한밤중에 정처 없이 걷게 될지도 모른다. 네가 최선을 다해 준비한 공연이건만 객석이 텅 비었을 때 가슴이 무너지는 느낌을 알게 될 것이다. 조건 없이 애정을 쏟아부었다고 믿었던 아티스트가 나와는 다른 마음을 가지고 있었다는 것을 알았을 때의 쓰린 상처를 지워지지 않는 흉터로 갖게 될지도 모른다. 어두컴컴한 무대 뒤 어느 구석에서 눈치껏 때우는 식사, 아니 그거라도 먹을 수 있으면 다행인 처지에 넌더리가 날 것이며, 아티스트의 입국 날짜는 다가오는데 제대로 된 연주 일정이 잡히지 않는다는 중압감에 잠을 이루지 못할지도 모른다. 사생활이라는 게 존재하기는 하는 건지, 24시간을 쥐어짜도록 일해도 돌아오는 보상이란 어이없는 서푼짜리 월급이라는 것에 너털웃음을 짓게 될 것이다. 그러던 어느 날, 아티스트가 보내온 짧은 인사 메시지 하나에 어쩌면 너는 한없이 가슴 벅차할지도 모른다. 무엇보다도 그들이 무대 위에서 성취해낸 위대함에 감격해서 이 마약 중독자 같은 생활을 또 하루 더 연장하기로 결심할지도 모른다. 그리고 내가 그랬던 것처럼 무대 뒤에서 너도 많이 울게 될 것이다.

이 친구가 내가 걸은 길을 그대로 걸을 것이라는 생각은 괜한 연민을 불러온다. 어쩌면 C를 향한 연민은 자기연민이 가면을 쓰고 나타난 것일지도 모른다. 언제나 자기연민은 생각보다 교활한 방법으로 위장을 한 채 내 주위를 맴돈다. 많은 말들이 입 끝을 맴도는데 내뱉

지 못하고 결국 오늘도 밀린 업무를 핑계로 신입 교육은 뒤로 미뤘다. 무엇보다 바이올리니스트 A의 질문에 확신 없었던 나의 답이 내내 마음에 걸렸다. 이런 상태로 내가 너에게 무얼 가르쳐줄 수 있겠니.

—

다시, 바이올리니스트 A

오후 4시가 되자 휴대전화가 울린다. 유럽에서 걸려온 A의 전화. "누나, 서울은 어때요?"로 시작되는 너의 목소리. 아마 잠을 깨자마자 건 전화일 것이다. 그 나른한 목소리에 반가움과 하루치의 고단함이 기다렸다는 듯이 밀려와 순간 목이 잠겨온다. 오늘 치의 피로를 너에게 털어놓고 싶지만 이제 막 하루를 시작하는 네게 그럴 수는 없다. 너는 아마도 다음 공연 프로그램을 상의하기 위해 전화를 했을 것이다. 그런 너에게 종일 기다렸다는 말도 할 수 없다.

나는 내가 아티스트들과 일이 아니라 연애를 했다는 것을 잘 알고 있다. 이 이상한 연애를 앞으로 얼마나 더 할 수 있을까. 그럼에도 그들은 언제나 깊이 있는 음악과 마음을 움직이는 무대로 내 구애에 답해주었으므로 그저 부질없는 짝사랑만은 아니리라. 그 지리멸렬한 시간 속에서 나를 구원해주었던 것은 언제나 너희의 음악이었다. 생각해보면 그거면 충분했는데, 부질없는 자기연민이 스스로를 초라하게 만들었구나.

오늘은 그때의 네 질문에 용기 내어 답해주어야겠다. 누나는 지금

이 훨씬 더 행복하다고. 내 아티스트로 너를 만날 수 있어서, 너의 음악을 위해서 일할 수 있어서 예전과 비교할 수 없이 행복하다고. 나의 선택을 후회하지 않는다고. 이 모든 괴로움에도 불구하고 바로 너로 인해 행복하다고.

어쩌면 내일은 C에게 제대로 된 신입 교육을 할 수 있을지도 모른다.

—

나의 연락을
기다리는 당신에게

—

아티스트 A에게

아마도 당신은 제게 이메일을 보내놓고 매일같이 회신을 기다리고 있을 것입니다. 메일 전송 버튼을 누르는 순간까지, 여기에 프로필 사진을 함께 보내야 하나, 유명 인사의 추천서나 연주 음원을 첨부하는 것이 좋을까를 여러 번 고민했을 것입니다. 용기를 내어 저에게 먼저 매니지먼트 제안 메일을 썼을 당신은 그렇게 며칠 동안 수신함을 확인하다 회신 없는 기간이 길어지면서 혹시 거절당한 것은 아닌가 조금씩 불안해질지도 모르겠습니다. 어쩌면 제가 당신을 저울질하고 있는 것은 아닐까 하는 데까지 생각이 닿으면 그때부터 불편한 마음이 서서히 고개를 들지도 모릅니다. 그러다 기다림이 지속되면 상처 난 아티스트의 자존심은 저에게 메일을 보낸 것을 후회하게

만들지도 모릅니다. 그러나 당신이 그렇게 생각하신다면 저는 조금 섭섭할지도 모르겠습니다. 제가 감히 뭐라고 당신과 당신의 음악을 판단하고 저울질하겠습니까. 다만 저에게는 시간이 좀 필요합니다. 저에게는, 당신에게 반할 시간이 필요합니다.

—

음악계 시스템 변화의 한복판에서

맨 처음 이 업계로 진입하고 나서 놀랐던 것 중 하나가 우리나라 클래식 음악계가 비즈니스라는 표현을 쓰기도 민망할 정도로 규모가 작다는 것이었다. 대기업에서 일하다 온 건방진 외부인의 시각으로 바라본 이곳은 자본도 시스템도 턱없이 모자랐다. 오직 이 열악한 상황 속에서 먼지가 되도록 일하는 동료들의 열정과 수고로움만이 눈물겨웠다.

아티스트 매니지먼트라는 시스템이 도입된 것도 클래식 업계에서는 고작 10여 년밖에 되지 않는다. 세계 무대에서 경쟁력이 있는 젊은 아티스트들 위주로 조금씩 나타난 변화였다. 서구에서는 보편적인 에이전시 시스템이 요즘에서야 조금씩 자리를 잡는 모양새인데 초기에는 매니저를 대동하고 공연장에 나타나는 연주자들 뒤로 '자기가 연예인인줄 아나봐……' 하는 곱지 않은 수근거림도 있었다. 그러나 누가 뭐래도 비즈니스는 선수들을 당하지 못하는 법이고, 아티스트가 최대한 연주에만 집중하게 하려면 매니지먼트 시스템의 도입

은 당연한 것이 아닐까. 이런 시스템의 변화 속에서 뒤늦게 위기감을 느낀 것인지 매니저 없이 스스로 업무를 처리해오던 기성 아티스트들이 최근에는 에이전시에 역으로 영입 제안을 하는 경우가 늘고 있다. 내 책상 위로도 수십여 명의 아티스트 프로필 파일들이 쌓이고 있다. 하지만 우리 회사가 한 해에 소화할 수 있는 아티스트는 많아야 한두 명에 지나지 않는다. 클래식 음악 사업 중에서도 매니지먼트 파트는 요구되는 업무량에 비해 낮은 수익성으로 악명이 높아서 이 분야로 사업을 확장하거나 새로 뛰어드는 회사가 거의 없다. 좋은 연주자는 너무 많고 거기에 더해 엄청난 수의 음대 졸업생들이 매년 쏟아지고 있지만, 공급에 비해 우리나라 순수예술 시장과 그 수요는 기형적으로 작은 게 현실. 결국 나는 오늘도 산같이 쌓여가는 제안서 앞에서 내 운명의 아티스트를 선택해야 하는 입장에 놓이게 된다. 난 감하다.

신중히 선택하라

지금도 기억나는 유명 공연기획 지침서의 제1항목은 "아티스트를 신중히 선택하라"다. 공연 기획자에게도, 아티스트 매니저에게도 이 지침은 똑같이 해당된다. 아티스트와 인연을 맺는다는 것은 생각보다 굉장히 복잡한 문제다. 단순히 무대 위에서 한 시간 연주할 연주자를 택하는 것이 아니라 아티스트의 인생을 보듬어 안는 것과 같은 문제

이기 때문이다. 다시 말해 연주자를 선택하는 것은 한 사람의 재능을 일회성으로 사용하고 헤어지는 것이 아닌, 한 예술가의 인생 전체가 내게 오는 것이다. 그 아티스트가 당신을 웃거나 울게 할 것이며, 때로는 지옥의 한복판을 걷게 할 것이다. 당신은 그의 손발이 되어 그를 홍보하고 변호하게 될 것이고, 어느새 그의 꿈이 당신의 꿈이 될 것이다. 아티스트와 매니저는 같은 곳을 바라보며 살아가는 운명 공동체이기 때문이다. 그러나 잘못 맺어진 인연은 잘 떼어지지도 않을 뿐더러 애써 분리된다 한들 처음과 같은 매끈한 심장일 수 없다. 그렇기에 아티스트를 선택하는 데 신중을 기해야 함은 아무리 강조를 해도 부족함이 없다. 한 명의 아티스트를 매니지먼트 한다는 것은 그와 결혼을 하는 것과 별반 차이가 없으니까.

업계의 한 선배는 이렇게 말했다. "절대 아티스트에게 먼저 손을 내밀어서는 안 된다"라고. 자연스럽게 아티스트가 먼저 제안을 하도록 유도하고, 그렇게 일을 시작해야 간신히 주도권을 쥘 수 있다고 강조했다. 전부는 아니지만 아티스트들의 자기중심적인 성향을 감안하면 그렇게 해야 우리 업무를 어느 정도 존중받을 수 있겠다 싶기는 하다. 충분히 일리 있는 이야기고 그 발언의 순수한 진의를 믿는다. 그럼에도 나는 항상 내 쪽에서 먼저 아티스트들에게 손을 내밀었다. 상대방보다 내가 더 많이 사랑하는 것을 부끄럽게 생각하지 않으므로.

—

어떤 아티스트를 선택하는가

어느 매체와의 인터뷰에서 우리 회사의 아티스트 선정 기준이 무엇이냐는 질문을 받은 적이 있다. 앞서 그 기자와 인터뷰를 한 다른 기획사들은 같은 질문에 '세계적 경쟁력' '음악성' '스타성' 등의 대답을 했다고 한다. 나는 그 질문 앞에서 한참을 망설이다가 "운명이요"라는 시답지도 않은 답을 했다. 핀트를 벗어난 어이없는 답변에 기자는 웃었지만 유감스럽게도 나는 진심이었다. 운명이라고밖에 설명할 수 없다. 그것은 어느 날 무대 위에서 그냥 보이는 것이다. '아, 저기 내 아티스트가 있구나. 저기서 저렇게 자신의 전생全生을 담아 아프게 연주하고 있구나' 하고 한 음악가에게 완벽하게 반하는 것이다. 그러한 경험은 인생에서 결코 자주 오지 않는다. 어떤 연주자는 첫눈에, 수년간 알아온 연주자의 경우에는 그런 순간이 불현듯 찾아오기도 한다. 그 날카로운 신호가 올 때면 나는 수단과 방법을 가리지 않고 그들을 내 아티스트로 삼았다. 딱 한 번, 신호가 왔지만 인연으로 이어지지 못한 적이 있는데 그것은 서로에게 아픈 기억으로 남아 있다. 더 많이 좋아했던 내 쪽의 타격이 컸다. 이제는 그 또한 운명이 아니었다고 말할 수밖에.

그래도 운명이라는 단어로는 일간지 기사를 쓸 수 없으니 그보다 구체적인 논리를 집요하게 요구하는 기자 덕에 그날 나는 처음으로 나를 반하게 한 아티스트들을 머릿속에서 일렬종대로 세워보았다. 그러고 보니 그들에게는 몇 가지 공통분모가 있었다. 그들은 대개 젊

었고 뛰어난 음악성과 전달력을 가진 성장형의 연주자들이었다. 반면에 나의 개입이나 도움이 상대적으로 덜 요구되는 완성형의 기성 연주자에게는 큰 매력을 느끼지 못했다. 또한 지극히 개인적이 취향이지만 독주자일지라도 실내악 연주에 재능과 감각이 있는 아티스트에게 더 마음이 끌렸다. 마지막으로 내가 반했던 이들은 심성의 결이 곧고 더 없이 순수했다. 그 고결한 인품이 정직하게 그들의 음악에 투영되어 무대에서 나에게 손짓했다고 믿는다.

—

당신에게 반할 시간을 기다리며

회사 설립 이래 10년이 지난 지금까지 우리 회사에 들어왔다 떠난 소속 연주자가 한 명도 없다는 사실을 떠올려보면 나는 몹시 운이 좋았다. 대외적으로는 헌신적인 매니저로 위장하고 있을지 모르나 실상은 나 역시 아티스트들에게 적잖이 상처를 주고 힘들게 했다는 것을 잘 알고 있다. 내가 일하는 방식을 모두가 마음에 들어 할 리도 없고 늘 잘 풀리는 연주자들만 있었던 것도 아니다. 하지만 고통의 시간들 속에서도 함께 견뎌낼 수 있었던 것은 그들의 선한 인품에 의지한 바가 컸다. 한 치 앞을 못 보는 인간이기에 어쩌면 곧 다가올 이별을 모르고 이런 세월 좋은 글을 쓰고 있는지도 모르겠다. 그러나 내가 당신을 잃는다는 것, 그것은 내가 이 일을 하면서 가장 두려워하는 것이다. 어느 순간 내 삶이자 자부심이 된 아티스트를 잃게 된다

는 것은 이혼의 고통과 무엇이 다를까. 조금 더 솔직히 말하면 당신이 떠나고 폐허가 된 가슴으로 나는 이 일을 계속할 자신이 없다. 그래서 더더욱 선택하기가 망설여지고 신중해지는 것일지도 모른다.

그러니 당신, 나의 회신을 기다리고 있는 당신. 조금 더 기다려주시길. 시간이 허락해 당신에게 반하는 순간, 내 기꺼이 그 운명에 화답할 테니. 내 당신을 반드시 알아볼 테니.

—

봄날의 실내악,
좋아하세요?

—

꼴찌 삼형제의 대화

언젠가 업계의 친한 동료들끼리 모여서 신세한탄을 한 적이 있다. 의제 발의는 늘 그렇듯 나로 시작되었다.

"우리 음악계에서 실내악 공연기획이 제일 힘든 일인 것 같아. 대중이 이렇게 몰라주니."

그러자 동료 공연 기획자 A가 한마디 거들었다.

"어휴, 말도 마. 실내악이 힘들어봤자 아무렴 우리 고음악만큼 힘들겠어?"

이분, 고음악 공연기획으로 왕년에 상상을 초월하는 적자와 인고의 세월을 보낸 분이다. 찔끔하고 푸념이 쏙 들어가려는 찰나, 옆에서 더 이상 듣지 못하겠다는 듯 지휘자 B의 일갈이 이 대화를 은혜롭게

완성했다.

"아니 이 사람들이! 지금 현대음악 앞에서 무슨 엄살이지?"

지휘자 B 역시 현대음악 스페셜리스트로 정평이 나신 분. 무대 위의 연주자들보다도 적은 수의 관객 앞에서 연주하는 것이 일상이라는 우리 현대음악의 산증인이다. 남들은 이 대화의 어디가 웃음 포인트인지 감도 잘 안 잡히겠지만 우리 셋은 동병상련의 심정을 얹어 낄낄거리며 한바탕 웃었다.

실내악, 고음악 그리고 현대음악. 가뜩이나 힘겨운 클래식 공연들 중에서도 더더욱 마이너로 취급되는 장르들이다. 우아하게 말하면 '관객 동원', 노골적으로 말해 '흥행'의 잣대로 보면 수익성 꼴찌 삼형제랄까. 실패할 각오를 미리 하고 공연을 기획해야 할 정도다. 매번 쓰라린 결과를 맛봐야 한다는 것을 알고 있으면서 뭐가 그리 좋다고 우리는 지금까지 각자의 분야를 이렇게 놓지 못하는 걸까. 우리가 이렇게 현실에 허덕이는 이유는 결국 다 이 못 말리는 취향 때문이리라.

—

실내악에 환장한 아이

그렇다, 이 바닥에서 나는 실내악에 '환장한' 아이로 통한다. 모든 클래식 음악 장르를 두루 좋아하고 업무적으로도 다 관여하고 있지만 내 애정이 조금 더 기우는 장르는 아무래도 실내악이다. 무인도에 가져갈 단 한 장의 음반(오디오 기기가 없는 무인도에서 도대체 음반

이 무슨 소용인지는 모르겠으나)을 고르라는 질문은 언제나 상상만으로도 가혹하다. 그러나 온갖 유난과 소동을 뒤로하고 그 많은 독주곡 명곡들과 좋아하는 관현악 음반들 사이를 머뭇거리다 죽을 것같이 괴로운 표정을 지으며 결국 베토벤 후기 「현악사중주」 Op.132 혹은 Op.130이 실린 음반 한 장을 집어낼 거라는 사실도 잘 알고 있다. 많은 클래식 음악 팬들이 젊었을 때는 큰 편성의 화려한 관현악 곡들만 좋아하다가 나이가 들면서 비로소 내성적인 실내악을 찾게 된다는데, 그런 의미에서 보면 나는 살면서 한 번도 젊었던 적이 없었나 보다.

그 어쩔 수 없는 취향의 연장선상에서 현재 우리 회사는 한해 적어도 40회 이상의 실내악 공연을 기획 혹은 제공하고 있다. 매니지먼트로는 현악사중주 두 팀과 피아노삼중주 한 팀 그리고 목관오중주 한 팀 등, 나름 우리나라에서 가장 많은 실내악단들이 소속되어 있다. 언뜻 보면 별 의미 없어 보일 수도 있지만, 대부분 스타급 독주자 위주로 돌아가는 우리 음악계 실정을 생각해보면 이것이 얼마나 용기만발한 아티스트 라인업인지 알게 될 것이다. 저 팀들 모두가 대중의 무관심 속에서도 묵묵히 우리나라의 실내악 역사를 능청스레 새로 써나가는 주역들이다. 그래서인지 언론이나 외부에서 가끔씩 나를 우리나라를 대표하는 실내악 팀들을 '키워낸' 성공한 예술경영인쯤으로 묘사할 때는 정말이지 얼굴이 다 없어질 것 같은 부끄러움과 민망함을 느낀다. 사실은 내가 그들을 키워낸 것이 아니라 그들이 나를 키웠으므로. 우리 연주자들이 아니었으면 내가 이만큼 실내

악을 좋아하게 되지도 않았으리라. 함께하면서 그들을 통해 실내악을 더 배우게 되었고 아는 만큼 더 좋아하게 되었고, 좋아하기에 조금 더 세상에 알리고 싶어서 여기까지 왔을 뿐이다. 그러니 그 공이 돌아가야 할 곳은 마땅히 나에게 실내악의 기쁨을 알려준 우리 연주자들이다.

—

실내악이란 무엇인가

도대체 실내악의 매력이 무엇이냐고 사람들은 묻곤 한다. 답변하기 쉬운 질문은 아니다. 실내악의 대표선수인 현악사중주를 예로 들어보겠다. 현악사중주는 바이올린 두 대와 비올라 한 대, 그리고 첼로 한 대로 이루어져 있다. 실내악 위계질서에서도 최상위에 자리 잡은 장르인 현악사중주. 네 멤버 각자에게 N분의 1만큼의 동등한 음악적 권력과 비전이 용인되기에 상호관계에서 팽팽한 긴장감이 감돈다. 거기에 네 악기가 모두 바이올린족으로 구성되어 가장 순도 높으면서 치밀한 사운드가 가능하다. 공연 일을 갓 시작했던 때 쓴 일기장을 오랜만에 찾아보니 당시에 현악사중주 음악에 대한 감상을 이렇게 적어뒀었다.

내게 있어 현악사중주란 서로 닮아 있는 것들끼리 상처를 입히는 것.
날 선 활로 서로의 심장을 망설임 없이 겨누는 것.

현악사중주 연주가 끝나고 나면 언제나 무대 위에서는 비릿한 피 냄새가 났다. 그리고 부정할 수 없는 사실은 내가 그 피 냄새를 즐겼다는 것이다.

당시 어떻게 이런 생각을 했는지 다소 섬뜩한 표현에 소름이 돋았지만, 실제로 그랬다. 지금도 현악사중주 연주를 들으면 무대 위에서 그 피 냄새를 느끼니까.

빈틈없는 짜임과 서로를 견제하는 강렬한 에너지, 그리고 가슴 아픈 존재의 소멸을 연주마다 경험한다. 이것이 내가 실내악을 사랑하는 모호하면서도 확고한 이유다. 평화로우면서도 전쟁 같은 음악. 거기에 더해 나이가 들수록 더 빠져들게 되는 것은 현악사중주 곡들 자체의 매력이다. 많은 작곡가들이 죽기 전 약속처럼 마지막 힘을 다해 예술혼을 불태웠던 장르는 다름 아닌 현악사중주였다. 그래서 그 작품들에는 작곡가의 전 생애와 영혼 그리고 종종 죽음의 그림자가 드리워져 있다. 음악에 관한 한 극단적인 진眞과 미美를 동시에 갈구하는 나에게 치명적인 요소들은 죄다 내포되어 있는 셈이다.

이런 주관적인 견해와 설명에 지친 당신에게 좀 더 친절한 공연 기획자의 자세로 돌아와 다시 실내악을 설명해보겠다. 10여 년 전 지금의 '서울스프링실내악축제'의 전신이었던 '뮤직 알프 페스티벌'을 운영하고 있을 때였다. 축제의 최전선에서 일하는 일꾼답게 밤낮을 가리지 않는 업무들로 동료들의 얼굴은 갈수록 누렇게 떴다. 늦은 시간까지 반쯤 넋이 나간 상태로 일을 하다가 갑자기 한 사람이 엉뚱한

질문을 했다.

"그런데 실내악이 정확히 뭐야? 난 솔직히 잘 모르겠어."

동료의 갑작스런 고해성사에 모두 당황했다. 그 순간 우리는 속으로 '세상에, 공연 기획사 직원이 실내악 축제를 진행하면서 저것도 모르면 어떡해'라고 생각했다. 하지만 더 웃긴 사실은 누구 하나 명징하게 그에 대한 답을 할 수 있는 사람이 없었다는 것이다. 머릿속에 실내악이라는 피상적인 개념은 있었지만 아무도 명확한 정의를 내리지 못하고 서로를 멀뚱멀뚱 쳐다보다가 결국 쑥스럽게 웃었던 것 같다. 웃음이 잦아들 무렵 다 함께 허둥지둥 포털 검색창에 구원을 요청했다는 것은 지금도 비밀이다.

실내악이란 적은 인원으로 연주되는 기악 합주곡을 뜻한다. 실내악에서 각 파트는 단독주자單獨奏者에 의해 연주되며, 오케스트라와는 다른 섬세한 표현, 내면적인 내용, 친밀한 성격 등의 여러 특징을 갖고 있다. 이런 특징은 실내악 편성과 깊은 관련이 있는데 원칙적으로 각 파트 사이에는 대등한 입장으로서 앙상블(조화)이 중요시된다.

섹션의 소리를 들려주는 오케스트라(관현악)와 달리 한 파트가 단한 명에 의해 연주되는 작은 편성의 연주 형태, 평등함을 바탕으로 연주자 간의 긴밀한 호흡과 조화가 요구되는 밀도 높은 음악. 한마디로 작으면서 큰 음악이 바로 실내악이다. 오케스트라가 지휘자 한 사람의 음악적 비전을 수십 명의 단원들이 구현하는 형태라면 실내악은 각 멤버들이 모두 지휘자인 셈이다. 모두 다 선장이니 앞으로 나

아가려면 치열한 조율이 필요하다. 그 팽팽한 기 싸움도 볼 만하고, 타인에게 나를 맞추기 위해 양보와 희생이 요구되기도 한다. 여기에 서로에 대한 신뢰를 바탕으로 빈틈없고 치밀한 앙상블이 완성되는 모습을 보게 되면 관객으로서는 숨을 쉬기 힘들 정도의 희열을 느끼 곤 한다.

이렇게 매력이 철철 넘치니 혼자만 듣고 즐기기 아까울 수밖에. 어느새 연주회를 만들어 세상에 소개하고 확장시키고 싶어졌고 그것이 나의 업이 되어버렸다. 세상 누가 말려도 천국의 비밀을 먼저 깨달은 자가 열심으로 전도하는 것과 같은 이치랄까.

—

봄날의 실내악

봄이 오면 '서울스프링실내악축제'가 열린다. 해외에 있는 유명 연주자들이 해마다 5월이 되면 이 실내악 축제에 참가하기 위해 한국을 찾는다. 내 손때가 묻어 있기도 하고, 우리 연주자들의 성장과 함께 해온 행사이기에 많은 추억이 녹아 있는 음악 축제다. 아름다운 봄날, 당신에게 실내악 공연을 권해본다. 실내악에 미쳐서 집안 기둥뿌리 여럿 뽑은 것만으로도 부족한지 서울의 봄이 아름다운 이유는 바로 '서울스프링실내악축제'가 있어서라고 생각하는 사람이 하는 말이니 한번 믿어 봐도 크게 손해일 것 같진 않다.

—

어느 실패한
홍보맨의 고백

—

실패를 인정해야 하는 순간

회사 앞 주차장에서 그만 차에서 내리지 못하고 다시 차문을 닫았다. 며칠 전 엄청난 뉴스가 있었던 연주자 A, 지금 유럽에 있는 그와 휴대전화 메시지로 주고받던 뜻밖의 대화로 현기증이 이는데 아무데도 기댈 곳이 없었다. 핸들을 양팔로 감싸고 고개를 묻으니 그제야 부끄러운 눈물이 쏟아졌다. 자괴감이 뒷목을 타고 올라와 어깨까지 들썩일 만큼의 울음으로 번져갔다. 옆 좌석에 놓인 휴대전화에는 방금 전 A의 한숨 섞인 메시지만 깜빡이고 있었다.

견고하다 믿었던 나의 PR 전략이 완전히 실패했음을 인정해야 하는 순간이었다. 어제만 해도 나는 A에 관한 근사한 뉴스로 일간지 보도 실적 다섯 개를 자랑하는 의기양양한 홍보맨이었다. 도대체 하루

사이에 나에게 무슨 일이 일어난 것인가.

—

글을 쓸 줄 아는 공연 기획자

우리 회사에 막내가 공연 기획자로 입사했을 때, 나는 그 친구가 문학을 전공한 것이 퍽 마음에 들었다. 아직도 내가 가장 많이 듣는 질문 중 하나가 "무슨 악기를 전공하셨어요?"일 정도로 공연 기획자 중에는 음악 전공자가 다수를 차지하지만 우리 회사에는 음악 전공자가 아직까지 한 명도 없다. 꼭 그러려고 한 것은 아니었는데 재미있는 우연이다. 물론 음악적 지식은 열정과 관심으로 메꿔 간다는 조건을 달고 있지만, 애초에 나는 언어를 다룰 줄 아는 공연 기획자를 원했다. 음악적 소양과 전문지식도 두말할 나위 없이 중요하지만, 공연 기획자의 업무란 엄밀히 말하면 연주자와 관객, 그리고 공연과 관객을 이어주는 일이다. 그 가교 역할을 수행하기 위해서는 기획과 홍보라는 과정을 거치게 되고, 많은 부분 말과 글로써 자신의 상품인 공연과 연주자를 풀어내고 전달해야 한다. 한마디로 커뮤니케이션이 업무의 대부분을 차지한다. 관객들의 마음을 동하게 할 카피 한 줄에 머리를 쥐어 싸매기도 하고, 기자들의 눈길이 갈 포인트를 끌어내기 위해서 보도자료 문구 하나에 있는 의미 없는 의미를 부여하는 것이 공연 기획자의 일이다. 이렇게 대부분의 업무들이 언어에 기대 이뤄지기에 글을 쓸 줄 아는 막내가 입사했다는 사실만으로 최신 무

기로 무장한 지원군을 얻은 듯 무척 든든했다.

—

억척 어멈이 나오기까지

규모가 큰 재단이나 공연장에서는 공연기획 파트와 공연홍보 파트가 분리된 곳이 많다. 그러나 일반적인 규모의 기획사에서는 대부분 기획과 홍보가 기획자 한 사람의 업무에 모두 포함된다. 어디 기획과 홍보뿐이랴. 일반적으로 우리나라에서는 한 공연 기획사에서 공연기획, 홍보, 행사 진행, 아티스트 일정 관리, 로드 매니징까지 병행하는 경우가 많다. 유럽이나 미국에서는 각 분야마다 별도의 회사들이 업무를 처리한다. 여러 독립된 업무들을 한 회사에서 동시에 수행하고 있다는 것은 우리 음악 시장이 그만큼 좁고 작다는 것을 증명하는 일례. 이 모든 업무를 한 회사, 어떤 때는 한 사람이 전부 처리해야 하기에 하루 열네다섯 시간의 노동이 그리 특별하지도 않은 현실에서 우리는 불평할 여유도 없다. 당장 내가 뛰어가 잡지 않으면 내 아티스트에게 가야 할 기회가 다른 이에게로 넘어가는 작고도 치열한 시장. 그렇게 피 터지게 싸운들 문화계 뉴스란 일간지건 방송이건 언제나 정치·사회·경제 소식에 치이고 밀리기 일쑤이기에 이 좁은 시장에서 벌어지는 우리끼리의 싸움은 때로 서글프기까지 하다.

잘 들여다보면 공연 기획사마다 조금씩 특화된 분야가 있다. 예를 들어 음반 제작을 잘하는 회사, 기업 행사를 잘 유치하는 회사 혹은

자본력을 바탕으로 큰 규모의 내한공연을 주최할 수 있는 회사 등. 적어도 어느 회사나 그런 특화된 분야 하나쯤은 가지고 있어야 생존의 이유가 설명되는 곳이 음악계인 것일까. 굳이 따지자면 나는 PR을 우리 회사의 강점이라고 생각했다. 홍보, 그것은 어쩌면 아무것도 가진 것 없던 시절부터 내가 우리 아티스트들에게 해줄 수 있는 단 하나의 무기 같은 것이었다. 유일한 살 길이라고 생각하니 그때부터는 거칠 것이 없었다. 남의 기사를 끌어내려서라도 기를 쓰고 우리 공연, 우리 연주자들의 기사를 그악스럽게 밀어 넣었다. 홍보에 관한 한은 인정사정 볼 것 없었다. 모든 기자들이 탐을 낼 정도로 아이템이 강력하면 모를까, 고만고만한 기사들 속에서 우리 연주자가 기자들 눈에 머리 하나라도 더 웃자란 듯 보이게 하려면 거기에는 홍보 담당의 억척스러움이 필요했다. 나의 치맛바람은 그렇게 갈수록 더 거세졌다.

—

유럽에서 날아온 A의 뉴스

그러던 차에 유럽에서 활동하고 있는 우리 회사 소속 아티스트 A에 관한 엄청난 뉴스가 당도했다. 세계적인 오케스트라에 해당 악기로서는 한국인 최초 수석연주자로 선정되었다는 소식이었다. 게다가 그 악기군은 우리나라 연주자들이 유독 취약한 분야였다. 딱 봐도 이건 기자들이 대단히 좋아할 아이템이었다. 순간 눈이 뒤집힌 나와 막

내는 일필휘지로 보도자료를 작성해서 뿌리기 시작했다.

마음에 살짝 걸리는 것이 없지는 않았다. A의 정확한 직위는 영어로 말하자면 'Co-Principal', 우리나라에는 낯선 포지션이다. 우리나라에서 수석은 그냥 수석이지만 유서 깊은 해외 오케스트라는 그 안에서도 직위가 여러 단계로 세분화되어 있기 때문이다. 굳이 직역을 하자면 공동수석, 제2수석 정도 될까. 그러나 우리나라에서 잘 안 쓰는 개념을 굳이 직역해서 이 영광을 스스로 깎아내릴 필요는 없지 않은가? 나는 그냥 가장 상위 개념인 '수석'으로 타이틀을 써서 보도자료를 발송했고 예상대로 지면 신기에 수월하게 성공했다. 하룻밤 사이에 다섯 개의 일간지에 기사가 올라갔고, 그 이후로도 보도 예정인 것만 몇 개가 줄을 서 있었다. 아이템 자체의 강력함 덕분이었지만 나는 마치 그간의 노고를 스스로 치하하듯 '이게 바로 기획사의 힘이지'라며 콧노래를 흥얼댔다.

———

분홍신을 신고 있었네

출근길, 회사에 당도해 주차장에서 차 시동을 끄려던 순간, 휴대전화에 유럽에 있는 A의 메시지가 당도했다. 지금 온통 우리 음악계 화제의 중심에 서 있는 연주자. 그런데 문자로 느껴지는 그의 목소리는 힘이 빠져 보였다. 현재 그의 시간은 새벽 2시, 이 시간까지 왜 잠을 못 이루고 있는지가 더 의아했다.

"기사…… 감사히 잘 봤어요. 그런데 정말 죄송해요."

그는 조심스럽게 말을 이어갔다.

"저는 이 상황이 부담돼요. 그냥 나 이렇게 가만히 즐기기만 하면 되는 건가 싶어요."

그리고 이어지는 그의 이야기는 나의 예상과 전혀 달랐다. A는 이 상황을 힘들어하고 있었다. 역시나 나의 앞뒤 설명 없는 '수석'이라는 표현이 A에게 상처를 주었다. 그렇게까지 하지 않아도 충분히 빛날 수 있었던 뉴스였다. 결국 누구보다 정직함에 대한 기준이 높은 A는 그 기사로 불편해했고 관련된 사람들에게 미안해했다.

A는 누구보다 착한 연주자였고 겸손한 연주자였다. 자기 분야에서 스스로 일궈낸 최초, 최고라는 타이틀을 쓰는 것도 힘들어 할 만큼. 내가 그를 마치 불모지의 개척자인 양 묘사하면 이제까지 자신을 가르쳐주고 이끌어준 다른 훌륭한 선배들과 스승들은 뭐가 되느냐며 손사래를 치던 연주자. 정직하고 늘 타인을 배려하는 것이 먼저였기에 그의 음악에서도 선하고 고매한 인품이 그대로 드러났던 것인데, 그래서 나 역시 A의 음악을 사랑한다고 믿었던 것인데 지금 나는 무엇을 한 것인가.

얼굴을 제대로 한방 맞은 것 같았다. 순간적인 얼얼함이 지나가자 그제야 부끄러움이 온몸을 뒤덮었다. 내 오만한 보도자료와 홍보 전략에는 나와 기자, 그리고 찬사를 보내줄 대중에 대한 생각밖에 없었다. 그 보도자료에 우리 연주자의 마음 따위는 없었다. 정작 우리 연주자는 배려하지 않은 채로 그가 괴로워하고 있는데, 그는 이 방법

을 원하지 않는데, 이 미친 홍보 경쟁 속에서 혼자 분홍신을 신고 멈추지 않는 춤을 추고 있었다. A를 상처준 것은 그의 가족을 자처했던 바로 나 자신이었다는 사실에 속상한 눈물이 멈추지 않는다. 오늘 나는 나쁜 홍보맨이었다. 주차장 길바닥에서 아무리 울어도 그 사실은 변하지 않는다.

―――――――

얼마 지나지 않아 A가 오케스트라와 작성한 계약서에는 'Co-principal'이 아닌 'solo-' 타이틀이 붙은 직급이 씌어 있었다. 그냥 수석이라고 불러도 괜찮다는 오케스트라 측의 설명으로 모든 소동은 일단락이 되었지만, 이 일은 앞으로의 우리 회사 홍보 전략과 방향에 많은 영향을 끼치게 되었다.

—

나의 콩쿠르 원정기

—

우연한 여행자

피아노삼중주단 트리오 제이드가 슈베르트 국제 실내악 콩쿠르 최종 결선무대에 진출했다는 전화를 받은 시각은 새벽 5시 30분이었다. 수화기 너머 연주자들의 목소리에 울음이 묻어 나왔다. 아마도 그것은 감격 이상의 복잡한 감정이었을 것이다. 나는 그 새벽에 슈트케이스를 꺼내서 앤 타일러의 소설 제목처럼 '우연한 여행자accidental tourist'가 되기로 했다.

콩쿠르를 앞두고 연주자들 개인적으로 힘든 일이 겹쳐 본선 참가 자체만으로도 기적적인 일이라 여기고 있었다. 그런 상황 속에서 결선 진출을 바라는 것 자체가 과욕 같아 멤버들은 제대로 된 연주복도 챙기지 못했다. 동이 트기 전 급하게 연주자들의 가족들을 만

나 결선에서 입을 드레스들을 건네받고 무작정 공항으로 향했다. 직항편이 없어서 서울-파리-빈-그라츠로 이어지는 긴 여정. 앞으로 결선 무대까지 시간이 얼마 남지 않았다. 나는 지금 그들에게 연주 드레스와 서울에 있는 가족들과 스태프들의 응원을 전하러 슈베르트 국제 실내악 콩쿠르가 펼쳐지고 있는 오스트리아 그라츠로 향한다.

—

연주자들에게 콩쿠르의 존재 의미란

콩쿠르가 유익하니 무익하니 하는 논란은 이미 여러 매체에서 꾸준히 거론되는 내용이니 여기서 나의 의견을 더하지는 않겠다. 그러나 '콩쿠르'라는 단어를 떠올리는 것만으로도 즉각적으로 속이 메슥거려 온다. 극도의 경쟁이 주는 긴장과 스트레스로 콩쿠르에 참가하는 당사자가 아님에도 그간 나는 이 기분을 자주 '경험'해야 했다.

"제가 콩쿠르 나가서 입상하는 거…… 실은 이분이 제일 바랄 거예요."

언젠가 연주자 A가 일간지 인터뷰 도중 나를 바라보며 불쑥 이야기했다. 무심한 듯, 툭 던진 그 말이 잘 내려가지 않고 심장 어느 근처에서 얹혔다. 나는 이 연주자에게 그런 매니저였구나. 무어라 변명하고 싶었지만 그 시간은 나를 위한 시간이 아니었으므로 침묵했고, 그로 인해 나는 콩쿠르에 환장한 매니저로 남았다.

그러나 나에게도 콩쿠르는 할 수만 있다면 피하고 싶은 고통의 시간이다. 자신의 경연 순서를 기다리며 무대 뒤에서 차갑게 식어버린 우리 연주자를 볼 때면 안쓰러움에 설익은 모성이 치밀어 오른다. '너 이거 안 해도 인생 행복하게 살 수 있어' 하며 손목을 잡아 끌고 밖으로 나가고 싶을 때가 한두 번이 아니었다. 그럼에도 이 과정을 포기하지 못하는 것은 사실상 무명에 가까운 극동의 연주자가 세계 무대에서 자신을 알리고 공연 기회를 얻을 수 있는 거의 유일한, 또 역설적으로 그나마 가장 공정한 기회가 국제 콩쿠르이기 때문이다.

예술에 등수를 매긴다는 것 자체가 말이 안 되지만, 위와 같은 이유로 오늘도 우리 연주자들은 콩쿠르 지원 서류를 작성한다. 예비심사를 위한 연주 녹음 음원을 제작해서 제출하고, 개인 연주 일정만으로도 바쁘고 부족한 시간을 쪼개 몇 달에 걸쳐 본선에서 연주할 9~12곡을 집중적으로 준비하는 혹독한 과정. 게다가 이것이 개인이 아니라 팀으로 참가하는 실내악 콩쿠르라면 참가 인원수만큼 일정 조정부터 그 준비 과정 하나하나의 어려움도 배가 된다. 그렇게 힘들게 준비해서 나간다 한들 때로는 편파적이고 정치적인 계산의 희생양이 되기도 하고, 극심한 긴장으로 인해 제 실력을 발휘 못할 수도 있다. 또한 최선을 다했다고 항상 좋은 결과가 나오는 것도 아니기에 연주자들에게 콩쿠르란 고통스럽고도 야속한 존재일 수밖에 없다. 얄궂어도 너무 얄궂다.

몬트리올의 추억

그러나 생각해보면 내게 콩쿠르가 꼭 나쁜 기억으로만 남아 있는 것은 아니다. 그러고 보니 이런 일도 있었다. 캐나다 몬트리올에서 걸려온, B의 콩쿠르 결선 진출 소식을 알리는 전화 한 통이 도화선이었다. 시계를 보니 본선까지 약 30시간 정도가 남았다. 나의 앞뒤 가리지 않는 성격은 손에 걸리는 대로 옷가지를 트렁크에 주워 담고 무작정 인천공항으로 향하게 했다. 그때 머릿속에는 B의 결선 무대를 보고 싶다는 생각 외에 아무것도 없었던 것 같다. 공항에서 항공권 구입과 숙소 예약을 모두 해치우고 시카고를 거쳐 몬트리올로 가는 길은 참으로 길고 멀었다. 호텔에 도착해 간신히 짐을 내려놓으니 결선 연주 시작 15분 전. 그때부터 나는 하이힐을 양손에 쥐고 공연장을 향해 전력질주를 시작했다. '언제쯤 나는 뛰지 않고 살 수 있을까', 그런 생각을 하며 공연장에 도착한 시간은 연주 시작 3분 전, 성공이다! 티켓 구매 카운터에서 "남아 있는 좌석 중 가장 좋은 좌석으로 주세요"라는 말도 잊지 않았다. 이제 연주 직전 객석으로 입장해 이 드라마를 극적으로 완성시키려는 찰나다. 그런데 오, 맙소사. 내 좌석은 1열 정중앙, 무대 위 연주자와 단 1미터 거리의 좌석이 아닌가. 그러고 보니 경황없이 출발하느라 B에게 내가 몬트리올로 간다는 말을 미처 하지 못했다. 코앞에 앉아 있는 나를 보고 B가 놀라거나 당황해서 연주에 지장을 줄 수도 있는 상황. 다시 나가서 좌석 교환을 하고 싶었으나 이미 오케스트라가 무대에 입장했다. 티켓을 구입할 때 왜

좌석 번호를 제대로 확인하지 않았을까 스스로를 원망해보지만 때는 너무 늦었다. 콘서트홀에 B의 이름이 호명되고 아무것도 알 리 없는 그가 긴장된 표정으로 저벅저벅 무대 위로 걸어 나왔다. 난감해진 나는 급하게 고개를 푹 숙이고 전단지로 얼굴을 가려버렸다.

브람스 「바이올린 협주곡 라장조」. 오케스트라의 서주가 시작되고 연주자의 첫 보잉이 그어지던 그 순간을 나는 잊을 수 없다. 전단지로 얼굴을 가려 제대로 볼 수도 없었지만 소리만으로도 알 수 있었다. B는 이 순간 전심으로 연주하고 있었다. 콩쿠르였지만 그 연주는 더 이상 콩쿠르가 아닌, 온전히 음악과 관객을 위한 연주였다. B가 감내했을 고통의 시간이 수직 전류로 내게 전해졌다.

눈물은 그때부터 흐르기 시작했던 것 같다. 얼굴을 가린 채로 B의 코앞에서 B가 마지막 활을 던지기까지 40분을 나는 그렇게 화석처럼 정지한 채로 울었다. 그날 연주를 마친 B의 눈에도 눈물이 맺혀 있었다. 모든 것을 다 쏟아낸 연주. 오케스트라와 몬트리올 시민들이 그날 우리 연주자에게 아낌없이 쏟아주었던 사랑을 기억한다. 그것은 감동이었고 우리의 음악을 즐겼다는 방증이므로 순위는 더 이상 의미가 없었다. B는 두 번째 커튼콜에서 기립박수를 치고 있는 나를 발견했다고 한다.

그날 나는 이런 다짐을 했다. 언젠가 많은 시간이 흘러서 이 연주자가 혹시 나를 가슴 아프게 하거나 떠나게 되는 날이 올지라도 오늘을 생각하며 원망하지 말기로. 이 순간만으로도 B는 나에게 평생 줄 기쁨과 자랑스러움을 다 주었으므로. 가끔 콩쿠르라는 극한의 상황

은 이런 추억을 남기기도 한다.

—

봄을 기다리다

그라츠에 가기 위해 오른 파리행 비행기 안에서 쉬이 잠이 오질 않는다. 이미 회사 일정으로 사흘 정도 거의 잠을 자지 못한 상태였지만 내 피로는 차치하고 낯선 도시에서 고군분투하고 있을 연주자들을 생각하니 마음이 못내 뒤척인다. 파리에서 1박 후 다시 빈행 비행기로, 그리고 몇 번씩 기차 갈아타기를 반복한 끝에 그라츠에 도착했다.

결선 연주 1시간 전, 커다란 슈트케이스를 끌고 공연장 대기실 문을 여니 마지막 리허설을 하고 있는 트리오 제이드가 한눈에 들어왔다. 이 모습을 보기 위해서 나는 30시간 동안 잠도 설쳐가며 서울에서 이곳까지 부지런히 달려온 게지. 우리는 이산가족 상봉이라도 한 듯 서로를 벅차게 끌어안았다. 이 감정은 도대체 뭘까. 수없이 많은 콩쿠르를 겪었지만 매번 고통은 새롭고, 감격은 묘사 범위 밖에 존재한다.

현재 복잡한 문제들에 놓인 연주자들의 여러 가지 힘든 상황을 감안해 어쩌면 이번 콩쿠르 참가를 말려야 했을지도 모른다. 하지만 그들의 어깨를 떠밀며 콩쿠르에 다녀오라고 한 건 나였다. 입상이 목표가 아니라 나는 이 연주자들이 음악으로 회복되기를 바랐다. 그 무대 위에서 자신들이 얼마나 아름다운 연주자들인지 깨닫기를 원했다. 다행히 그 예상은 들어맞아 연주자들은 모든 것을 다 바쳐 음악

에 헌신했고 음악 속에서 다시 기쁨을 얻었다. 실로 오랜만에 연주자들의 웃는 모습을 볼 수 있었다. 결선 무대 위의 트리오 제이드는 음악 그 자체였고, 오늘 이 객석에 앉아 우리 연주자들과 함께할 수 있다는 것은 공연 기획자로서, 매니저로서, 그리고 한 명의 관객으로서 더할 나위 없는 축복이다.

지금 이 순간 나와 트리오 제이드는 모든 연주를 마치고 객석에 나란히 앉아 최종 결과 발표를 기다리고 있다. 벌써부터 자기가 우승자라도 된 듯 목소리를 한껏 높이는 팀부터 긴장감으로 입을 꼭 다문 팀까지 표정은 모두 제각각이다. 앞으로 10분 후에 우리에게는 어떤 결과가 주어질까.

발표장으로 들어가기 전 우리는 서로에게 약속을 했다. 어떤 결과가 나오더라도 실망하지 않기로 말이다. 우리는 최선을 다했고 무대 위에서 충분히 행복했으므로 그것으로 족했다. 가끔씩 이렇게 순위가 의미 없어지는 순간이 있다. 입상이 목표인 콩쿠르에서 순위가 의미 없어질 때, 우리 인생에서 가장 좋은 콩쿠르가 완성된다는 것은 참으로 역설적이다.

피아노 트리오 부문 결과 발표를 위해 심사위원장이 단상 위에 올라 마이크를 잡았다. 나는 그 순간 문득 차창 밖으로 보았던 그라츠 시내의 거의 녹아버린 눈을 떠올렸다. 서울로 돌아가면 곧 봄이 올 것이다. 아직 우리에게 봄이 남아 있다는 것이 이렇게 감사할 수가 없다. 나는 조용히 옆자리에 앉은 연주자들의 손을 잡는다.

트리오 제이드는 제9회 슈베르트 국제 실내악 콩쿠르에서 1위 없는 3위에 입상했다. 이날 결선 연주를 본 작곡가 아야즈 감발리Ayaz Gambarli는 자신의 곡「레지스턴스 오브 엘리먼츠 Resistance of Elements」(2014)를 트리오 제이드에게 헌정했다.

—

도움닫기_
관객의 가슴속으로 들어가다

—

사기꾼으로 몰리다

"난 기본적으로 공연 기획자들은 모두 사기꾼이라고 생각하니까."

아주 오래전 무대 스태프 한 분이 면전에서 대수롭지 않게 이런 말을 했을 때의 모욕감을 생생히 기억한다. 그 단정적인 언사 앞에서 당황한 내가 어떻게 반박해야 할지 몰라 한동안 말을 잇지 못했던 것까지. 갓 공연계로 넘어온 터라 내게 공연기획이 어떤 성스러운 영역에 존재하고 있을 때의 일이었다. 한 직업군 전체를 그렇게 단정적으로 매도하는 무례함에 대해서는 지금도 불쾌감을 느끼지만, 이제는 내게도 다른 시선을 이해할 수 있는 너그러움이 세월의 전리품처럼 인색하게나마 주어졌다.

아주 가끔씩은 그가 왜 우리를 그렇게 극단적으로 묘사했는지 체감하는 순간이 있기도 하다. 아마 그가 우리를 '사기꾼'으로 몰아세울 수 있었던 빌미는 공연 기획자의 업무 중 홍보 쪽이 주지 않았을까 추측해보곤 한다. 이 치열한 공연 시장에서 모두들 자신의 공연을 한 번 더 봐달라고 절박하게 목소리 높여 외치고 있다. 그 부박한 경쟁 속에서 누군가는 실제보다 과장된 모습으로 자신의 공연, 혹은 아티스트를 포장해야 했기 때문이라는 서글픈 추론에 이르게 된다.

—

공연에 화장이 필요한 것일까

요즘은 연주자 프로필에 너무 쉽게 '최고' 혹은 '정상'이라는 표현을 쓴다. 값싸게 부풀려진 그 문구들 사이에서 우리는 피로감을 느낀다. 내가 봐도 이건 너무했다, 라는 일례로 어떤 실내악단의 프로필에서 '우리나라 최정상의 (장르)팀'이라는 문구를 보았을 때 이 프로필을 쓴 기획자의 소양을 진지하게 걱정한 적이 있었다. 창단한 지 고작 1년 남짓한 신생 악단에게 국내 최정상이라는 표현을 쓰다니, 우리 음악계가 아무리 그래도 동네 조기축구회는 아니지 않은가.

'세계적인' 아티스트라는 표현도 최근 너무 쉽게 볼 수 있는데 이 문구를 볼 때도 마음이 편치 않다. 너도 나도 세계적인 아티스트란다. 단지 국제 콩쿠르 몇 개 입상했다고 '세계적'이라는 표현을 쓸 수 있는 것일까? 세계적이라는 것은 세계 음악시장에서 높은 지명도로

유통된다는 것을 의미한다. 제대로 된 해외 공연 한 번 해본 적 없는 연주자가, 조금 더 냉정하게 말하면 세계 음악시장에서 존재감이 전혀 없는 연주자가 혼자서 '세계적인 연주자'라는 수식어를 달고 있는 공연 소개를 볼 때마다 나 역시 그 사기꾼 중 한 명이 되어가고 있는 것은 아닌가 하는 민망한 생각에 식은땀이 난다. 그래서인지 언젠가부터 공연 홍보를 위한 카피를 쓰거나 제목을 지을 때면 반사적으로 그 무대 스태프의 독설이 떠오른다.

클래식 공연에 별도의 제목이나 카피가 왜 필요하느냐고 묻는 사람도 있었다. 음악만으로 완벽한데 군이 치렁치렁한 제목이나 카피를 붙이는 우리 음악계 문화가 촌스럽다는 요지다. 실제로 해외의 클래식 공연 전단을 보면 별도의 제목이나 카피를 발견하기 어렵다. 그러니 그의 의견에 일리가 없는 것도 아니다. 하지만 아쉽게도 내가 피부로 느끼는 우리 음악시장은 두터운 애호가 층과 안정적인 후원 문화로 아티스트 이름과 연주 프로그램만 걸어 놓아도 티켓이 팔리는 서구와는 많이 다르다. 소수의 해외 오케스트라와 유명 솔리스트가 아니고는 온갖 화장을 하고 심리적 거리를 줄여주는 장치들을 만들어놔야 관심 한 번, 눈길 한 번 받을까 하는 어려운 시장이 바로 한국 공연계다. 공연 제작자이자 기획자로서 체감하는 우리 공연계는 때로는 음악 본질보다 그 분위기를 소비하려는 인구가 더 많게 느껴질 정도다. 아직까지 우리에게 클래식 공연은 '가까이 하기엔 너무나 먼 당신'인 것이 현실이기에, 기획자가 잘 다듬어 내놓는 제목

과 카피가 전혀 무용하다고는 차마 말하지 못하겠다.

이런 음악시장에서 과연 좋은 홍보와 좋은 카피란 무엇일까. 감히 단언할 자격은 없지만 내가 생각하는 좋은 공연 제목과 카피는 공연의 도움닫기 역할로서 건강하게 기능할 수 있어야 한다. 연주자의 음악이, 그 공연이 당신의 마음에 더 쉽게 들어가기 위한 디딤판, 딱 그 정도였으면 좋겠다. 관객의 마음에 닿기 위해, 연주자를 저 위로 힘차게 발 구르게 할 그 한 줄을 위해 오늘도 우리는 컴퓨터 앞에 앉는다.

—

다 함께 공연 제목을 지어봅시다

이제 본격적으로 공연 기획자로서 나의 부끄러운 카피라이팅 경험담을 이야기해보겠다. 돌아보면 예전에 나도 민망한 공연 제목이나 카피를 만만치 않게 많이 썼다. 그런 오랜 시행착오 끝에 타이틀은 가급적 공연 내용을 받쳐주고 주제를 드러내는 선에서 선택해야 한다는 것을 배웠다. 가끔은 공연 내용보다 기획자의 열정이 더 들어가버려서인지 공연과 따로 노는 제목이나 카피를 쓰는 실수를 범하기도 하기 때문이다. 특히 연주자의 공연 의도와는 전혀 상관없거나, 대중의 이해를 돕는다는 명목하에 부표처럼 한없이 가볍게 나가는 제목이나 카피를 보면 안타깝다. 클래식 공연과 아티스트의 격을 지켜내는 것도 기획자의 몫이기 때문이다.

나름 기억에 남는 제목을 예로 들면 몇 년 전 비올리스트 이승원

비올라 리사이틀의 제목 〈낭만가도〉를 들고 싶다. 당시 연주자가 먼저 보내온 공연 프로그램은 모두 독일 작곡가들의 낭만 시대 작품들이었다. 그 작품들을 보고 개인적인 추억이 있는 독일의 아름다운 길 '로만틱 가도'를 먼저 떠올린 것은 나였지만 좀 더 고풍스러운 느낌을 담은 '낭만가도'로 수정해준 이는 A과장이었다. 부르기도 쉽고 공연과도 자연스럽게 어우러져 프로그램에 대한 이해를 도와주었던, 지금 생각해도 꽤 마음에 드는 제목이다.

바이올리니스트 김재영의 공연 타이틀 〈이방인들〉도 많은 이들이 기억하고 아껴주었던 제목이다. 클래식 음악사에서 주류 독일이 아닌 소위 변방의 음악들, 그리고 특유의 서늘한 곡들로 구성된 공연이었기에 선택된 타이틀이다. 원래는 알베르 카뮈의 『이방인』의 느낌을 더 살리고 싶어서 불어 원제인 '에트랑제 L'Étranger'로 표기할까도 했지만 지나치게 현학적이라는 판단에 한글로 표기하기로 했다. 다만 당시 공연 형태가 바이올리니스트와 피아니스트 두 사람이 대등하게 함께 연주하는 듀오 공연이라 최종적으로 복수형인 '이방인들'로 수정되었다. 이윽고 공연 날, 무대 위 연주자들에 의해 비로소 완성된 〈이방인들〉. 아티스트들의 빛나는 연주로 그 주제가 완벽하게 구현되는 모습을 목격했을 때 좋은 도움닫기를 만든 듯해 혼자 속으로 무척 벅찼더랬다.

사랑, 해보셨습니까?

최근에는 간결한 카피라이팅을 선호해서 우리 회사 공연에는 심플하게 카피를 언론 인용구나 수상 경력으로 대체하는 경우가 많다. 한때는 나도 서술형 카피를 종종 썼었다. 역시 아주 오래전 노부스 콰르텟의 공연 카피를 쓰던 날이었다. 애정이 많이 들어간 공연에는 과욕도 함께하기 십상이다. 힘이 잔뜩 들어간 머리는 유연한 사고를 막았고 그러다 보니 원하는 결정적 한 줄이 써질 리 만무했다. 텅 빈 모니터 화면 위로 여전히 아무런 결실 없이 고민만 무성한 밤들이 흘러갔다. 그러다가 어느 날 새벽, 무언가에 홀린 듯 갑자기 손이 제멋대로 움직이며 한 문장을 썼다.

'사랑, 해보셨습니까?'

직접 쓰고도 스스로 놀라서 한참을 모니터만 바라보았다. 그것은 아주 오래전 이창동 감독의 영화「오아시스」의 낡은 포스터에서 보았던 카피였다. 부끄러운 자기 독백이었지만 내 마음 깊은 곳에서 자발적으로 나온 가장 솔직한 이야기이기도 했다. 그것은 사랑이었다. 사랑이 아니고서야 설명할 수 없는 공연이었다. 당시 어려운 회사 형편에 빚을 내다시피 해서 올려야 했던 공연. 당시 국내에서 활동하는 현악사중주단은 노부스 콰르텟이 거의 유일했다. 이 공연이 아니면 제대로 된 현악사중주 공연을 들을 기회조차 없는 빈곤한 우리 음악

계. 금전적 손실은 눈덩이처럼 늘어나고 냉혹한 대중의 무관심 속에서 나는 몹시 외로웠다. 그런 상황 속에서도 끝내 해마다 그들의 공연을 올릴 수 있었던 원동력은, 부끄럽지만 현악사중주와 노부스 콰르텟을 향한 애정이었다. 이것이 내가 우리 사회에 헌신하는 방법이라고 거룩하게 포장했지만 실상은 어쩌면 그렇게 해서라도 내 사랑을 세상에 이해받고 싶었는지도 모른다. 나는 모니터에 떠 있는 카피를 보고 한동안 목이 메어 아무것도 할 수 없었다.

지극히 개인적인 카피이고, 타인에게 이해받지 못하리라는 것을 잘 알기에 자체 검열에 의해 결국 세상의 빛을 보지 못했던 그 카피. '사랑, 해보셨습니까?'

훗날 내가 공연 기획자로 은퇴하는 시기가 오면, 마지막 공연 포스터의 카피쯤으로는 어울리지 않을까. 궁상맞은 바람이지만 그 마지막 공연의 아티스트는 노부스 콰르텟이 되었으면 좋겠다. 그때쯤이면 이 카피가 사람들에게 이해받을 수 있을런지. 끝까지 소녀 취향을 못 벗는다고 놀림 받을지도 모르겠다. 그러나 그것이 노부스의 공연이라면, 나는 포스터 전면 가득 쓰인 그 카피를 읽으며 'YES'라 조용히 답하고 마지막 공연을 기분 좋게 마무리할 수 있을 것 같다는 꿈을 꾸어본다. 사기꾼이 아닌 공연 기획자로서.

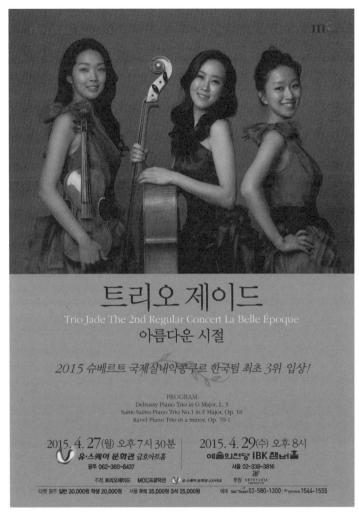

트리오 제이드

Trio Jade The 2nd Regular Concert La Belle Époque

아름다운 시절

2015 슈베르트 국제실내악콩쿠르 한국팀 최초 3위 입상!

PROGRAM
Debussy Piano Trio in G Major, L. 3
Saint-Saëns Piano Trio No.1 in F Major, Op. 18
Ravel Piano Trio in a minor, Op. 70-1

2015. 4. 27(월) 오후 7시 30분
유·스퀘어 문화관 금호아트홀
광주 062-360-8437

2015. 4. 29(수) 오후 8시
예술의전당 IBK 챔버홀
서울 02-338-3816

주최 트리오제이드 MOC프로덕션 유·스퀘어 문화관 금호아트홀 후원 ARTSYLVIA
티켓 광주 일반 30,000원 학생 20,000원 서울 R석 35,000원 S석 25,000원 예매 SAC ticket 02-580-1300 인터파크 1544-1555

2015년 4월 트리오 제이드 공연의 포스터다. 최근 내가 선호하는 심플한 제목짓기 및 카피 쓰는 성향이 잘 드러나 있다. 제목은 당시 연주곡들이 프랑스의 문화 번성기인 '벨 에포크 La belle époque' 시기에 작곡되었다는 것에서 착안해 '아름다운 시절'로 붙였다. 최근 콩쿠르 수상 사실을 카피로 썼다. 카피 끝의 느낌표는 빼는 편이 더 세련되지 않았을까, 뒤늦게 살짝 후회하고 있다.

—

좋은 친구라
참 다행이야

—

당신이 담배 두 개비를 태우는 밤

A는 나를 차 운전석에 그대로 둔 채 밖으로 나가 꼭 담배 두 개비를
태웠다.

방금 연주를 마친 A를 집에 바래다주는 길, 이것은 늦은 시간 그
의 집 앞에 당도한 후 매니저와 아티스트가 헤어지는 일상적인 풍경
이다. 오는 내내 차 안에서 이야기를 나눴지만 그래도 늘 시간이 부
족한 우리는 집 앞에 차를 세우고 A가 담배 한 대를 다 태울 때까지
함께 있자며 조금 더 이야기할 시간을 벌었다. 그렇게 우리는 또 한
참을 수다스럽게 말을 이어갔다. 오늘 공연이 어떠했나부터 시작해
곧 있을 해외 공연 이야기들, 절대 오지 않을 것 같은 내후년 시즌 연
주 계획, 그리고 그동안 따라잡지 못했던 서로의 근황까지. 이야기는

여러 갈래를 넘나들었고, 너의 표정은 자주 바뀌었다. 소리 내어 웃기도 하고 가끔 싫어하는 사람이 언급되면 미간을 살짝 찌푸리기도 했다. 대화가 잠시 끊기면 A는 차 밖으로 나가서 어색하게 담배 한 대를 더 물었다. 꼭 그만큼 우리의 시간은 조금 더 유예되었다. 누가 보면 헤어지기 싫어하는 애틋한 연인인 줄 알겠다.

밖에 서 있는 A는 행여 열어놓은 창문으로 운전석에 앉아 있는 나에게 담배연기가 들어 갈까봐 고개를 돌리며 연기를 내뱉는다. 집 앞 노란 가로등에 물든, 악기를 메고 서 있는 그 모습이 보기 좋은 나는 아예 자세를 낮춰서 너를 눈에 담는다. 생각해보면 이 시간이 요즘 유일하게 너와 내가 단둘이 함께할 수 있는 시간이다.

어느새 회사에 소속된 아티스트들이 하나둘 늘어나면서 나의 공적인 시간도 소속 아티스트 수만큼 쪼개서 써야 했다. 카페 영업시간이 끝나 쫓겨날 때까지 음악 이야기를 나누던 우리의 그 많은 지난날들이 그리워질 만큼 너도, 그리고 나도 몹시 바빠졌다. 어느새 업무만으로 숨이 턱까지 차오를 정도니까.

이 야심한 시간의 대화에서 주로 나는 듣는 편이다. 업무적으로 그에게 전해야만 하는 무거운 주제가 마음속에 어두운 그림자를 드리웠지만 나는 입을 열지 않았다. 그가 무척 기대했던 공연의 취소 소식에 관해서 말해야 하는데 오랜만에 웃는 그를 보니 마음이 약해진다. 좋지 않은 소식들에 관해서 침묵하는 것은 습관에 가까웠다. 그것은 내 몫으로 충분하다고 마음대로 단정 지어버린 채로. 업무적으로 원치 않는 일들이 일어났고 나는 공적으로 연주자에게 알려야 할

의무가 있는 사람이다. 그러나 곧 잠들어야 하는 아티스트에게, 불면증으로 고생하는 그에게 딱 오늘 하룻밤만이라도 평안을 지켜주고 싶은 나는 망설임 속에서 또 다시 입을 다문다. 언제나 이게 잘하는 짓인지 확신은 없으면서도.

'우리가 친구라서 참 다행이야'

A를 집으로 올려 보내고 혼자서 돌아오는 길에 운전대를 쥔 채 그런 생각을 했다. 참 다행이라고. 우리가 아티스트와 매니저이기 전에 가까운 친구 사이라는 것이, 나이차는 많이 나지만 이야기가 끊이지 않는 좋은 친구라는 사실이 나로 하여금 이 일을 견디게 했다. 행여 낮에 그악스럽게 싸우고 서로에게 모진 말들을 쏟아냈을지라도 우리는 좋은 친구이기에 헤어질 때면 늘 아쉬웠다. 가장 많이 상처를 준 상대도 서로였지만 누구보다 믿는 한 편이자 동료였으며, 역시 서로에게 자랑스러운 존재가 되기를 바라는 친구라는 사실이 귀갓길, 정처 없이 떠도는 가슴을 먹먹하게 만든다.

—

매니지먼트를 시작한 이유

공연 기획사였던 우리 회사가 아티스트 매니지먼트 업무를 겸하기 시작했을 때 생각 외로 많은 사람들이 우려를 표했다. 공연보다 낮은 수익성은 둘째 치고 공연과 매니지먼트는 전혀 다른 문제라며 다시

고민해보라는 만류에 가까운 충고였다. 그리고 때때로 그것은 대부분 아티스트들의 이기적인 태도와 일방적인 관계 맺음으로 인해 충분히 상처 받고 실패를 경험해본 매니지먼트 업계 선배들의 만류였기에 간과해서는 안 되는 무게감을 지닌 조언들이었다. 하지만 늘 그렇듯 제 발로 넘어져봐야 정신을 차리는 나는 결국 지금까지 매니지먼트를 하면서 그들이 왜 도시락을 싸들고 다니며 나를 말렸는지 시시때때로 상기해야 하는 형벌을 겪는 중이다. 불효자가 매 끼니 뜨거운 밥을 먹으며 돌아가신 부모님을 떠올리듯 그렇게. 하지만 다시 시간을 되돌린다 해도 나는 변함없이 매니지먼트 업무를 선택할 미련함도 타고 났다. 어쩌랴, 이것도 다 내 팔자인 것을.

공연 기획사를 차리고 뜬금없이 매니지먼트 업무에 매력을 느꼈던 것은 공연기획 업무 특성에서 오는 알 수 없는 갈증 때문이었다. 공연 기획자가 한 공연을 담당하면 보통 유효기간 3개월짜리 기간제 사랑을 하게 된다. 공연 예매 오픈을 하고 본격적인 프로모션을 하는 그 3개월이라는 시간 동안 공연 기획자는 밤낮으로 담당 아티스트의 음반을 듣고 연주 영상을 본다. 눈을 뜨고 있는 시간에는 머릿속으로 언제나 그를 생각하고 분석하고, 그 아티스트를 누구보다 돋보이게 할 문구 한 줄을 위해 헐값에 영혼도 팔아치운다. 지속적인 홍보와 마케팅 과정의 반복으로 이루어지는 자기세뇌 강화 과정은 어느새 나를 혼자 하는 연애로 자연스럽게 이끈다. 그렇게 시간은 흘러 드디어 무대의 막이 올라가고 아티스트를 향한 애정이 연주의 감동

으로 정점에 다다를 무렵, 공연 종료와 함께 갑자기 모든 것이 멈춰버리는 이상한 관계다. 공연이 끝나도 내 마음은 그대로인데, 아니, 더 커져버렸는데 그런 것은 아랑곳없이 아티스트는 다음 무대를 위해 다른 공연 기획자에게로 떠나고 나와는 전혀 무관한 사람이 되어버리는 과정. 내게는 이 반복되는 이별이 너무나 버거웠고 공연이 끝날 때마다 미처 다 추스르지 못한 마음으로 유독 비틀거렸다.

「연극이 끝나고 난 후」라는 오래 된 유행가 가사는 정말 곱씹을수록 잘 지었다. 그 노랫말의 처량함에 아티스트를 향한 공연 기획자의 가이없는 사랑까지 더해져 공연이 끝날 때마다 엄청난 무력감에 시달리곤 했다. 이러다 심각한 생산성 저하는 물론이고 사회문제로 이어질지 모른다는 황당무계한 걱정까지 할 지경에 이른 나였다. 게다가 이 무력감과 상실감의 정도는 공연의 완성도, 만족도와 완벽하게 정비례한다는 것이 가장 잔인한 점이다. 그러고 보면 어쩌면 나는 예술보다 예술가를 더 좋아했는지 모른다. 예술가는 예술을 담고 있는 섬세하고 매력적인 그릇인 동시에 예술 그 자체이므로.

—

Happily ever after?

매니지먼트 업무를 시작하게 된 후로는 아티스트와 더 이상 헤어지지 않아도 된다는 사실 하나만으로도 그렇게 좋을 수가 없었다. 이번 공연이 관계의 끝이 아니기에 담당 공연 하나를 마칠 때마다 세상 끝

난 사람처럼 궁상맞게 엎어져 있지 않아도 된다는 것이 너무나 기뻤다. 나는 봉인 해제된 사람처럼 시도 때도 없이 아티스트와 연락했고, 그들과 일뿐만 아니라 일상을 나누기 시작했다. 함께 식사를 하고 영화를 보고, 쇼핑을 다니는 시간들. 당시는 그 위험성을 알 리가 없었기에 비전을 함께하고 우리가 함께 내일을 꿈꿀 수 있다는 것만으로도 순수하게 행복했다. 이후 내가 치뤄야 할 대가는 치사하리만치 현실적이고, 또 글로 옮기기 번거로울 정도로 수고스러웠지만.

머지않아 나는 일상에서 느끼는 크고 작은 행복이 모두 그 연주자와의 관계에서 나왔으며 내가 겪는 대부분의 괴로움 역시 같은 줄기에서 나왔음을 인정해야 했다. 어느새 고통의 비중이 더 커져갈 무렵 자연스럽게 양자택일의 순간에 놓였고, 우리는 좋은 친구였기에 나는 내가 누릴 수 있었던 기쁨의 면만을 바라보기로 했다. 우리가 친구가 되지 않았다면, 많은 선배들이 그랬던 것처럼 나도 그들의 손을 먼저 놓았을지도 모른다. 그런 의미에서 나는 몹시 운이 좋았다.

—

비밀이 늘어가는 풍경

너는 그렇게 엘리베이터를 타고 올라갔고 나는 오늘 마음을 괴롭히는 것들에 대해 결국 이야기하지 못했다. 지난 저녁 나를 뒤덮은 좌절에 관하여. 그 모욕의 상황에서 내가 바보처럼 가만히 있을 수밖에 없었던 것을 알게 되면 너는 불같이 화를 낼까. 그저 많이 수고로

윘던 오늘 하루만이라도, 딱 오늘밤만이라도 너의 안녕을 연장해주고 싶었다는 것은 언제까지 변명이 될 수 있을까.

평소 아티스트들은 제발 안 좋은 일이 생기면 터놓고 이야기해달라고 내게 간절히 부탁한다. 매번 알았다고 고개를 끄떡이지만, 지킬 수 없는 약속임을 우리는 서로 잘 알고 있다. 정작 본인들도 내가 없는 해외에서 안 좋은 일이 생겨도 우리 매니저가 알면 속상해 할 테니 절대 말하지 말자고 서로 입단속하는 착한 연주자들. 어느새 서로 닮아 있는, 내게는 참 좋은 친구들이니까.

어두운 남부순환로를 달리는 차창으로 넘어오는 공기가 차다. 내일은 오늘 꺼내지 못한 이야기를 전할 수 있을까. 바람이 흩뜨려놓은 머리카락을 넘기려고 고개를 젓는다. 이렇게 우리 사이에 점점 비밀이 늘어간다.

—

카네기홀이
뭐길래

—

표정을 숨기지 못하는 의사

'별일'이 생긴 것을 감지한 것은 의사의 미세한 눈 근육 변화 때문이었다. 공연 기획자에게 위장 장애란 너무 흔한 질환이라서 늘상 위염약을 달고 산다. 나 역시 어느 정도 통증이나 속쓰림은 오랜 벗인 양견뎌왔는데 어느 날부터 증상이 예사롭지 않았다. 이제껏 느껴보지못한 강한 위통으로 새벽에 잠을 깨기 일쑤였고 자주 구토를 했다. 가지고 있는 어떤 약으로도 통증이 누그러지지 않자 미련한 몸은 그제야 병원을 찾아 내시경과 몇 가지 검사를 받았다. 평소보다 심한증상들로 이번은 좀 만만치 않겠다는 각오를 하고 의사 앞에 앉았는데, 모니터의 내시경 결과 사진들을 심각하게 바라보던 의사가 옆에앉아 있는 나를 흘끗 곁눈질하더니 살짝 눈동자가 떨렸다. 그리고 애

써 경쾌한 목소리로 "아, 이거 별일 아닌데 조직검사 좀 해보고 일주일 후에 다시 봅시다"라고 서둘러 말했다.

아, 별일이 생겼구나. 그 작위적인 목소리가, 차마 내 눈을 똑바로 보지 못하고 돌려버리는 의사의 시선이 내게 그렇게 이야기했다. 아직 선고는 내려지지 않았다. 그러나 발달된 내 육감은 훌쩍 일주일 후를 달려가기 시작한다. 그 순간 머릿속에 제일 먼저 떠오른 생각은 '부디 다음 달 A의 카네기홀 데뷔 공연만큼은 제 손으로 마무리할 수 있게 해주세요'였다.

—

카네기홀로 가는 길

맨해튼에서 "카네기홀을 어떻게 가느냐"라는 어느 관광객의 질문에 지나가던 바이올리니스트가 "연습, 연습, 연습이요"라고 대답했다는 에피소드는 이미 전설에 가까운 농담이 되어버렸다. 실제로 카네기홀 내 기념품점에는 'practice, practice, practice'라고 쓰인 티셔츠와 연필, 가방 등의 기념품들이 판매되고 있고, 많은 관광객들이 이 친숙한 카네기홀의 상징 앞에서 미소를 머금고 지갑을 연다. 왠지 고등학교 영어 독해 지문으로 어울릴 법한 이 에피소드에서 '카네기홀'은 단순히 공연장으로서의 의미뿐만 아니라 음악가로서 성공을 상징하는 단어가 되었다. 그리고 그 성공 신화는 특히 우리나라에서 더 잘 통하는 듯하다.

생각해보면 카네기홀보다 더 유서 깊고 명망 높은 콘서트홀들이 유럽에 수없이 많지만 카네기홀만큼 한국인의 머릿속에서 공고한 위상을 차지하고 있는 공연장은 별로 없는 것 같다. 결론적으로 말하면 나 역시 그 신화에서 자유롭지 않았음을 고백한다.

—

동경이 욕망을 만났을 때

우리 연주자 A가 한 재단에게서 소정의 연주 후원금을 받게 되었을 때, 나는 두 번 생각할 것도 없이 그 후원금 사용처로 카네기홀 데뷔 공연을 강력하게 제안했다. 이미 국내에서는 거의 모든 내로라하는 무대에 섰던 연주자였기에 다음 행선지는 고민할 필요도 없었다. 정작 우리 연주자들은 무대의 이름에는 연연해하지 않으니, 정직하게 말하면 그것은 내 욕심에 가까웠다. 어린 시절 잠시 뉴욕에서 지냈고, 그 이후로도 꽤 자주 뉴욕을 오가면서 나는 오랜 시간 카네기홀을 동경했었다. 언젠가 우리 연주자를 이 무대에 세우리라는 잠재된 욕망이 드디어 이때다 하고 가열차게 깃발을 들어올렸다.

동경이 욕망을 만나면 종종 구체적인 행동으로 이어지곤 한다. 내 쪽은 거기에 치밀함마저 갖췄다. 연주자의 동의를 얻자마자 공연장을 대관하고, 진행에 도움을 줄 수 있는 현지 파트너를 물색하고, 부족한 예산을 추가로 얻기 위해 이곳 저곳에 기금을 신청하는 것까지, 카네기홀 데뷔라는 지상 과제 앞에서 내 전략적인 발걸음은 일사천

리로 이어졌다. 지금 생각하면 국내 공연의 몇 배가 넘는 엄청난 예산의 큰 프로젝트였는데 어찌 그리 대담하게 처리할 수 있었는지 놀랍다. 이해도 안가는 영문 계약서들에 수없이 서명을 하면서 이것은 나의 이익을 위한 것이 아니라 연주자를 위한 헌신이라고 스스로에게 명분을 주었기에 이미 그 욕망에는 순결한 날개까지 달렸다. 그렇게 준비를 하며 1년여의 시간이 어떻게 지나갔는지 모르겠다. 겁 없이 기자회견까지 했으니 더 이상 물러날 곳도 없었다.

—

일주일 후 다시 진료실

일주일 후, 다시 만난 의사 앞에서 나는 많이 지쳐 있는 상태였다. 내가 부재한 상태로 진행할 우리 연주자의 카네기홀 데뷔 가상 시나리오를 짜야 했던 일주일의 시간이 그렇게 길게 느껴질 수 없었다. 의사는 피곤한 얼굴로 진료실에 다시 나타난 나를 보고 덥석 손을 잡으며 말했다.

"축하해요, 정말 다행이야!"

그제야 그는 봇물 터지듯 이야기를 쏟아냈다.

"보통 내시경 사진이 이렇게 나오면 이건 100퍼센트 암이거든? 그런데 옆에 앉은 환자를 보니까 너무 젊은 거야, 그래서 마음이 진짜 안 좋았는데 운이 좋았어요. 검사결과가 암이 아니에요!"

그가 계산 없이 진심으로 기뻐하는 것이 느껴졌기에 그날로 나는

그를 내 주치의로 삼기로 했다. 참으로 불안했던 일주일이 이렇게 위염, 식도염, 십이지장염의 위험한 삼중 커넥션 정도로 귀결 지어지는 순간이었다.

아, 다행이다. 그럼 A의 카네기홀 공연은 내가 진행할 수 있겠어! 나는 그제야 안도의 한숨을 내쉬었다. 어이없게도 그다음에 엄마 생각이 났다. 내가 엄마를 잊고 있었구나. 지금 생각해보면 한 인간으로서 더 없이 애처로운 광경이다. 나를 낳아주고 눈물로 키워준 엄마가 고작 카네기홀 따위에 가려 그다음이라니. 오, 어머니!

<hr>

카네기홀 데뷔 공연 실전 편

반성도 없이 온갖 소동을 뒤로 하고 공연을 위해 나는 연주자들보다 며칠 먼저 뉴욕으로 떠났다. 도착하자마자 티켓 판매 현황부터 확인해보니 기대에 못 미치는 수준이었다. 현지 파트너는 이 정도 티켓 판매 실적은 뉴욕 무대에 데뷔하는 신인치고 꽤 좋은 편이라고 이야기했지만 내 귀에 들릴 리 없다. 어떻게 올리는 카네기홀 공연인데, 우리 연주자를 이 정도 수의 관객 앞에 세울 수는 없다. 나는 일주일이라는 시간 동안 당시 영하 15도가 넘는 뉴욕을 벌집처럼 쑤시고 다녔다. 공격적으로 공연 전단을 뿌리고 티켓 판매에 도움을 줄 만한 사람이면 누구든 가리지 않고 만났다. 체면도 사치처럼 느껴질 만큼 절박하게 홍보를 하고 기자들에게 연락했다. 그렇게 숨 가쁘게 달리

고 난 후 공연 이틀 전, 다시 티켓 상황을 정리하니 이게 무슨 조화인가! 열의가 너무 넘쳤나보다. 이제는 예상 관객이 넘쳐 오히려 좌석이 부족할 상황에 처했다. 기분 좋게 사람들을 불러놓고 좌석이 부족하다고 돌려보낼 수는 없는 법. 스트레스는 또 다시 나를 옥죄기 시작했다.

처음에는 관객이 많이 안 오면 어쩌나 하고 머리 싸매고 걱정, 막상 공연이 임박해서 좌석을 정리해보니 오히려 좌석이 부족해서 드러누워 걱정, 카네기홀은 공연장 티켓 배부 시스템이 한국과 달라 우리가 융통성 있게 상황을 컨트롤할 수 있는 환경이 아니라서 아예 몸져누워 걱정. 이렇게 티켓으로 극심한 스트레스를 받은 공연은 내 평생 그 전에도 그 이후로도 없었다.

—

카네기홀이 뭐길래

결국 공연 당일, 티켓과의 전쟁 덕분에 나는 이 의미 깊은 연주를 즐기기는커녕 공연에 대한 어떠한 감흥도 느끼지 못하고, 긴장한 연주자의 마음도 돌보지 못한 채 혼자 극한의 압박감 속에서 장렬히 전사했다. 다행이 좌석 상황은 어찌어찌 큰 사고 없이 마무리 되었으나 그렇게 오랫동안 꿈꾸어왔던 우리 연주자의 카네기홀 데뷔 연주회가 내게는 티켓 전쟁 그 이상도 이하도 아닌 채로 기억에 남게 되다니…….

카네기홀 무대 뒤에는 티켓월이 있어서 공연팀들이 자신의 공연

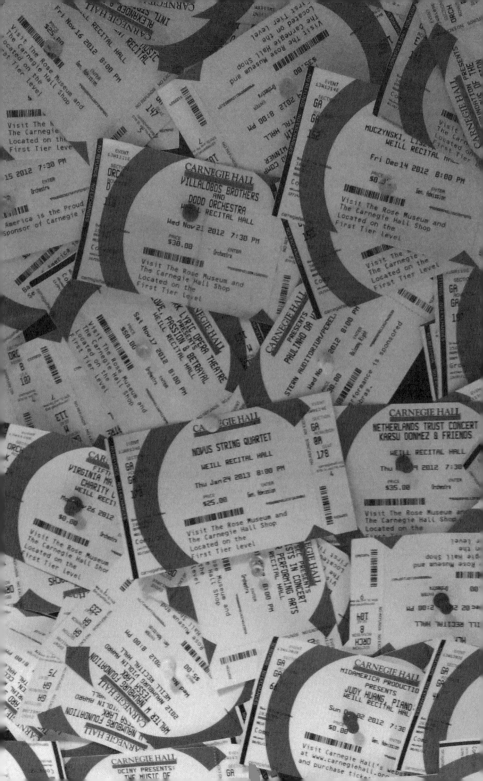

티켓을 기념으로 남기고 간다. 무대를 모두 마치고, 나 역시 주머니 속의 티켓 한 장을 꺼내서 이렇게 카네기홀의 역사에 잠시 머물렀음을 표시하고 한참을 물끄러미 바라보았다. 이미 꽂혀 있는 수많은 티켓 속에 남겨진 우리의 공연 티켓을 한참 동안 바라보다 시선을 돌려 연주자와 함께 카네기홀 건물 밖으로 나섰다. 이날을 위해 달려왔던 몇 년간의 시간이 한꺼번에 종료되던 순간이었다. 차가운 공기를 가르며 걷는데 이게 뭐라고…… 대체 이게 뭐라고 그 많은 밤들을 지새우고 애태우고 울었을까. 숙소로 돌아가는 길에 헛헛한 웃음이 피식 나와서, 아무렇지 않다고 스스로를 달래며 걷던 걸음. 나의 첫 카네기홀 공연은 그렇게 쓸쓸히 마감되었다.

전석 매진, 완성도 높은 연주, 성공적인 카네기홀 데뷔. 바라왔던 모든 결과를 얻었으나 안타깝게도 그날 밤 나는 행복하지 않았다. 과정을 즐기지 못하고 눈앞의 목표에 모든 것을 걸어버린 어리석음. 해프닝으로 끝나기는 했지만 한때 나는 이 공연과 내 삶의 마지막을 맞바꾸려 했었다. 나를 낳아준 어머니, 나를 가장 사랑해주는 가족보다 더 간절하게 갈망했던 것이 고작 이 카네기홀 연주였다니. 그 명성에 눈이 멀어 과정의 소중함과 감사하는 마음, 그리고 내 사람들을 놓친 자신이 지금도 부끄럽다. 돌아보면 그저 수많은 공연 중 하나였을 뿐인데. 도대체 카네기홀이 뭐길래.

—

누군가의 매니저로
살아간다는 것

—

우리에게 저녁 시간이란

보통의 공연 기획자나 아티스트 매니저에게 가족과 함께하는 저녁 시간이란 성냥팔이 소녀가 창문 밖에서 바라보는 따뜻한 실내의 이미지처럼 소유할 수 없는 먼 이야기로 느껴진다. 대부분의 공연이 저녁에 이루어지는 만큼 '저녁 있는 삶'은 우리가 일찌감치 내려놓아야 하는 기쁨이기 때문이다. 사적인 저녁 시간이 실종되다 보니 보통 황금 시간대의 예능 프로그램이나 유행하는 드라마를 챙겨보는 것도 거의 불가능해 시대에 뒤쳐진 사람이 되기 일쑤다. 이 생활을 동경하는 미래의 공연 기획자들에게는 정말 미안하지만 한마디로 저녁 시간을 포기하는 데서 공연 기획자의 인생이 시작된다, 라고 냉정하게 미리 이야기하고 싶다. 간혹 우리 같은 민간 기획사보다는 조금 더 인

력면에서 여유 있는 문화재단이나 공연장 소속 기획팀은 사정이 나을지도 모르지만, 적어도 나는 10년 넘게 그렇게 살아왔다.

드라마「프로듀사」를 보다

2015년에 방송국 예능 PD들의 이야기를 그린「프로듀사」라는 드라마가 방영되었다. 앞서 언급한 저녁 시간 사수 불가능에도 불구하고 간만에 나도 '기를 쓰고' 이 드라마의 시청률에 일조를 했다.

여성 시청자들은 김수현이라는 훈훈한 외모의 한류스타를 보기 위해서, 남성 시청자들은 호적에도 없는 조카, 아이유를 보기 위해서였겠지만 나는 이유가 좀 달랐다. 애초에 본방송 시간을 맞출 수 없으니 자정을 넘은 새벽이나 주말 아침에 난생처음 IPTV로 유료 결제라는 것을 해가면서 이 드라마를 열심히 챙겨본 이유는 엉뚱하게도 극중 가수 신디(아이유 분)라는 아이돌의 소속사 대표인 변 대표(나영희 분)를 보기 위해서였다. 대중가수와 클래식 아티스트로 장르는 다르지만 매니저들만이 공유할 수 있는 감정을 나는 변 대표라는 과장된 캐릭터를 통해서 꽤 적나라하게 느낄 수 있었고, 그 다양한 감정의 변형들이 무척 친근하게 다가왔다.

—

끼니를 챙기는 마음

이 드라마를 처음 유심히 보게 된 것은 자신의 소속 아티스트인 신디가 야외에서 진행되는 버라이어티 촬영으로 밥도 제대로 못 먹고 고생을 한다는 이야기를 전해 듣고 화가 머리끝까지 난 변 대표가 촬영장에 난입하면서 PD들에게 컴플레인을 하는 장면 때문이었다. 월권을 행사하며 PD들에게 호통을 치고 화를 내지만 결국 본전도 못 찾고 역으로 혼나는 상황. 그렇게 민망하게 변 대표가 꼬리를 내리고 돌아서나 싶더니 반전을 꾀하는 그녀의 마지막 일갈이 퍽 인상 깊었다.

"아무리 그래도 45킬로그램도 안 되는 애를 하루 종일 굶겨!"

TV에서 흘러나오는 저 말이 우연히 물을 마시러 거실에 나온 내 가슴에 콕 하고 박혔다. 바로 저 대사를 듣고 나는 그동안 못 봤던 이 드라마를 첫 회부터 마지막회까지 전부 찾아보는 열혈 시청자가 되었다. 아, 저 사람 최소한 누군가를 아껴본 적 있는 사람이구나, 라는 확신. 공감이라는 것은 일순간 그렇게 확대되어 다가온다.

매니저 자신은 밥 굶는 날이 먹는 날보다 많을지라도 내 아티스트가 굶는 일은 정말 견디기 힘든 속상함이다. 끼니를 챙겨주는 마음은 아티스트를 돌보는 매니저에게는 항상 가장 크게 다가오는 의무이자 현실이다. 극 중반부터 본격적으로 진행된 갈등 설정을 위해서 변 대표라는 캐릭터가 자신의 아티스트에게 몹쓸 짓을 하는 악역으로 그려졌지만, 그래도 저 대사 한마디로 극중 최강 악역은 나에게 공감이라는 것을 획득했다.

아이돌 매니저와 클래식 아티스트 매니저

우리 회사에 소속된 아티스트들은 팀도 여럿이고 젊은 연주자들이 많아 언론에서 종종 아이돌로 묘사되곤 하는데 그럴 때마다 우리는 몹시 난감하다. 대중가수, 아이돌과 클래식 아티스트는 태생적으로 다르기 때문에 상당 부분 비교 자체가 억지스럽기 때문이다. 모두 많은 노력으로 각자의 위치에 올랐기에 우열을 가릴 수는 없겠지만 아이돌 그룹은 기획사가 멤버들을 직접 조직하고 훈련을 시키는 데다가 이미지까지 만들어주기 때문에 많은 힘이 기획사 쪽으로 기울어져 있다. 그에 반해 클래식 아티스트는 길거리 캐스팅이라는 것이 원칙적으로 불가능할 정도로 아주 어린 시절부터 강도 높은 훈련과 개인의 엄청난 노력으로 커리어를 어느 정도 만든 후에야 기획사를 만날 수 있다. 따라서 클래식 아티스트들은 누군가의 손에 의해 '만들어졌다'라고 말하기가 매우 어렵다. 그런 만큼 아무래도 클래식 음악계는 주도권이 기획사가 아닌 아티스트에게 쏠려 있는 것이 당연하고.

외부의 시선으로는 오히려 우리가 아티스트들에게 쩔쩔매는 형국으로 보일지도 모르겠다. 그래도 어느 장르이건 간에 정도의 차이는 있겠지만 자신의 아티스트를 향한 매니저의 애정과 헌신으로 한 명의 아티스트가 완성된다는 분명한 공통점은 있다. 그런 매니저의 뜨거움을 뜻밖에 나는 「프로듀사」라는 드라마 속 변 대표라는 인물에게서 보았고, 그건 뭐랄까…… 마치 저곳에도 내 동지가 있었네 하

는 반가움이 내 안에서 팔랑 손짓했던 것 같았다.

—

우리 회사랑 계약할래?

극중 무척 재미있었던 에피소드를 하나 더 언급해보자면, 신디가 버라이어티 프로그램에 함께 출연한 남자 아이돌들의 인기투표에서 한 표도 못 받는 상황이 벌어지자 변 대표가 어떻게 자기 소속 아티스트인 신디가 0표를 받을 수 있느냐며, 신디 본인보다 더 분하게 씩씩거리며 촬영장을 들쑤시는 장면을 들겠다. 남자 출연자들에게 누구를 찍었느냐고 물어보니 죄다 같은 소속사 여자 출연자를 찍었다는 대답. 그러자 변 대표가 옆에 있는 다른 남자 출연자 '아무나'를 붙잡고 말한다.

"얘! 넌 어느 소속사니? 너 우리 회사랑 계약할래?"

매니저의 극성스러운 치맛바람이 희화된 이 장면에서 감동을 받은 건 나 혼자일까. 저렇게 어거지를 써서라도 보호해주고 싶은 마음, 자기 아티스트의 자존심을 세워주고픈 마음은 다 똑같구나 하고, 장르는 다르지만 너무나 잘 이해할 수 있었던 장면이다. 그 마음이 오죽할까…… 조금 웃던 것도 잠시, 또 주책 맞은 감정이 올라올까봐 나는 리모컨을 만지작대고 괜히 채널을 이리저리 돌려본다.

이별의 순간

드라마 최종회에서 다른 시청자들에게는 온갖 사건과 권모술수에 대한 인과응보의 통쾌함이 전해졌을지도 모르지만 신디와 변 대표가 결국 갈라서는 장면이 내게는 꽤 슬프게 다가왔다. 담담한 척 말하는 변 대표의 마지막 인사는 아래와 같았다.

"지난 10년간 내 기쁨은 너였어. 네가 홀로 빛나는 게 좋아서 네 경쟁자가 될 만한 애들은 싹수부터 잘랐고 널 해하려는 사람이 있으면 밟아줬어. 네가 나한테 등을 보이기 전까지 난 정말 널 내 딸로 생각했어. 그건 진짜다."

애정에 조건이 붙었다는 것, 그리고 이해가 결여된 사랑이 문제였지만, 변 대표라는 사람도 아티스트에게 버려질까봐 두려워했던 약한 존재였구나 하는 측은함이 밀려왔다. 아마 그것은 모든 매니저가 느끼는 두려움이 아닐까.

아티스트는 매니저와 헤어져도 이전의 모든 활동 기록들을 자신의 커리어로 가져갈 수 있다. 하지만 기획사는 아티스트와의 인연이 종료되는 순간 함께 만들었던 모든 것들을 내려놓아야 한다. 자신이 아끼던 사람만을 잃는 것이 아니라 그를 아끼던 시간까지 함께 잃어야 하는 것은 몹시 괴로운 일이다. 아티스트와의 결별을 경험한 적 있는 나의 동료는 자신의 인생 한 부분이 사라지는 듯한 고통스러운 경험이었다고 훗날 묘사했다. 우리 모두는 이별의 두려움 앞에서 다양한 형태의 자기방어를 선택한다. 극중 변 대표 같은 사람은 그 두

려움으로 인해 오히려 상대방을 공격하는 최악의 방법을 택했고, 결국 그것이 파국을 불러온 것이겠지.

조금 더 정상에 가까운 채로

매니저가 아티스트를 통해 느낄 수 있는 사소한 기쁨이나 두려움, 그리고 자신이 아끼는 대상을 위해서 어디까지 할 수 있는지를 보여준 「프로듀사」라는 드라마 덕에 나는 많이 웃고 울었다. 장르는 다를지라도 그 속에 그려진 매니저들의 애환은 브라운관을 넘어 내게 소소한 위로처럼 다가왔다. 그러면서도 혹시 나도 저렇게 변 대표처럼 엇나가면 어쩌나 하고 걸어온 길을 돌아보는 자아성찰까지…… 「프로듀사」는 그렇게 내게 그해의 드라마로 남았다. 그리고 어느 날 팬스레 찔리는 기분에 우리 아티스트에게 은근슬쩍 물어보았다.

"혹시…… 그런데 말야 「프로듀사」에 나오는 변 대표랑 나랑 일하는 게 좀 닮았니?"

"음…… 그래도 누나가 조금 더 정상인에 가깝지."

아이고, 이렇게 고마울 데가. 이 누나는 오늘도 변 대표보다 '조금' 더 정상에 가까운 채로 너를 위해 살련다.

아티스트를 위한
이해의 기술

무대 뒤에서 하는 혼잣말들

한 번도 연주자로 살아본 적이 없어서

너를 완벽하게 이해할 수 없는 것이 늘 미안한 나는

이렇게 너를 홀로 무대 위에 올려놓고

연주 내내 무대 뒤에 서서 네 뒷모습을 바라보며

성가신 질문들을 쏟아낸다.

혼자서 저벅저벅 저 큰 무대를 걸어 나가는 건 어떤 기분이야?

긴 서주序奏가 시작될 때 외롭진 않아?

첫 번째 보잉bowing이 시작 될 때 숨죽인 객석이 느껴져?

절묘하게 맞아 떨어지는 오케스트라와의 합은 어떤 느낌이야?

오케스트라에게 지금 사랑받고 있다는 것이 느껴져?

화려한 코다로 악기에서 음들이 별들처럼 쏟아질 때는 황홀한 기분이 들까?

긴 협연의 마지막 다운보잉 활이 너에게서 떨어질 땐 어떤 느낌이야?

온 세상이 너의 음악에 경의를 표하는 듯한 저 큰 환호성을 받을 때 가슴이 어때?

마지막으로, 연주를 마치고 박수갈채를 받으며 무대 뒤로 걸어 나올 때 너를 제일 먼저 안아주려고 팔 벌리고 서 있는 매니저를 보는 건 어떤 기분이야?

Schmerz, 억울함의 기원

억울해 죽겠다. 도대체 이 나이에 내가 무슨 부귀영화를 누리겠다고 자정을 넘긴 이 시간까지 독어 문법에 머리를 쥐어뜯고 있는지. 영어와 일어만 어느 정도 구사하면 인생 편하게 살 수 있다고 말씀하신 중학교 때 담임 선생님, 수소문해서 꼭 찾고 싶다. 아무래도 속은 것 같다. 왜 그때는 아무도 내게 독어를 배우라는 말을 해주지 않았는지. 조금이라도 더 어릴 때, 머리 쌩쌩 돌아갈 때 미리 공부해놓을걸, 별게 다 약이 오른다. 이렇게 나는 der, des, dem, den에 발목을 잡힌 채로 이 더운 여름밤들을 보내고 있다.

독일이 서양음악의 본고장인만큼 나에게 독일어의 필요성이란 이전부터 장마철 잠수교 수위처럼 위협적으로 차오르고 있었다. 우리 연주자들이 주로 독일에서 활동하고 있어서 공연 리뷰가 종종 현지 신문에 실리지만 검은 것은 글씨요 흰 것은 종이요, 이게 비판인지 찬사인지 감도 잡을 수 없던 난처함은 구글 번역기의 궁색한 도움을 얻어서 간신히 넘기는 것으로 면피. 점점 업무차 독일에 가는 빈도가 늘고 있지만 미천한 영어로 대충 때울 수 있으니 이것도 그럭저럭. 아무리 생각해도 이 나이에 내가 독일어를 새롭게 공부하는 것은 효율성이 너무 떨어져 보이는 일이었다. 남은 평생 이렇게 버텨보고 싶은 마음이 클 수밖에.

그런데 최근에 사건이 하나 발생했다. 드디어 우리 회사 소속 연주자로 성악가가 들어온 것이다. 나로서는 일 년치의 용기를 모두 털어서 성악가 A와 함께 일해보기로 결심했는데, 문제는 이 A가 독일 가곡 전문 가수라는 사실이다. A가 부르는 노랫말들을 하나도 알아듣지 못하면서 과연 내가 이 연주자의 무대와 음악을 매니저로서, 공연 기획자로서 이해할 수 있을까? 감히 그를 제대로 관리하고 있다고 말할 수 있을까? 뭔가 미안함이 마음 한 구석을 쿡쿡 찔러온다.

그래도 초반에는 한국어 가사 번역본을 펼쳐놓고 두드려 맞춰서 추측해보는 꼼수도 부려봤다. 그러던 어느 날, A의 노래를 듣다 뜻 모를 단어 하나가 내 뺨을 할퀴었다. 'Schmerz'. 무슨 뜻인지 도무지 알 수 없는 데도 통증으로 가슴에 새겨져버린 이상한 독일어. 머릿속에서는 그 단어가 계속 아리게 맴도는데, 스펠링도 모르고 독어사전

을 찾을 줄도 모르니 속수무책이었다.

　며칠 후 작곡가 슈만에 관한 책들을 읽다가 그 단어를 우연히 다시 만났다. 거기에는 이 단어에 대한 해석이 친절히도 적혀 있었다. '슈메르츠Schmerz.' 고통, 육체의 아픔, 마음의 상심. 그것은 내가 의지로 외운 첫 독일어 단어가 되었다. 둔기로 머리를 한 대 맞은 듯한 느낌이었다. 왜 A가 이 단어를 노래할 때 그토록 가슴이 저릿하게 울렸는지 의문이 풀리면서 더 이상 독일어를 배우지 않고는 그의 음악을 이해하는 것이 불가능하다는 것을 쓰리게 인정할 수밖에 없었다. 나는 그날로 독일어 문법책을 구입했다. 2015년 무더운 여름밤, 그렇게 외로운 독일어 만학도가 탄생했다.

이해와 사랑은 동격일까

조금 과감해 보이는 적용이지만 나에게 사랑한다는 것은 이해한다는 것과 동격이다. 이해 없이 누군가를 사랑한다는 것이 때론 폭력일 수 있다는 사실을, 살면서 나를 '사랑한다'고 말한 사람들을 통해 씁쓸하게 목격하고 경험해왔으므로.

　그간 성악가를 회사에 받아들이기 망설인 이유는 내가 성악 장르를 기악 장르만큼 이해할 수 있을지 확신이 없었기 때문이었다. 부족한 이해와 소양으로 내가 성악가들을 충분히 아끼고 도와주지 못할 것이라는 두려움에 할 수 있는 모든 방법을 다해 A의 음악을 마음

속에서 밀어내려 했을 정도니까. 어느 날 A가 무대에서 불러버린 지독하게 아름다운 노래, 슈베르트의 「밤과 꿈」에 항복하기 전까지 말이다.

그래, 내가 졌다. 이런 슈베르트라면.

도전 가요 200곡

몇 년 전일까, 이런 일도 있었다. 어느 날 우연히 아티스트 B의 차에 동승했을 때였다. 어색한 공기가 흐르는 차 안에서 뜻밖에 가요가 흘러나왔다. 언제 어디서나 클래식만 듣는 나와 달리 유행가가 흘러나오는 B의 차 안 분위기가 그렇게 낯설 수가 없었다.

"클래식 음악을 들으면 나도 모르게 분석을 하게 되니까 잠깐이라도 머리를 쉬게 하려고 차에서는 이렇게 가요를 틀어놔요."

B의 설명을 들으니 그가 조금 안쓰러워졌다. 음악가 집안에서 자랐기에 오히려 반작용으로 어릴 적에는 클래식보다 가요를 즐겨 들었다는 그의 이전 인터뷰도 떠올랐다. 나는 그날 밤에 가요 200곡을 휴대전화에 다운받아 다음 날 왕복 열 시간 고속버스 출장길에서 모두 듣기로 했다. 별일 아니지만 내가 얼마나 클래식 음악 신봉자이며 전도사인지 아는 주위 사람들에게는 놀랄 만한 사건처럼 보일 게다. 조금 무모한 방법이지만 이렇게라도 그를 조금 더 이해해보고 싶었

다.

통영으로 내려가는 버스 안에서 다섯 시간 가까이, 거의 10년 넘게 듣지 않던 가요를 주구장창 들으려니 역시나 처음에는 그 노골적인 가사들에 온몸이 간질거렸다. 오그라드는 손발을 주기적으로 펴가며 듣다 보니 '어라? 이 곡은 꽤 괜찮은데?' 하는 곡들도 하나둘 머리를 내밀곤 했다.

몇 시간이 지났을까. 차창 밖의 풍경들을 흘려보내듯 이어폰을 통해 나오는 노래들을 무심히 듣고 있는데 툭 하고 갑작스레 눈물이 떨어졌다. 내가 더 당황했을 정도로.

언제쯤 세상을 다 알까요
얼마나 살아봐야 알까요
정말 그런 날이 올까요

이문세의 「알 수 없는 인생」이라는 노래 가사 때문이었다. 그동안 가사들이 부담스러워서 잘 듣지 않던 가요였는데, 바로 저 기가 막힌 유행가 가사 때문에 이런 청승맞은 감정이 터져 나올 줄이야. 그런데 더 신기한 것은 당혹스러우면서도 나도 모르게 마음이 풀어지더라는 것이다. B도 이런 감정을 느끼기에 가요를 듣는 것일까? 나는 그날 그렇게 B에게 한걸음 더 다가섰다고 믿고 싶다.

예술가를 이해해야 하는 이유

꼭 모든 것을 이해하고 사랑해야만 예술가들과 같이 일할 수 있는 것은 아니다. 그럼에도 나는 기를 써서 아티스트들을 이해하고 싶었다. 적어도 공연 기획자로서 표 파는 기계가 아니라 능동적인 예술가의 조력자로 살고 싶다면, 그들의 예술을 지지하고 힘이 되고 싶다면 최선을 다해 그들을 이해해야 한다.

이해 받지 못하는 아티스트는 외롭다. 대중은 그 외로움의 무게를 가늠조차 할 수 없겠지만, 나는 내 곁의 연주자들을 무력한 고독 속에 있도록 방치할 수 없다. 누군가는 반드시 '당신'을, 그리고 '당신의 예술'을 이해해줘야 한다. 내가 아는 아티스트들은 적어도 그래야 숨을 쉴 수 있는 사람들이다. 그리고 그들을 가장 먼저, 가장 많이 이해해주는 사람이 내가 될 수 있다면 그것은 이곳에서 일하는 내게 주어지는 작은 영광이리라.

오늘도 어떤 공연 기획자는 자신이 아티스트를 이해하기 위해 그가 좋아하는 음식을 먹고, 그들이 좋아하는 음악을 함께 듣고, 자신의 아티스트가 좋아하는 도시를 같은 이유로 동경하고 있을 것이다. 어쩌면 누군가는 순전히 자신의 아티스트 때문에 이 시간 독일어 문법책을 달달 외고 있을지도 모른다. 그리고 그들이 꿈꾸는 것을 함께 꿈꾸는 것, 그것이 아티스트를 이해하고 사랑하는 방법이라 믿는다. 누군가는 당신을 이해하려고 노력하고 있다. 그러니 그대, 부디 외로워 말기를.

—

행복을 선택해줘서
고마워

—

일촉즉발

요사이 나는 장전된 총이었다. 짧게 쥔 목검이었고, 잡아당긴 활시위
였다. 나는 싸울 준비가 되어 있었다. 우리 아티스트를 고통스럽게 만
드는 그 사람을 도저히 용서할 수가 없다. 오히려 내가 상처받을 것
을 염려한 연주자는 몇 번이나 괜찮다고 말했지만, 전화기 너머 들리
는 목소리에 울음이 배어 나와 나의 폐와 기도에도 서러움이 켜켜이
차오른다.

A는 회사 내 아티스트들 중에서 유독 선하고 조용한 아이였다. 그
런 연주자가 다른 누군가로부터 공개적으로 명예훼손에 가까운 모
욕을 당한 사건이 터졌고, 그 사실에 나는 몹시 분노했다. 내 알량한
힘과 얄팍한 인맥을 동원해서라도 A를 괴롭히는 그 사람에게 같은

아픔을 느끼게 해주고 싶었다. 허울 좋은 공연 기획사 대표라는 타이틀 따위 벗어 던지고 아예 막돼먹은 모성으로 전환해 밑바닥을 보이며 그와 싸울 자신마저 있었다. 상대의 노골적인 악의를 먹고 내 안에서 독이 자랐다. 이제 나는 진격을 명하는 너의 신호만을 기다리고 있다. 아주 작게라도 그래, 그렇게 너의 눈짓만으로도 나는 움직일 수 있어.

—

뒤에 있는 자의 미덕

막상 사건 직후, 바로 행동을 옮길 수 없었던 이유는 그 '신호'가 오지 않았기 때문이다. A가 신호를 보내지 않으면 나는 움직일 수 없다. 내 마음이 결코 아티스트의 감정을 앞서거나 넘어서면 안 된다는 것. 그것은 나의 작은 원칙인 동시에 뒤에 서 있는 사람들이 지켜야 할 엄연한 미덕이었다.

꽤 오래전 다른 아티스트 B가 콩쿠르에서 부당한 일을 겪은 적이 있었다. 누가 봐도 억울하고 분한 일이었지만 B는 내게 괜찮다고, 일을 더 키우고 싶지 않기에 결과를 받아들이겠다고 했다. 속으로 너무나 많은 말이 차올랐지만 나는 울렁이는 속을 애써 참아가며 함께 괜찮기로 했다. 아티스트가 괜찮다고 하면 우리는 역시 괜찮아야 하는 사람들이다. 이 일로 가장 마음이 아플 사람은 바로 당사자인 B이기에 나의 분노나 슬픔이 주제넘게 그를 압도해서는 안 된다. 그날 B

앞에서 애써 의연한 모습을 보이고 가까스로 집으로 돌아와 지하 주차장에서 주저앉아 울던 것은 우리 아파트 CCTV 기록으로 아직도 남아 있을까.

단지 그대가 유명인이라는 이유만으로

아티스트들의 위상이 높아질수록, 사람들의 선망의 대상에 가까워질수록 보이지 않는 공격과 비판에 노출되는 것은 고통스러운 일이다. 단지 유명세로 감당해야 하는 몫이라기에는 너무 가혹했다. 어렸을 때는 콩쿠르에서 흔히 있는 편파 판정 정도가 감당해야 하는 세상 부조리의 대부분이었는데, 더 많은 사람들에게 알려지고 적지 않은 공연 제의를 받고, 조금 더 많은 대중의 사랑을 받게 될수록 이런 어두운 이면도 함께 넓어져 간다.

물론 나 자신, 혹은 우리 아티스트가 음악이나 사회적 인간으로서 받을 수 있는 정당한 비평과 비판은 응당 감당해내야 하는 몫이다. 그러나 정신이상 팬에게 스토킹을 당하거나, 익명게시판에서 펼쳐지는 악의적인 비난에 노출된다거나, 시기심에 잠식당한 사람들의 음해에 시달리는 것은 억울하고 분통터지는 일이다. 일을 더 키우고 싶지 않아 대부분 조용히 덮고 넘어가기 일쑤지만 가장 가슴 아픈 것은 이런 일들이 알게 모르게 그들의 음악에 영향을 미친다는 점이다. 내 아티스트의 음악이 어느새 조금씩 상처받고 있다는 것을 느낄 때

면 제대로 보호해주지 못했다는 자책감에 못 이기는 술이라도 들이켜게 된다. 프로페셔널로서 개떡 같은 하루는 대개 이렇게 완성된다.

공연 기획사 일을 처음 시작할 때 누구도 자신이 경찰서에서 스토킹 사건을 접수하기 위해 몇 시간 동안 조사를 받는다든지, 악성 댓글로 인해 한밤중에 자다가도 벌떡 일어나서 가슴을 치게 된다든지, 사람들의 입에 왜곡된 이야기로 오르내리게 되리라는 것을 상상하지는 않았으리라. 요란한 드라마가 싫어서(그것도 그냥 싫은 게 아니라 정말 싫어서) 재주껏, 눈치껏 피해 다니며 살지만 숨어 있는 지뢰는 밟기 전에는 알 수가 없다. 우리가 이 정도인데 연예인들은 정말 어떻게 사는지 놀라울 정도다. 그들이 왜 공황장애를 달고 사는지 단박에 이해가 간다.

—

베를린 순대 가게

생각해보면 이번 A의 사건과는 사안의 중대함과 차원이 다르지만, 여러 사건에 휘말려 불명예스럽게 사라진 아티스트들이 적지 않다. 처음에는 요란하게 업계를 뒤흔드는 소용돌이로 입에 오르내리지만 결국 대부분 사법 처리마저 흐지부지 되는 경우가 많았고, 누구의 시점으로 이야기를 듣느냐에 따라 피해자가 바뀌기도 했다.

당사자가 아니므로 사건의 '진실'을 나는 정확히 알지 못한다. 내가 할 수 있는 것은 최대한 말을 아끼는 것, 말을 쉽게 옮기지 않음으

로써 무고한 피해자가 생기지 않게 하는 것, 그것이 전부다. 그러나 같은 업계 사람으로서 이런 엄청난 상황들에 대해 머릿속으로 시뮬레이션을 하게 되는 것은 어쩔 수 없다. 만약 우리 아티스트에게도 비슷한 일이 생긴다면 나는 어떻게 할 것인가? 그런 일이 결코 일어나지 않기를 간절히 바라지만 나이가 들수록 수긍하게 되는 것은 세상 모든 나쁜 일들은 나에게도 얼마든지 일어날 수 있다는 '사고의 보편성'이다. 그것은 연주자의 성품이나 행실과도 그다지 상관없는 '운'의 영역인 것 같다.

만약 우리 아티스트가 이렇게 심각하게 불명예스러운 사건에 휘말리게 된다면, 그땐 정말 나는 어떻게 하지? 고통스러운 상상이지만 일단 그의 명예를 지키는 것이 최우선이고, 출발점이다. 회사 사무실 보증금을 빼서라도 기자회견을 열고, 종일 탄원서를 쓰고 민원을 넣으리라. 휴대전화에 저장되어 있는 8,000명의 전화번호로 입장을 밝히는 문자를 보내고 1인 시위도 해야지. 이 일로 미친 사람 소리를 듣고 나 역시 업계를 떠나야 할지라도 내 아티스트의 명예를 지켜낼 수만 있다면 나는 두 다리 뻗고 잠들 수 있겠다. 매니저로, 공연 기획자로 살면서 자신의 아티스트의 명예보다 더 중요한 것이 세상에 있었던가. 혹여 그렇게 내가 음악계를 떠나게 된다면 베를린으로 이민을 가 순대를 팔며 살아야지. 그 삶도 그런대로 행복할 수 있겠다. (여담이지만 베를린에서 순대를 파는 것은 내 오랜 로망이다. 가게 자리도 베를린 한스 아이슬러 음대 앞으로 진지하게 생각해본 적 있다. 이야기가 또 옆으로 샐까 봐 나의 희망찬 베를린 순대 가게의 꿈은 나중에 다시 이야기하겠다.)

이것은 전적으로 우리 아티스트를 믿기에 가능한 시나리오다. 언젠가 단 한 번, 이 이야기를 동료에게 말한 적이 있었는데 예상과 달리 제정신이냐며 황당하다는 반응을 보였다. 그렇게 무책임하게 모든 것을 걸고 떠나버리면 다른 아티스트들과 회사는, 직원들은 뭐가 되느냐고. 그러나 아티스트 한 명의 명예도 지켜내지 못한다면 다른 모든 것이 내게 무슨 소용이겠냐는 생각에는 변함이 없다.

—

행복을 선택하다

드디어 그 신호가 온 것일까? 오후 늦게 A의 SNS 계정에 새 글이 올라왔다. 철렁, 마음에서 그런 소리가 났다. 떨리는 손으로 스크롤을 내렸다. A는 짧은 글로 현재 자신의 심경을 대신했다. 뜻밖에 그 글에는 누구를 향한 원망이나 비난 따위는 없었다. 대신 그 자리까지 올 수 있었던 연주자로서 삶의 여정에 대한 감사를 세세히 적었다. 그리고 이런 축복 받은 자신의 세계에서 흔들림 없이 앞으로도 감사하며 행복할 것을 다짐하는 것으로 마무리 짓는 소박한 글이었다.

내 예상을 벗어난 내용이라 적잖이 당황했다. A의 글 속에서는 아무 일도 일어나지 않았으며, 이로써 내가 한참을 괴로워했던 사건 자체가 아무것도 아닌 것이 되었다. 지금 너무나 많은 이들이 걱정하고 있다는 것을 알기에 자신을 아끼는 이들을 보듬어주기 위해서 A는 그런 글을 썼으리라.

너는 너의 모든 에너지를 분노와 누군가를 향한 앙갚음으로 소비할수도 있었다. 그런데 너는 너를 아프게 한 그를 원망하는 것에 시간을 쏟는 대신 기꺼이 삶에서 누릴 수 있었던 축복을 상기하고 행복하기를 택했다. 너의 음악을 미움에 내어주지 않고 오히려 감사함 속에서 스스로를 돌아보는 기회로 만들었다. 무엇과도 비교할 수 없을 만큼 성숙한 너의 선택에 내 얼굴이 화끈해져온다. 잠시나마 전의를 불태우고 있던 내가 부끄럽다. 네가 행복을 선택하기로 했기 때문에, 너의 선택이 행복을 향했기 때문에 나 역시 내 몸에 돋아난 가시들을 베어내고 너와 함께 행복하기로 했다. 네가 전부였기에 물불가리지 않는 나를 분노와 미움의 감정에서 구해준 너의 선택이 새삼고맙다.

이런 멋진 아티스트가 곁에 있는데 나 역시 행복해하지 않을 이유가 없다. 나는 너의 선택이 더 없이 자랑스럽다.

—

어쩌다 보니
오케스트라

—

한여름 밤의 꿈

그것은 축제였을까, 꿈이었을까. 한 달간 사용하던 사무국 집기를 정리하고, 임시 컴퓨터의 하드를 비웠다. 목에 걸려 있는 출입증을 반납한 후 마지막으로 불을 끄고 나오려는데 잠시 쓸쓸해진 마음이 텅빈 오케스트라 사무국을 돌아보게 한다. 한때 많은 스태프들의 땀냄새와 높은 목소리, 간혹 한숨도 배어 나오던 공간이었는데, 어느새 말끔히 비워져 생기를 잃은 채 남겨졌다. 긴 복도를 혼자 걸어 나오며 지난 한 달간 악기 소리와 단원들의 웃음소리가 쏟아지던 연습실에 고요함이 내려앉은 광경을 보자 이곳에서의 오케스트라 작업이 지난밤 꿈처럼 느껴진다.

이전부터 실내악을 가장 좋아한다고 평소에도 취향 한번 도드라

지게 어필하는 나지만, 백합의 아름다움으로 인해 수국의 아름다움이 위축되지 않듯, 내 실내악 편애로 타 클래식 장르의 매력과 즐거움이 줄어들 리 없다. 클래식 음악의 모든 가능성과 효과를 집대성해 놓은 것이 오케스트라이니 그것은 나에게도 늘 동경의 대상이자 설레는 작업임에 틀림없다. 이름도 얼마나 멋진가, 오케스트라. 그 우아한 발음에 금세 매혹된다.

—

프로젝트 오케스트라의 업무들

정신을 차리고 보니 지난여름 내내 프로젝트 오케스트라 일정표 석장을 손에 쥐고 있었다. 프로그램 시작 몇 달 전부터 진행된 오케스트라 조직 구성과 단원 오디션, 그리고 엄청난 양의 악보 준비 과정은 그저 시작일 뿐이었다. 이른 아침 리허설 때마다 단원들의 출결 확인부터 애로사항 상담 업무까지. 여기에 지휘자와 리허설 일정을 점검하고, 각 곡별로 어떤 무대를 구성할지 공연장 운영 감독들과 계획을 조율하는 일들이 반복되었다. 작게는 단원들의 간식과 식사를 챙기는 일부터 특수 악기 섭외와 반출 일정 정리, 아울러 워크숍을 포함한 부대 프로그램의 일정을 기획하고 진행하는 일까지. 큰 규모의 조직 운영에 자연스레 동반되는 번잡함과 무질서는 전부 스태프인 우리가 하나씩 잡아나가야 하는 과제들이었다.

　몇 해 전부터 매년 여름마다 우리 회사는 프로젝트 오케스트라 운

영 업무를 성남문화재단과 함께해왔다. 보통 하나의 오케스트라는 그 규모와 운영의 방대함으로 많은 인력이 요구되지만 프로젝트 오케스트라는 상설 오케스트라가 아니기에 갑자기 대규모의 인력을 고용하는 것이 불가능해서 이렇게 한시적으로 여러 조직에서 차출한 TFTTask Force Team로 구성된다.

10년 전 회사 창립 직후 처음으로 진행한 공연이 프로젝트 오케스트라였다. 여러모로 부족한 부분도 많았는데 감사하게도 많은 분들이 그 작업을 의미 있게 보아주셨나 보다. 이후로 몇몇 단체에서 프로젝트 오케스트라 프로그램을 진행할 때 먼저 우리 회사를 파트너로 떠올려주는 걸 보면 말이다.

—

알프스 중턱에서 벌어진 일들

여러 지역문화재단에 귀감이 될 만한 수준 높은 순수예술 프로그램들을 선보이고 있는 성남아트센터는 2009년부터 여름이면 젊은 연주자들의 성장 프로그램인 프로젝트 오케스트라를 운영한다. 2015년부터는 새롭게 스위스 취리히 국립음악대학 허승연 부총장님이 음악감독으로 오시면서 이름도 '뮤직 알프스'로 바뀌었다. 세계 정상급 오케스트라인 스위스 톤할레 오케스트라 수석 단원들과 취리히 국립음대 교수진들이 직접 한국으로 와서 학생들로 구성된 프로젝트 오케스트라를 지도하며 2주간 세 번의 콘서트를 함께했다. 이 기간

동안 성남아트센터는 마치 작은 스위스 마을 같았다.

프로젝트 오케스트라 프로그램은 해마다 발전을 거듭했지만 2016년은 많은 것들이 바뀐 해이기도 하다. 그중 가장 큰 변화를 보인 것은 대학생 이상의 단원으로 구성된 하나의 오케스트라만을 운영하던 시스템이 초등학생(키즈 오케스트라), 청소년(스트링 오케스트라), 대학생 이상(심포니 오케스트라)의 연령과 수준별로 구성한 세 개의 오케스트라가 동시에 조직되어 운영되었다는 점이다.

아, 그러면 올해는 평년보다 세 배쯤 힘들겠구나, 하는 예상은 보기 좋게 빗나갔다. 세 배가 아니라 딱 열 배쯤 힘들었던 것 같다. 인원이 많아질수록 사고는 제곱의 수로 늘어나는 법이라는 사실을 그때는 몰랐다.

나의 경험을 바탕으로 한 오케스트라의 정의는 '사고의 집합체'다. 100명이 넘는 인원이 한꺼번에 움직이니 그 안에서 어떤 사건이든지 일어날 수 있다. 실제로 뮤직 알프스 프로그램을 진행하면서 단원 중 누군가는 공연 직전 악기가 고장이 났고(이 정도는 무척 양호한 편이다), 누구는 비행기를 놓쳐서 제 날짜에 입국을 못했고(이것도 꽤 익숙한 일들이다), 믿기 힘들겠지만 단원 한 명은 실수로 2층 높이에서 떨어져 며칠 동안 리허설에 나올 수 없었다. 다행히 큰 부상은 아니라서 우리는 놀란 가슴을 쓸어내리며 안도의 한숨을 쉬었다.

한번은 초등학교 6학년생 키즈 오케스트라 단원 한 명이 리허설을 마치고 친구들과 다른 방향으로 귀가를 해 부모님과 길이 엇갈렸나 보다. 그 부모님에게서 나는 무슨 정신으로 아이를 그냥 보냈느냐

고 대낮에 아트센터 한복판에서 호통에 삿대질 옵션까지 한꺼번에 하사받은 적도 있다. 초등학교 6학년이면 자유의지로 움직이는 나이인데 유치원처럼 부모님이 오실 때 신원확인을 하면서 한 명씩 인수인계했어야 했나. 부모에게 자식의 안전에 관해서라면 어떠한 양해도 어렵다는 것을 알기에 그날은 멱살을 잡히지 않은 것만으로도 다행이지만.

—

우주와 교신을 합니다

세 개의 오케스트라를 총괄해서 운영하고 있지만 업무 편의상 직원들과 오케스트라를 각자 하나씩 맡아 책임지자는 운영의 묘를 내고 흐뭇해한 것은 나였다(정말 왜 그랬을까?). 고귀한 희생정신의 발로로 일단 가장 업무가 어려워 보이는 키즈 오케스트라를 스태프 중 최연장자인 내가 맡기로 선언하고 스스로 살짝 기특해 했던 것도 사실이다. 어쩜 이런 불길한 예상만 귀신같이 적중할까. 리허설 룸에서 고함을 지르며 뛰어다니는 마흔 명의 아이들 속에서 내 영혼은 홀연히 증발했다. 또 연습 때 집중력이 20분을 넘지 못하는 아이들을 타이르며 부모님들의 기대를 충족시키지 못할까 긴장으로 가슴을 졸여야 했던 학부모 리허설 참관은 키즈 오케스트라만의 특화된 어려움 중 하나였다. 내 아이가 저 아이보다 더 잘하는데 왜 자리가 뒷줄이냐며 항의하는 부모들과의 끊임없는 면담 시간도 보통 내공으로는 감당하

기 힘든 시간들이었고.

오전 내내 키즈 오케스트라에서 진땀을 빼다 우연히 성인 심포니 오케스트라 단원들에게 공지사항을 전하러 갔을 때는 '와, 여기는 사람이 말을 하면 쳐다보네!' '세상에, 여기는 이야기를 하면 말을 알아들어!'라면서 감격할 정도였다.

키즈 오케스트라를 맡은 첫 주에는 악기 활로 칼싸움이나 하는 이 아이들이 무슨 음악을 하나, 난생처음 겪는 어린이 정글 속에서 한숨만 절로 나왔다. 음악이라기보다는 소음에 가까운 어린 단원들의 연주는 그간 세계 정상급의 연주들로 어렵게 높여놓은 나의 예민한 귀에 새로운 지평을 열어놓았다. 음정과 박자는 저 멀리 다른 은하계 너머로 보내버린 첫 리허설 때는 흡사 이것은 음악이 아니라 혹시 우주와 교신하는 소리가 아닐까, 이로 인해 외계인들의 지구 침공이 이어지는 것은 아닐까 혼자서 진지하게 걱정했을 정도다.

—

그럼에도 불구하고 오케스트라

아마도 1년 중 유일하게 약 없이도 머리만 대면 자는 기간이 이때인 것 같다. 불면증으로 오랫동안 고생을 하고 있지만 하루 종일 리허설 룸과 무대를 뛰어다녀야 하는 오케스트라 업무를 할 때면 오직 '딱 5분만 더 자고 싶다'는 열망으로 머릿속의 복잡한 생각들이 깔끔하게 정리된다.

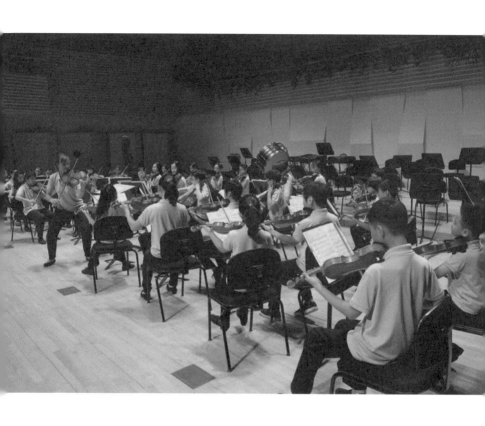

상설 오케스트라에 비해 제대로 갖춰진 시스템이 거의 없는 프로젝트 오케스트라의 특성상, 예측하기 힘든 많은 일들이 동시에 벌어지고, 그로 인해 스태프들은 정신적으로나 체력적으로 몹시 버거운 게 사실이다. 그러면서도 우리는 왜 해마다 이곳에 다시 모이는 걸까. 아니, 보다 솔직히 말해 여름마다 왜 이 시간을 내심 기다리는 걸까. 그건 아마도 이 프로그램의 마지막 날, 무대 위에서 단원들이 보여주는 음악 때문이리라. 조금씩 앞으로 나아가고 있는 감동스러운 그 모습을 바라보고 있노라면 협력하여 선을 이룬다는 말이 무엇인지 조금은 알 것 같다. 고사리 손이지만 지도 교수진의 아낌없는 애정과 가르침으로 기어이 한 뼘 성장한 음악을 쟁취해내는 자랑스러운 오케스트라 단원들, 그리고 그 뒤에서 동료들이 흘린 땀과 열정이 더 없이 근사하다.

오케스트라는 정말 수많은 인력이 좋은 의지로 함께해야만 성공할 수 있는 음악이기에 더 의미 있고 아름다운 건지도 모르겠다. 저 아이들이 음악으로 인해 기뻐하고 있었다는 사실은 지금도 내 가슴을 저릿하게 만든다.

드디어 그렇게 연주를 마치고 나온 꼬맹이 단원들과 맞이한 작별의 순간, 허전한 마음을 숨기지 못하는 나는 한동안 화장실에서 나오지 못했다.

2016년은 성남 뮤직 알프스 단원들을 교환 프로그램 차 스위스로 보내는 해이기 때문에 서울에 남아 있는 우리는 처음으로 오케스트

라 업무를 쉬게 된다. 우주와 교신하는 듯한 단원들의 리허설 소리를 듣지 못하는 여름은 얼마나 허전할까. 나는 그리움을 가불해서 쓰기로 했다.

—

오늘 공연도
무사히

—

어둠 속에서 울리던 바흐

러시아 사할린 안톤체호프극장이 정전이 되는 순간, 나도 모르게 "안 돼!"라는 비명이 입에서 새어 나왔다. 무대 위에서는 바이올리니스트 김재영, 김영욱이 사할린 주립 오케스트라와 바흐의 「두 대의 바이올린을 위한 협주곡」 3악장을 연주 중이었다.

그날은 정말 되는 것 하나 없는 하루였다. 한·러 우호 페스티벌 개막 연주 도중이었다. 열악한 사할린 현지 상황에 대한 각오는 어느 정도 하고 왔지만 엉망으로 꼬여버린 무대 리허설 상황으로 곡 한번 제대로 못 맞춰보고 연주자들을 본무대에 올려 보내게 될 줄은 몰랐다.

말이 한·러 우호 축제지 여기 한 서울 시민의 마음속에서는 소심한 반러 감정이 올라올 지경이었다. 공연 시작 전부터 이런저런 사건

들로 화를 꾹꾹 누르고 있던 차에 본공연 도중 정전이라니. 이 완벽한 재앙으로 무대와 객석에는 공포 같은 암흑이 내려앉았다.

'아, 망했다.' 속으로 그렇게 생각했다. 망했다. 정말 나는 망했다.

그런데 연주가 멈추지 않는다? 칠흑 같은 어둠 속에서 「두 대의 바이올린을 위한 협주곡」이 계속 들려온다. 어? 이거 뭐지? 솔리스트인 김재영, 김영욱이 흔들림 없이 연주를 멈추지 않으니 오케스트라도 어떻게든 쫓아온다. 그러나 악보를 채 외우지 못한 오케스트라는 중간부터 불협화음이 나오기 시작하더니 결국엔 하나둘 손을 놓는 파트가 속출하고야 만다. 이제 거의 모든 오케스트라 파트가 포기를 한 듯 연주를 멈췄다. 하지만 우리 두 바이올리니스트들은 마지막까지 거침없이 연주를 해나간다. 이윽고 엔딩. 마지막 두 마디를 연주할 때는 오케스트라도 본능적으로 찾아와 그 끝을 함께해줬다.

완벽한 어둠 속에서 울리던 바흐. 그리고 그 어둠 속에서 쏟아지던 엄청난 박수갈채. 그때 내가 울고 있었는지 어땠는지는 기억나지 않는다. 거짓말처럼 그 순간 다시 불이 들어왔고, 그날의 주인공이 탄생했다. 나에게 평생 잊을 수 없는 가장 드라마틱한 바흐가 그렇게 완성되었다.

공연 사고에 대한 공포

저 사할린 정전 에피소드는 다음 날 국내 일간지에 보도되면서 나름

화제가 되었다. 정작 연주자들은 그 상황이라면 누구라도 그렇게 했을 것이라며, 당연한 일로 주목을 받았다고 쑥스러워했지만 말이다. 위의 에피소드는 사고가 감동으로 이어진 아주 특별한 사례이고 대부분의 공연에서 발생하는 사고의 결말은 스태프들의 쓰린 눈물로 이어지는 경우가 허다하다.

일회적 성격이 강한 공연예술은 언제나 사고의 위험에 노출되어 있다. NG를 선언하고 다시 할 수 있는 재연의 기회가 원천적으로 차단된 장르인 만큼 무대에 오르는 이나, 스태프 모두 한 순간도 긴장을 늦출 수가 없다.

공연 중에 일어나는 각종 사고의 이야기는 공연 기획자들이 만나 제일 먼저 공유하는 뉴스거리다. 그중에는 공연장 화재처럼 있어서는 안 될 등골이 서늘해지는 대형 사고부터, 관객 불만이나 소소한 사건들까지 그 종류도 다양하고 건수도 무궁무진하다. 여러 장비와 효과가 동시에 사용되는 대중 공연의 경우는 무대 위의 안전사고가 상대적으로 많은 편이다. 큰 관객 규모에 분위기가 격렬한 록 공연은 객석쪽의 안전사고도 방심할 수 없다. 클래식 공연의 경우 무대사고라고 하면 보통 연주자의 실수가 되겠고, 객석사고라고 하면 공연 진행미숙으로 인한 자잘한 문제, 관객의 돌발행동, 그리고 여러 가지 이유로 발생하는 티켓 사고가 큰 비중을 차지한다. 물론 연주자가 공연 직전 알 수 없는 이유로 나타나지 않거나, 자존심을 이유로 연주를 못하겠다고 공연을 보이콧 한 경우도 내 공연기획 인생에서 몇 번 있었고.

지금은 이렇게 글을 통해 언급할 수 있을 정도로 편해졌지만 당시

에는 세상에 홀로 버려진 듯한 절망감과 뇌의 모든 혈관이 막히는 듯한 통증까지 극심한 심신의 고통을 동시에 느껴야 했다. 그래서 매일같이 공연을 올려야 했던 공연장 근무 시절에는 극장 문을 열기 전 어두운 빈 객석에 앉아 잠시 신께 기도를 했다.

"부디 오늘 공연도 무사히 마칠 수 있도록 도와주세요."

그것은 나약한 한 인간으로서 내가 할 수 있는 유일한 방법이었으므로.

—

전설 혹은 추억

내 공연의 역사를 장식하고 있는 사고들을 회상하다 호암아트홀 재직 시절, 대관을 준 주최 측의 안이한 티켓 관리로 좌석이 모자라 입장을 거절당한 관객에게 맞았던 일이 문득 떠오른다. 그 순간 아프다는 생각보다는 부하 직원들이 보고 있다는 사실에 부끄러워 얼굴을 들 수가 없었다. 그때를 떠올리니 지금도 마음이 쓰리다. 요즘은 전산 시스템 등이 많이 보완되어 예전보다 그런 일이 덜 발생하지만 수작업으로 티켓을 관리하던 시절에는 중복 좌석 발권, 일명 '더블'에 대한 두려움이 컸다. 큰 공연장의 경우 매진 공연에서 어이없이 몇백 석씩 더블이 나는 일도 있었다. 이렇게 되면 우리는 입장을 못한 손님들에게 영혼도 내어주고 먹살도 내어주는 수밖에 없다. 벌써 오래된 일이지만 좌석 관리가 직원들에게 얼마나 큰 스트레스였는지 어느

대형 기획사에서는 공연 직전에 직원이 목숨을 끊었다는 믿을 수 없는 얘기가 괴담처럼 전해지기도 한다. 물론 확인된 사실은 아니고 정말 그저 소문이었으면 좋겠다. 얼마나 힘들었을지 누구보다 이해가 되지만 공연의 성패가 결코 한 사람의 목숨보다 중할 수는 없으므로. 제 아무리 대단한 공연일지라도 말이다.

아직도 기억이 나는 우스운 공연 사고는 한 유명 성악가의 내한공연 때였다. 공연 도중 개 짖는 소리가 들린다는 관객들의 불만이 들어왔다. 장소가 예술의전당이었기에 말이 안 된다고 생각해서 그럴 리가 없다고 웃으며 관객들을 돌려보냈는데 수차례 동일한 제보가 이어지는 것이다. 우리는 손님들의 증언을 바탕으로 소리의 근원지로 추정되는 객석으로 잠입했다. 그리고 눈앞에 믿을 수 없는 광경이 펼쳐졌다. 한 여성 관객의 가방 속에 정말로 강아지 한 마리가 있는 게 아닌가. 어이없어 하는 스태프들에게 "얘는 클래식 들을 줄 아는 수준 있는 강아지예요! 카네기홀도 다녀왔어요!"라며 끝내 당당함을 잃지 않던 그분의 적반하장은 어느새 클래식 공연 기획자들의 무용담 단골 레퍼토리가 되어버렸다.

—

사고를 몰고 다니는 아이

항공사 승무원 시절부터 나는 좀 자잘한 사고를 몰고 다니던 아이였다. 비행 중 긴급환자 발생, 러프랜딩, 갑작스런 공항 폐쇄나 기상악화

로 인한 회항, 착륙 지연 등은 너무 흔해서 내게 사고 축에도 끼지 못할 정도였다.

항공기 운항에는 날씨, 기체 상태, 공항 상황, 승객 성향 등 너무나 많은 변수들이 동시에 작용하기 때문에 비행을 업으로 사는 이들에게는 매일 매일이 살얼음판이다. (물론 이용하는 승객 입장에서 항공기는 지구상에서 가장 안전한 교통수단이다. 다시 한 번 강조하지만 여기서 내가 언급하는 사고란 accident가 아니라 irregular case를 의미한다.) 내가 아무리 완벽을 기해서 일할지라도 이렇게 외부 요인으로 인한 작은 사고가 발생하면 그날 비행은 순식간에 한편의 잔혹극이 되어버린다. 사고가 없다고 비행이 승무원에게 천국 같았던 적은 없지만, 일단 사고가 생기면 그날 지옥을 맛보리라는 건 자명한 사실이다. 아무 일이 없어도 고되고 힘든 것이 비행일인데 거기에 사고까지 얹어지면 뵌 적 없는 선대 조상님들이 눈앞에 어른거릴 정도니까. '제발 저 비행기에는 아무 사고가 없길, 무탈하길, 목적지까지 무사히 가길'. 문득 머리를 들어 우연히 하늘 위로 지나가는 비행기가 보일 때면 항공사에 상관없이 승무원들은 그렇게 습관처럼 서로의 행운을 빌어주곤 한다. 그것은 일종의 동료애였다.

한 승무원에게 사고가 발생하는 빈도는 개인의 노력이나 최선과 상관없이 각자의 운에 가까웠으므로 조금 억울했지만 어찌 보면 그 억울함도 인생과 비슷한 듯하다. 그런 의미에서 나는 운이 많이 없는 편이었다. 재미있는 것은 다른 동료에 비해 온갖 사고를 자주, 그리고 다양하게 체험한 덕에 남들보다 조금 더 빠르게 일을 배웠고, 어지간

한 상황이 발생해도 당황하지 않는 관록 비슷한 것이 생겼다는 점이다. 이따금 그 사고들은 자산이 되어 후배들을 가르치는 자리에 섰을 때 풍부한 실례가 되곤 했는데 그런 나를 어느새 사람들은 베테랑이라고 불렀다. 나는 그저 운이 없는 아이였을 뿐인데.

우리는 사고를 통해 성장한다. 사고가 아예 없으면 그보다 좋은 것이 어디 있겠느냐마는, 그래도 사고와 시행착오는 성숙으로 향하는 계단이 되어주기도 하며 때로는 그로 인해 공연예술의 본질을 이해할 수 있는 계기가 되기도 한다. 그랬다고 믿고 싶다. 이런 위안이라도 없으면 우리는 사고 앞에서 너무 무력한 존재일 수밖에 없으니.

그럼 오늘 공연도 무사히, 지금 이 순간 전국의 공연장에서 마음 졸이고 있을 나의 동료들에게 행운을 빌어본다.

2부

안녕하세요, 무대 뒤의 유령입니다

—

따뜻한 말
한마디

—

공연 기획자의 슬럼프

출근시간이 한참 지났는데 침대에서 도무지 몸을 일으킬 수가 없다. 지금쯤 사무실에서는 분주하게 하루 업무가 돌아가고 있을 것이다. 지난밤 한숨도 자지 못했다. 휴대전화에 입력해둔 의미 없는 기상 알람은 몇 시간 전에 울렸으며 부재중 전화 숫자가 무한대로 증식하고 있는데, 눈을 깜빡이는 것 외에는 몸이 제 기능을 하지 않는다. 아니 기능해서 무엇하리, 그런 마음이 더 컸을 것이다. 기껏 한다는 것이 손을 뻗어 전화기 전원을 끄는 것. 그러고는 축축해진 베개를 밀고 무기력하게 다시 돌아누웠다. 몹쓸 손님이 내게 온 것이다. 이 눅진하면서 익숙한 느낌, 슬럼프의 전조다.

　이번 건은 타격이 좀 컸다. 지난 저녁 아티스트 A에게 받은 메일에

쓰여 있던 한 문장에 몸과 마음이 연쇄적으로 무너졌다. 거기에는 나에게 업무적으로 '실망했다'라고 적혀 있었다. A는 모른다. 그 메일에 쓰여 있던 '실망했다'라는 말, 그 말이 우리에게 무엇을 의미하는지를. 단 하루도 마음 편히 잠든 날이 없을 만큼 당신을 위해서 죽어라 뛰던 날들이 그 한마디에 다 의미 없게 되었다는 것을. "아무것도 하지 않을 거야." 침대에 누워 체념하듯 투항을 선언한다. 아무리 애써 봤자 내 아티스트나 실망시키는 걸.

아쉽다, 그도 아니면 속상하다, 라는 표현을 쓸 수도 있었을 텐데, '실망'이라는 단어를 선택해서 정확히 내 심장을 조준했던 그의 단어 선택을 원망하다가도 아니, 이렇게 된 것은 애초에 A 외에는 아무것도 없었던 내 생활구조가 근본적인 문제라는 자책이 밀려온다. 아무리 그 말이 아팠어도 적어도 나는 그 한마디에 이렇게 쉽게 무너져서는 안 됐다. 그래, 이건 또 다시 전적으로 나의 잘못이다. 원망과 자책이 뫼비우스의 띠처럼 맞물려서 멈출 줄을 모르고 굴러간다. 어디서 무한동력을 공급받나 보다.

구조적인 문제

공연 기획사를 운영하면서 하루 평균 열여섯 시간의 업무는 나에게서 사생활이라는 것을 앗아갔다. 대표라는 묵직한 직함 아래 모든 것을 제일 먼저 포기해야 했고, 노동에 대한 물질적 대가도 바라기

어려웠다. 그 많던 친구들도 시간이 없으니 자연스레 소원해지고, 어느새 취미는커녕 가정도 돌보지 못한 채 정서적으로 무척 빈곤한 삶을 살고 있었다. 지난날을 돌아보면 나는 피겨스케이팅 경기 보는 것을 좋아했고, 적지 않은 양의 독서를 했으며 일주일에 한 번 첼로 레슨도 받았었다. 무엇보다 내 일상을 풍족하게 해줄 벗들이 있었는데, 극도로 바쁜 공연 기획사 생활 십 수 년 만에 그런 일상의 상당 부분을 잃었다는 자기연민이 '이때다' 하고 슬그머니 다가와 내 옆에 눕는다.

그 많던 기본적인 가치들을 포기하더라도 내게 보상은 아티스트들의 행복으로 충분하다고 믿었다. 그것으로 내 삶은 의미가 있다고 믿으며 버텨왔는데, 그런 오만은 때로는 이렇게 독이 되어 돌아온다. 돌이켜 생각해보면 내 노동의 보상은 아티스트의 행복 외에도 존재해야 했다. 나에게도 그 모든 평범한 것들이 똑같이 필요했다. 자신의 생활은 없고 아티스트들만을 위해 산 시간들로 인해 이렇게 순간의 서러움이 쏟아지면 도무지 회복이 어렵다. 내가 선택한 삶이지만 정작 내 손에는 아무것도 남아 있지 않다는 서글픈 자각. 슬럼프가 찾아오면 그런 현실적이고 이기적인 감정들이 가장 먼저 문 앞을 지키고 서 있다. 과연 이번에는 이 마음의 침체를 내가 감당할 수 있을까.

생각해보면 나뿐만이 아니다. 어느 날 사무실에서 일하다 주위가 조용해서 돌아보니 한 직원이 고개를 숙이고 조용히 울고 있었다. 역시나 어느 아티스트의 아픈 말 한마디에 마음이 무너졌던 것이다. 단지 그 '말 한마디'에 우리가 이렇게 꺾이는 이유를 아티스트들은 이

해할 수 없으리라.

언젠가 연주자 한 사람이 화가 나서 직원에게 소리를 지른 적이 있다. 상처받은 그 직원이 결국 사직 이야기를 꺼내서 얼마나 노심초사했는지 모른다. 물론 누구나 우리에게 화를 낼 수 있으며 불평도 할 수 있다. 때로는 우리가 업무적으로 실수를 하거나 일 처리를 잘못한 경우 응당 감내해야 하는 몫이기도 하다. 그것을 감당 못할 만큼, 그 정도에 죽는 시늉을 할 만큼 우리는 약하지 않다. 다만 우리를 향한 그 분노의 주체가 아티스트가 되면 문제는 달라진다. 그들은 우리가 가장 사랑하는 사람들이자 우리가 기본적으로 누려야 할 많은 것들을 희생 내지는 포기하면서 바라보고 있는 사람들이기 때문이다.

헌신하면 헌신짝이 되는 걸까

많은 공연 관계자들이 정도에 차이가 있을 뿐, 아티스트와의 관계에서 좌절감을 느끼곤 한다. 배신감이라는 원색적인 표현까지는 쓰지 않아도, 내가 당신에게 그동안 어떻게 했는데, 라는 서러움과 서운함이 밑바닥에서 우리를 세게 흔든다. 예술가 특유의 자기중심적인 성향은 나중에 언급해도 좋을 부차적인 문제다. 좀 더 근본적인 원인은 우리의 관계가 일방적이기 때문이다. 아쉽게도 처음부터 그렇게 규정된 관계다. 공연 기획자에게 아티스트는 절대적인 존재지만 그들에게 우리는 그렇지 않다. 그들은 우리가 아니라 예술을 바라본다

는 이유로 애초에 이쪽에 불리한 관계가 형성될 수밖에 없다. 그 기울어진 관계들 속에서 누적된 상처들은 어느새 업계 동료들을 슬럼프로 몰아 넣는다. 그리고 그 슬럼프가 반복되면 동료들로 하여금 이 일을 포기하게까지 한다. 그간 열정 있던 동료들을 잃는 알고리즘은 그렇게 형성되었다.

그러고 보니 이런 적도 있다. 꽤 오랜 시간 동안 정신적으로나 물질적으로 모두 몰입했던 아티스트 B가 있었다. B에게 당시 어려운 사정이 있었기에 고심 끝에 위험하지만 내 개인의 삶을 조금 도려내서 그에게 주기로 했다. 쉽지 않은 선택이었지만 한 예술가를 성장시키는 데 필요한 과정이라고 판단해 감내하기로 했다. 그런 일상의 헌납이 계속되던 날들 중 사소한 균열이 생겼다.

업무적으로 무언가를 물었는데 B가 갑자기 짜증을 터뜨렸다. 그가 폭발하듯 내뱉은 신경질적인 언사에 순간 주위 사람들도 나도 얼어붙었다. B도 공연 준비로 예민했겠고 그럴 만한 이유가 있었겠지만, 당시 내가 받은 충격은 임계치를 한참 벗어났다. 내 단순한 공식대로라면 세상 사람은 다 몰라도 B만큼은 나에게 그러면 안 되었다.

그날 차에서 내릴 힘도 없어 주차장에 스스로를 감금하고 몇 시간을 울었는지 기억도 나지 않는다. 핸들에 머리를 파묻고 서러움에 세상이 무너질 듯 울었다. 더 기가 막힌 것은 몇 시간 후에 B를 다시 만났을 때는 행여 그가 걱정할까 봐 내가 웃으려고 애썼다는 점이다. 그 일로 인해 내가 은퇴를 심각하게 고민했다는 것을 그는 알 리 없기에.

"우리가 아티스트들한테 뭘 그렇게 많이 원했는데? 영광을 우리에게 돌리랬어? 아니면 공연을 우리에게 헌정하래? 그냥 모든 것이 끝나고 한번 뒤돌아봐 주는 거, 그것도 아니면 따뜻한 말 한마디! 그게 그렇게 어려워? 누구를 위해서 이렇게 죽어라 일하는데, 우리는 사람도 아니야?"

언젠가 업계 동료가 술에 취해서 이렇게 토로했던 것이 기억난다. 민망할 정도로 감정의 바닥을 적나라하게 드러낸 표현이었지만 아티스트들을 아꼈던 만큼 그의 설움이 생생하게 전해졌다.

다른 동료는 아티스트들에게 무섭게 몰입하는 나에게 진지하게 우려를 표했다. 연주자들과는 비즈니스적인 관계로 선을 지켜 일하고 절대 헌신하지 말라고. 아티스트가 너를 배신해서가 아니라 너도 사람이니까 어느 순간 그 마음속으로 헌신의 대가를 기대하는 마음이 생길 것이고, 그것이 언젠가 너를 함몰시킬 거라고. "우리 아티스트들은 모두 착하니까 그런 걱정 없어요." 이런 되지도 않는 동문서답이나 하면서 그때는 새겨듣지 않았다. 문제는 아티스트들이 아닌 바로 나 자신이었는데. 그들의 선함과 관계없이 내 안의 욕심은 자란다는 것을, 이제는 너무 잘 알게 된 나는 지금 신경세포 하나하나가 죄다 시리고 아프다.

그 따뜻한 말 한마디를

하루 출근을 하지 않으면 회사는 마비 상태에 빠진다. 지금쯤 직원들은 나의 부재를 힘겹게 견뎌내고 있을 것이다. 나 대신 어디서 또 무슨 욕을 먹고 있을지 모르겠다. 일어나야 한다. 고통이 더 이상 나를 잠식하기 전에 밖으로 나가야 한다. 슬럼프가 아무리 발목을 잡아도 우리는 앞으로 나아가야 한다. 나에게는 돌봐야 할 직원들과 스무 명이 넘는 아티스트, 그리고 세금고지서들이 있다.

그날 나는 자리를 박차고 일어나 무슨 생각에서인지 부동산으로 향했다. 그동안 직원 수가 늘어 좁아터진 사무실을 조금 더 넓은 공간으로 이사해야 하는 골치 아픈 숙제가 있었다. 바쁘다는 이유로 도무지 사무실을 보러 갈 엄두를 내지 못했는데 단박에 그 자리에서 새 사무실을 계약해버렸다. 위치도 공간 규모도 지금 사무실보다 양호하다.

이 손바닥만 한 작은 공간에 몇 년 전 처음 들어왔을 때가 생각난다. 여기에는 무려 창문이 있다며 C과장과 손을 잡고 뛸 듯이 기뻐했던 그날. 소꿉장난처럼 작고 어려웠던 회사 형편으로 우리 직원들은 이런 터무니없이 작은 것들에도 즐거워하고 감사해왔다는 것이 고맙고 미안하다.

새 사무실에서 보이는 창밖 경치가 꽤 근사하다. 일들이 정리되면 성인 발레 클래스에 등록을 해볼까. 그리고 며칠 꼭 휴가를 가야지. 근본적인 해결책이 될지는 모르겠지만 그렇게 다시 하나둘 내 시간

을 찾아볼까 보다.

처음으로 장만한 구색 갖춘 회의 테이블을 닦으며 조용히 속삭이는 말.

"새 사무실 축하해, 그동안 정말 애썼어."

나는 스스로에게 그 '따뜻한 말 한마디'를 건네본다.

—

그까짓
종이 쪼가리 한 장

—

공연 기획자의 손에 남는 것

'기획'이라는 단어가 너무 광범위하고 모호해서인지 사실 '공연 기획자'라고 자신을 설명했을 때 내가 하는 업무를 쉽게 이해하는 이들은 많지 않다. 그러고 보니 심부름센터를 비롯해 도장 파주고 명함 제작해주는 곳에서도 '○○기획'이라는 간판을 내건 것을 본 적이 있다.

아주 오래전 분장실 옆을 동료와 함께 지나가다 한 아티스트가 공연 기획자들에 대해 이야기하는 것을 우연히 듣게 되었다.

"자기들이 뭐 하는 게 있다고. 무대 위에서 고생하는 건 우린데."

보편화해서는 안 될 아주 소수의 감정적인 견해이겠지만 가끔씩 이렇게 가장 가깝게 일하는 직업군에게도 이해받기 어려운 일인데,

누구에게 이해를 구할까 하는 체념이 먼저 들 때도 있다.

'네, 뭐 딱히 하는 건 없어 뵈지만 숨 쉬고 일만 합니다.'

그 분장실 복도를 지나며 나는 속으로 그렇게 중얼거렸다.

"그래도 우린 이거 한 장 남잖아."

사무실에 들어오니 선배가 공연 전단 한 장을 흔들며 한 말이다. 위로인지 선문답처럼 던진 것인지, 그 말이 그렇게 인상적일 수가 없었다. 언제나 공연은 공연 기획자의 것인 듯, 공연 기획자의 것이 아니다. 제작비를 포함해 시간과 열정, 모든 것을 쏟아부었다고 한들 현실은 아티스트의 것에 가까웠다. 거기에 시간예술의 특성상 공연 종료 후 모든 것이 신기루처럼 사라지는 허무함 속에서도, 그 전단지 한 장은 남아 우리가 노력했던 시간을 증명하는 유일한 증거가 되곤 한다. 누군가에게는 '그까짓 종이 쪼가리'로 보일 수도 있지만 그 한 장에는 공연 기획자들의 고민과 복잡다난한 수고가 모두 담겨 있다.

—

고급화의 이면

우리나라 클래식 공연 인쇄물을 보면 클래식 시장을 선도한다는 유럽이나 미국과 비교해도 그 수준이 상당히 높다. 오히려 유럽이나 미국에서는 큰 공연장이나 재단이 주최하는 공연이 아니면 아예 인쇄물이 없는 경우도 있고, 공연 당일 프로그램 순서만 복사해서 나눠

주는 경우도 허다하다. 텍스트로서의 정보만 제공받는 것을 넘어 디자이너의 손길이 느껴지는 인쇄물은 결코 당연한 일이 아니다. 그런 점이 아무리 작은 독주회를 가더라도 고급 용지에 포토숍의 은혜로운 과정을 거친 컬러 인쇄물이 주어지는 우리 공연문화와 큰 차이라면 차이다.

요즘은 우리나라에서도 온라인 홍보가 중시되면서 한때 오프라인 홍보의 꽃이었던 전단, 포스터 같은 인쇄물의 영향력이 예전에 비해 확연히 줄어들었다. 그러나 방법만 종이 인쇄에서 웹 출력으로 바뀌었을 뿐, 웹 전단, 웹 배너 제작 등 여전히 이미지 작업에 많은 비용과 에너지가 소요된다. 유독 우리나라 클래식 공연에서 전체 예산 중 인쇄물을 포함한 이미지 작업이 차지하는 비중이 상당한 것 같다. 제작자 입장으로는 수백만 원에 달하는 그 비용들이 부담스럽게 느껴지는 것이 사실이다. 그러면 왜 유독 우리나라에서만 이런 고급스러운 이미지 작업 및 인쇄물이 발달하게 된 것일까?

우선 외양과 겉치레를 중시하는 한국 문화가 가장 크게 한몫했을 게다. 또한 이게 정상적인 것인지는 모르겠지만, 공연 인쇄물을 공연 기록 증거로 제출하도록 한 대학교수 업적 평가 문화의 영향도 적지 않았으리라고 추측한다. 연주자 스스로가 많은 돈을 들여 공연을 올리는 경우도 많은데 그들이 그렇게 무리한 비용을 집행하는 이유는 어떤 의미에서 '공연 자료 제출'을 위해서이기도 하다.

형식이나 보고를 중시하는 기업이나 재단에서 집행하는 공연에서 인쇄물 고급화는 더욱 도드라져 보인다. 여기에 우리나라 관객들의

높은 심미안도 인쇄물 고급화에 일조했다. 어지간히 예뻐서는 눈길조차 주지 않는 우리나라 관객들의 높은 미적 수준을 맞추기란 결코 쉽지 않은 일이다.

마지막으로 공연 당일 프로그램북을 포함한 인쇄물은 관객 서비스가 되기 때문이다. 각종 인쇄물은 일회성의 시간예술인 공연이 끝나고 오랫동안 그 공연을 기억할 수 있는 좋은 기념품이 된다. 한국 가전제품이나 국적 항공사의 세계 정상급 서비스 정신에까지는 못 미치더라도, 우리나라 공연 기획사들도 나름대로 관객 서비스를 위해 무리해서 많은 시간과 비용을 들이고 있다.

—

기획자는 어디까지 관여할 것인가

어차피 이미지 작업은 디자이너가 다 해주는 거 아닌가? 기획 초짜였던 시절 나 역시 그렇게 단순하게 생각했던 적도 있었다. 그 단순함만큼 당시 이미지 결과물도 참으로 단순하게 나왔던 것 같다. 그 시절 아무 생각 없이 했던 작업들이 시간이 갈수록 점점 더 어렵게 느껴진다. 어떤 디자이너를 선택할 것인가부터 시작해 그 디자이너에게 어떻게 치밀한 요구를 할 것인가, 그리고 무슨 시안을 최종 선택할 것인가는 모두 기획자의 역량에 달려 있다. 여러 시안 중 최고의 시안을 선택해낼 수 있는 안목과 미적 감각도 많은 훈련을 거쳐야 비로소 얻을 수 있다. 디자이너와 같은 사무실을 쓰던 시절, 아무리 좋은 시

안들을 줘도 그중 최악만 선택하는 회사도 있다는 것을 실제로 확인하고 놀란 적도 있으니까.

일련의 과정에서 기획자가 문제에 봉착하는 이유는 단순하게도 제한된 예산 때문인 경우가 가장 많다. 예산만 넉넉하다면야 무슨 고민이겠는가. 검증된 최고의 디자이너를 통해서 특급 시안을 열 개쯤 받아서 비싼 수입 용지에 별색으로 도배를 하고 금박, 은박, 레이저 코팅에 세련된 타공까지 넣어서 만들면 소원이 없겠다. 진정한 기획자의 능력은 제한된 예산 안에서 최고의 결과물을 뽑아내는 것이기에 우리는 끊임없이 계산기를 두드리고 머리를 쥐어짜야 한다. 판매 객석이 많은 장기 공연이나 대형 공연의 경우에는 조금 더 이미지 작업과 인쇄물에 많은 예산을 사용할 수 있지만, 일회적이고 객석 규모가 작은 실내악 공연을 자주 하는 우리 회사로서는 늘 부러운 남의 이야기일 뿐이다.

디자이너 선택만 해도 쉬운 문제가 아니다. 텍스트 레이아웃에 능한 디자이너, 참신한 시도를 잘하는 디자이너, 결과물의 최상과 최하의 편차가 적은 디자이너 등, 디자이너 저마다의 장단점을 잘 파악해 예산과 공연 성격에 맞춰 적임자를 선택해야 한다.

보통 디자이너 쪽에서 아이디어들을 많이 제시하는 편이지만, 이제껏 우리 회사의 베스트 이미지는 대부분 기획자가 낸 아이디어를 통해 만들어졌다. 예를 들어 2015년 노부스 콰르텟의 〈죽음과 소녀〉 공연의 이미지는 이전에 받은 여섯 개 시안을 모두 엎고, A 과장이 공연 타이틀 텍스트를 겹쳐 달라고 제안한 후 다시 만들어진 것이다.

최대한 어두운 이미지로 가독성 대신 파격적이고 세련된 인상을 주고자 했던 2015년 노부스콰르텟의 〈죽음과 소녀〉 공연 이미지.

최대한 어두운 이미지로, '죽음과 소녀'의 영문명만 세련되게 제시하고 그 외의 모든 텍스트는 극도로 제한한 디자인이 그렇게 기획자의 머릿속에서 1차로 만들어졌다. 일정 부분 가독성 대신, 파격적이고 세련된 인상 하나만을 목표로 했던 것은 어느 정도 아티스트 인지도에 대한 자신감이 있었기에 가능했다. 덕분에 이제껏 만들어온 인쇄물들 중 가장 마음에 드는 이미지로 남아 있다.

—

인쇄물의 하이라이트, 프로그램북

전단 포스터를 포함한 공연 인쇄물들 중, 상대적으로 공연 기획사에서 가장 신경을 덜 쓰는 것이 아마 공연 당일 판매되는 프로그램북(브로슈어)일 게다. 수익에 그다지 도움이 되지 않고 번거로운 작업이라 보통 공연 기획사에서 프로그램북을 만드는 일은 인턴이나 막내 직원의 몫이 되기 일쑤다.

한데 공연 직전 일주일, 가장 바쁠 시기에 우리 회사는 해괴하게도 사장 이하 전 직원이 모두 이 프로그램북 작업에 달라붙어서 예술혼을 불태우고 있다. 연주의 흐름을 끊을 수 있는 무대 위 해설보다 공연에 대한 이해와 관객과의 소통에 직접적인 도움을 줄 수 있는 것이 프로그램북이라는 평소 지론을 바탕으로, 더 많은 공을 들이고 공연 기획의 하이라이트로 만들자는 것이 우리 회사의 내부 기조다.

잘 몰랐을 때는 프로그램북이 뚝딱 하면 그냥 나오는 건 줄 알았

다. 내용 뭐 별거 없잖아? 그 안에 사소한 로고 하나까지 기획자가 구해 와야 하고, 텍스트 하나하나 기획자가 기획해서 쓰고 걸러내지 않은 것이 없다는 사실을 처음엔 미처 몰랐다. 창피하지만 관객 입장에서 어떻게 저렇게 얇은 게 몇 천 원이나 하느냐고 아까워했던 적도 있었으니까. 이 작업이 정말 온전히 관객을 위한 서비스라는 것을, 견적서를 받아보는 입장이 되고 나서야 그 동그라미의 숫자만큼 절실히 깨달았다. 그 후로는 공연장에 가면 꼭 프로그램북부터 구입한다. 관객 입장에서는 무조건 사는 게 남는 거니까.

프로그램북은 페이지가 많다 보니 몇 시간째 붙들고 있는데도 읽을 때마다 오탈자가 눈에 띈다. 깨알 같은 글자를 뚫어지게 바라보며 교정을 반복하다 보면 노안이 올 것 같다. 전문 교정자를 쓰고 싶은 마음이 굴뚝같지만 촉박한 시간과 부족한 예산이라는 족쇄에 잡혀 그저 무한 셀프 교정을 볼 수밖에. 그렇게 전 직원이 돌아가며 교정, 교열을 본다 한들 막상 인쇄가 되고 나면 오탈자는 왜 이리 눈에 크게 들어오는지 환장할 노릇이다. 이쯤 되면 '오탈자 자연발생설'이라는 가설만이 우리를 위로할 뿐. 일단 인쇄되고 나면 기획자는 글을 못 읽는 걸로 치는 것이 정신 건강에 좋다.

공연 기획사에서 일하면서 중대한 오타로 시말서 한번 써보지 않은 사람이 어디 있을까. 공연 날짜를 잘못 기입하는 건 기본이고, 예전에 나는 프로그램 순서가 통째로 바뀐 것을 알아채지 못하고 최종 오케이를 줬다가 공연 당일 쥐구멍을 찾았던 적도 있었다. 명색이 프로그램북인데 프로그램 순서가 잘못 실리다니. 하여 나는 셀 수 없는 스티

커 작업을 통해 뉘우치고 또 뉘우쳐야 했다.

—

전단 한 장을 흔들며

나의 과욕 때문이었겠지만 최근에 끝난 노부스 콰르텟의 〈죽음과
소녀〉 공연처럼 온갖 난리를 치며 만든 인쇄물도 없는 것 같다. 횟수
를 차마 다 셀 수 없을 만큼 끊임없는 수정 작업으로 디자이너 볼 면
목이 없다. 그분이 우리 회사와 연을 끊지 않아준 것만으로도 감사
할 뿐이다.

　다행히 그 이미지는 많은 이들이 그 특별함을 알아보시고 아껴주
었다. 공연을 마친 후 관객들이 포스터와 프로그램북을 소중히 가슴
에 품고 가는 것을 보니 그 이미지를 통해 '아티스트도 아닌' 우리가
그렇게 공연의 일부분으로 안착하게 된 것 같아 안도감이 든다. 그래
도 우린 이거 하나 남았네. 그것은 더 이상 종이 쪼가리 한 장이 아니
었다.

—

그리하여 청년들은
어디로 향하는가

—

이것은 즐거운 뒤통수입니다

작년에 한 매체에서 소속 아티스트의 해외 공연 취재기에 관한 원고 청탁을 받고 빠듯한 일정 중에 마감에 맞춰 송고한 적이 있다. 막상 받아본 원고의 방향이 편집팀과 맞지 않았으면 수정할 기회를 주거나 차라리 '드롭'되었으면 좋았을 것을…… 내 동의 없이 편집팀에서 임의로 짜깁기해 다른 목소리 톤과 매너를 입은 채 지면에서 만났을 때, 그것은 이미 나의 글이 아니었다. 편집팀의 뒤늦은 해명을 이해하기에는 나라는 사람은 속이 많이 좁았고, 이미 절차상 잘못된 점들이 계속 상처 난 옆구리를 쿡쿡 찔러댔다. 하여 이제부터 써 내려가는 글은 이 시점에서 상큼하게 다시 펼쳐보는 그 원고의 확장본, 일명 제대로 된 디렉터스 컷이 되겠다. 이 정도면 발랄한 항거가

되기를 바라며, 그리고 당신들이 결코 소홀해서는 안 될 나의 아티스트를 위하여.

우먼 인 골드

항공기 특유의 저기압이 주는 나른함 때문인지, 항공사 승무원으로 산 지난 8년이라는 세월의 한풀이 때문인지, 비행기만 타면 거의 혼절하듯 자는 나를 주변 사람들은 무척 신기해한다. 탑승하는 순간 쏟아지는 잠으로 열 시간이 넘는 장거리 비행에서 한 번도 깨지 않고 내내 잘 수 있는 기이한 능력은 나의 어처구니없는 자랑 목록 중 하나다.

이번 베를린행 비행기 안에서도 그렇게 밀린 잠을 잘 심산이었다. 그런데 도착 시간이 제법 늦어서 기내에서 한 끼라도 먹어두는 편이 안전할 것 같아 기내식을 먹으면서 영화 한편을 틀었던 것이 화근이었다. 「우먼 인 골드」. 업계 동료가 이전부터 꼭 보라고 추천했던 영화인데 기내 상영 목록에서 발견하자마자 반가운 마음에 성급한 손가락이 터치스크린을 조작하고 있었다.

영화는 나치에 의해 빼앗긴 가문의 그림, 구스타프 클림트의 「아델레 블로흐-바우어의 초상」을 되찾으려는 오스트리아계 미국 이민자 알트만 여사의 실화를 바탕으로 한 작품이다. 세계적으로 유명한 이 그림의 소유권이 과연 어디로 갈 것인가에 관람객들의 관심이 쏠리

면서 이야기는 진행되지만, 나의 신경이 예민하게 반응한 부분은 다름 아닌 이 알트먼 여사의 변호사인 랜디 쇤베르크의 존재였다.

그렇다. 그는 12음 기법의 창시자인 오스트리아 작곡가, 아놀드 쇤베르크의 실제 손자다. 영화에서는 다소 비중이 적게 그려졌지만 그럼에도 그가 등장하는 장면에 쇤베르크의 음악이 적절히 사용돼 그의 정체성을 설명해주었다.

랜디가 우연히 조부의 곡 「정화된 밤」이 연주되는 빈의 공연장에 들러 자신의 뿌리와 마주하던 그 순간이 개인적으로 이 영화의 하이라이트로 꼽는 명장면이다. 그 장면에서 한 번 올라간 내 심박수는 좀처럼 내려갈 줄을 몰랐다. 노부스 콰르텟의 베를린 뮤직 페스티벌 데뷔 연주를 보러 독일로 향하는 내가 두근거리는 심장으로 한 숨도 자지 못한 채 영화에 몰입한 이유는 우리 연주자들이 바로 저 쇤베르크 초기 걸작, 「현악사중주 1번」을 연주할 예정이기 때문이다.

—

내게 노부스 콰르텟이란

소속 연주자 중 가장 아끼는 아티스트가 누구냐는 질문을 종종 받는다. 모두 똑같이 좋아합니다, 라는 안전한 대답을 처음부터 봉쇄하고 들어가는 이 짓궂은 질문에 내 식의 방어는 다음과 같다.

편애라는 단어를 좋아하지 않지만 더 마음이 기우는 아티스트들은 보통 세 가지 특징이 있다. 현재 프로젝트가 진행 중이거나(가장

집중해야 하는 대상), 지금 가장 약한 아티스트이거나(도움이 제일 많이 필요한 대상), 마지막으로 지금 나와 가장 멀리 떨어져 있는 아티스트(그리움의 대상)였다. 이 세 조건은 시기별로 그 대상이 자주 바뀌어 몹시 공평해 보이지만, 노부스 콰르텟은 언제나 이 세 번째 카테고리로 나와 연결되어 있다.

노부스, 그들은 내게 그리움의 또 다른 이름이다. 가장 많은 프로젝트를 함께했으며, 또 가장 많은 시간을 떨어져서 지낸 연주자들. 멤버들 나이 열여덟, 열아홉 시절부터 만났으나 일찍이 하나둘 유학을 떠났고, 벌써 꽤 오래전에 마지막 두 멤버마저 함께 유학길에 올랐다. 그들을 보내던 날, 나는 인천공항 출국장 로비에 주저앉아 부끄러움도 모르고 서럽게 울었다. 나 역시 어렸지만 그때 그렇게 그들을 보내고 나면 영영 돌아오지 않으리라는 것을 모호하게나마 예견했기 때문일까. 그리고 그들은 그때의 예감대로 지금까지 돌아오지 않고 있다.

아무 인지도도 없는 아시아의 작은 나라에서 온 소년 넷이서 유럽 음악시장에 뿌리내리기란 상상 이상으로 험난하고 외로운 일이었다. 끝이 보이지 않는 기다림과 수고의 날들이었다. 그런 그들을 버티게 한 것은 사명감 혹은 열정이었으며 때로는 자존심이었으리라. 그렇게 오랫동안 바닥을 다지는 시간이 지난 후 실내악 콩쿠르 가운데 권위 높은 콩쿠르 중 하나인 ARD콩쿠르 준우승과 모차르트 콩쿠르에서 우승한 뒤, 전 세계 모든 현악사중주단들에게 꿈과도 같은 매니지먼트사인 지메나우어Impresariat Simmenauer에 발탁된 일은 돌아보면 그들

커리어의 분수령이 되었다.

—

베를린 페스티벌

거기에 노부스 콰르텟의 이름이 있었다. 아무리 봐도 현실감이 없는 아티스트 명단이었다. 사이먼 래틀이 이끄는 베를린 필하모닉, 다니엘 바렌보임과 베를린 슈타츠카펠레, 에머슨 콰르텟, 아르디티 콰르텟 등 세계 정상의 연주 단체들에게만 허락되는 베를린 뮤직 페스티벌 라인업에 노부스의 이름이 오른 것이다.

최근 뉴욕 카네기홀, 빈 뮤직페라인, 프랑크푸르트 콰르텟 위크 등 여러 저명한 무대들을 자신들의 바이오그래피에 겁 없이 추가하고 있는 그들이었지만 이번 베를린 뮤직 페스티벌 공연의 의미는 남달랐다. 한국 연주 단체로서 '최초'라는 기록이 하나 더 얹어졌기 때문이다. 노부스는 우리 음악계가 처음으로 가져보는 세계적인 현악사중주단이었기 때문에 이런 비현실적인 소식을 무심히 전해올 때마다 어떤 감정과 반응을 보여야 적절한지 나는 아직도 잘 모르겠다. 배운 적이 없으므로 우리 모두가 이 놀라운 청년들을 대하는 것에 몹시 서툴렀음은 자명한 사실이고.

페스티벌이 중반에 이른 2015년 9월 13일, 베를린 필하모니 실내악 홀에 올려진 노부스 콰르텟의 연주 곡목은 쇤베르크 「현악사중

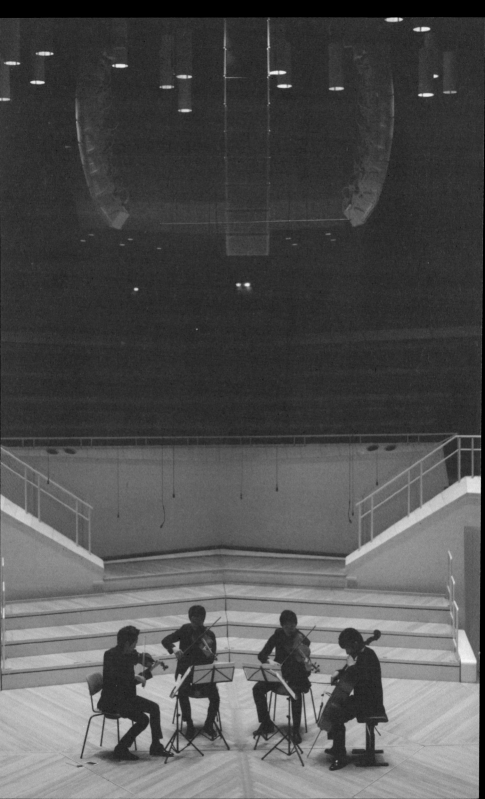

주 1번」Op.7번과 베토벤의 「현악사중주 12번」Op.127이었다. 올해 페스티벌의 주제가 쇤베르크와 칼 닐센이었기 때문에 쇤베르크의 곡은 주최 측에서 요청한 것이었다. 그들의 높은 음악 수준과 성숙한 시장을 가늠할 수 있는 세련된 주제였다.

쇤베르크 「현악 사중주 1번」은 40여 분을 넘는 시간 동안 네 악장이 쉼 없이 이어지는 대곡이다. 작곡 시기상으로 Op.4인 「정화된 밤」의 확장 버전이라는 인상이 강하게 드는 곡이다. 화성과 불협의 혼재 속에서 단순한 주제가 반복되지만 그의 스승인 구스타프 말러 역시 이 곡을 이해하지 못하겠다고 말했을 정도의 난곡이기도 하다.

이 어려운 작품을 하나의 흐름으로 관객과 교감하는 것이 연주자들에게는 당면 과제였으리라. 이날 노부스에게도 첫 연주가 된 쇤베르크 「현악사중주 1번」은 기존 레코딩 연주들보다 살짝 빠른 템포 설정에 청년 특유의 에너지가 더해져 역동성이 돋보였다. 곡이 갖고 있는 이미지를 지옥에서 천상으로 향하는 여정으로 해석해 각 장면마다 공간감을 부여한 그들의 연주는 젊고 신선했으며, 동시에 날카로움을 잃지 않았다. 호연이 나오기 힘든 쇤베르크이건만 현대곡에 강한 그들의 장기를 십분 발휘한 완성도 높은 연주였다. 2부에서 연주된 베토벤 「현악사중주 12번」은 특히 3악장에서 격자처럼 짜인 치밀한 호흡으로 더욱 성숙해진 앙상블을 과시했다.

공연에 대한 평가가 까다롭기로 소문난 지메나우어에이전시의 대표인 지메나우어 여사 역시 이날 연주가 끝나자마자 대기실로 와서 노부스 멤버들에게 특히 쇤베르크가 좋았다며 칭찬을 아끼지 않았

다. 지메나우어 여사는 아무리 거장일지라도 연주가 마음에 들지 않으면 공연 후 연주자를 만나지 않고 그냥 간다고 누군가가 귀띔해주었기에 이날 노부스 멤버들은 베를린 필하모니 백스테이지에서 한시름 놓았을 것이다.

—

우리 음악계가 그들을 소비하는 방식

눈에 띄는 외모 때문인지 아직도 노부스 콰르텟을 '클래식계의 아이돌'이라는 민망한 수식으로 한정 짓는 것이 현재 우리 음악계가 그들을 소비하는 방식이다. 지원의 사각지대와 고국의 무관심 속에서 힘든 시간을 보낸 그들에게 그저 '반짝 콩쿠르 스타' 정도로 그간의 성과를 일축해버리기도 한다. 그러나 그것만으로는 노부스 콰르텟을 다 설명할 수 없다. 그들은 기획 상품이 아닌 우리 실내악 팀이 치열하게 살아낸 서사이며 우리 음악계가 새롭게 열어젖힌 문이기 때문이다.

콩쿠르에 입상하는 것과 세계 음악시장에 안착하는 것은 별개의 문제로, 명망 있는 국제 무대에 서는 우리 연주자들은 아직도 소수에 불과하다. 이런 상황에서 현재 노부스 콰르텟의 행보는 분명 주목할 필요가 있다. 그들은 우리가 동경만 하던 세계 무대에서 현재진행형의 연주를 선보이면서 관객들에게 한국의 선율을 전하고 있으니 말이다.

이번에 참가한 베를린 뮤직 페스티벌에서의 앙코르 곡은 「아리랑」이었다. 인터뷰 때마다 한국에서 나고 자란 한국 연주 단체임을 강조하는 그들은 실체도 없어 보이는 'K-클래식'을 바로 눈앞의 현실로 구현하는 중이다.

—

청년들은 어디로 향하는가

노부스 콰르텟은 이번 연주를 마치고 첫 정식 음반 녹음을 위해 프랑스 파리행 비행기에 오른다. 수록곡에는 윤이상의 「현악사중주 1번」이 포함되어 있다. 연주자들이 직접 선곡했으며 전 세계에 유통 예정인 값진 음반이다. 이번 음반 녹음을 위해 저명한 악보 출판사 부지앤혹스에서 윤이상 「현악사중주 1번」 악보를 새로 인쇄해서 발매한다는 것은 그들이 현재 세계 음악계에서 차지하고 있는 위상을 말해주는 대목이다.

실내악으로는 결코 해낼 수 없을 것이라는 모국의 냉소 혹은 무관심의 연장선에서 이 청년들은 지금 어디로 가고 있는가. 그들은 바로 한국 실내악의 또 다른 이름이 아니던가.

어느 공연 기획자가
휴가를 보내는 방법

—

우리나라에서 시즌제란

유럽과 미국의 공연계는 여름 바캉스를 기준으로 한 시즌이 종료되고, 보통 가을에 새로운 시즌이 시작돼 이듬해 봄까지 이어진다. 즉, 2016/ 2017, 혹은 2017/2018 이렇게 한 시즌은 두 해에 걸쳐 표기되는 것이다. 반면 우리나라는 다소 불완전한 형태지만 공연장 기획 프로그램들이 주로 3월부터 시작되어 12월까지 한해 단위로 활발하게 공연이 이루어진다.

계획적이고 안정적인 공연 진행과 정기 회원 유치 등을 생각하면 시즌제는 확실히 선진적인 공연 문화다. 그러나 바캉스 기간에 맞춰 시즌을 나누는 유럽이나 미국과 달리 한국의 경우 1,2월이 오프시즌이 되는 이유는 지자체 예산 확정 때문인데, 그 사실은 많은 것을 시

사한다.

우리나라는 대다수의 공연장이 지방자치단체에 소속되어 있다. 문제는 다음 해 지자체 예산이 전년도 연말에 임박해서 확정된다는 것이다(가끔은 해를 넘겨 예산이 편성되는 경우도 있어 심장이 쫄깃해지는 경험을 종종 하기도 한다). 보통 1,2월에 공연이 운영되려면 전년도 가을부터 안정적으로 예산이 집행되어야 하는데 막상 공연이 임박했는데도 제대로 예산이 나오지 않아 진행되던 공연 자체가 무산되는 믿을 수 없는 일도 벌어진다. 때문에 공연장들은 이 시기에 자체 공연 기획을 꺼리는 편이다. 보통 2~3년 이상의 공연 계획이 안정적으로 미리 짜여 있는 해외 공연장들에 비해 우리는 지자체 예산에 전적으로 의존해 공연장들이 운영되다 보니 안타깝게도 1년 단위의 근시안적 공연기획만이 가능한 게 현실이다.

———

피크시즌, 하이시즌 그리고 오프시즌

해외에서 1,2월은 하이시즌이지만, 한국에서는 전년도에 편성된 예산을 어렵게 끌어다가 신년 콘서트 하나를 올리고 나면 다른 자체 기획공연을 찾아보기 힘들다. 특히 2월은 설 명절 연휴까지 있어서 이래저래 공연 올리기를 가장 기피하는 시기이기도 하다.

또 하나 흥미로운 점은 해외에서 오프시즌인 7,8월에 우리 공연계에서는 피크시즌인 5월, 10월, 12월만큼은 아니어도 의외로 바쁘고

활발하게 공연이 이루어진다는 것이다. 이는 우리나라 클래식 공연 수요의 상당 부분이 클래식 전공자들에게 의지하고 있는 허약한 구조에 기인한다. 사정이 그러하니 그들의 방학에 맞춰 캠프나 페스티벌, 여러 관련 공연들이 열리고, 그렇기 때문에 몸으로 느껴지는 한여름 국내 공연계는 하이시즌에 가깝다. 덕분에 우리 같은 공연 기획자들은 남들처럼 여름휴가 기간에 쉬어본 기억이 별로 없다.

공연장에 소속되어 있지 않은 민간 기획사인 우리 회사는 지자체 예산편성 논리에서는 비교적 자유롭지만 그래도 원활한 모객을 위해 피크시즌과 오프시즌의 흐름은 같이 타고 있다 보니 명절연휴가 있는 2월이 가장 여유로운 편이다. 2월에는 하도 공연이 없어서 공연 담당 기자들이 뭐든 기삿거리 좀 달라고 기획사에 역으로 요청하는 일까지 있을 정도다. 그래서 우리는 이참에 오랜만에 잠깐 쉬어가기로 했다.

—

휴가 통보제

우리 회사 휴가 시스템은 일명 '통보제'다. 결재를 올려서 승인을 받는 형태가 아니라 직원들이 스스로 일정과 기간을 자유롭게 계획해서 사전 통보를 하면 그대로 효력이 발생한다. 그렇지 않아도 밤낮 없이 공연 일로 청춘을 저당 잡힌 애처로운 인생들인데 리프레시를 할 수 있는 휴가만큼은 눈치 보지 않고 충분히 쓰게 해주고 싶었다.

주로 여행형 인간들의 집합소인 우리 회사에서 휴가는 곧 여행을 의미한다. 여행이 주는 충만한 영감과 회복은 누구보다 나 자신이 산 증인이므로 생산성 제고를 위해서라도 꼭 필요한 장치라 생각한다. 그렇게 충전된 감성과 창의성이 뒷받침해주지 않으면 우리 일은 그저 기능직 업무에 지나지 않을 테니.

아무리 통보제라고 해도 업무가 몰리는 피크시즌, 하이시즌에 휴가를 선언할 만큼 동료애가 결여되어 있거나 해맑은 개념의 직원은 아직까지 없었다. 하여 이번 2월 오프시즌에 나와 직원들은 큰마음을 먹고 서로에게 휴가를 통보했다. 그리고 언제나 그렇듯 우리는 서로의 일정을 기운차게 응원했다.

—

공연 기획자들의 휴가지

모든 이들이 꿈꾸는 매력적인 휴가란 '출장을 빙자한 휴가'일 것이다. 그런데 어쩌다 보니 우리는 종종 '휴가를 빙자한 출장'을 가곤 한다. 주로 공연 기획자들의 휴가지로는 야자수가 드리워진 낭만적인 휴양지보다 뉴욕이나, 런던, 베를린, 파리 등과 같은 공연의 중심지인 경우가 많다. 혹은 친한 연주자들의 해외 공연 일정에 맞춰 휴가를 떠나기도 한다. 휴가가 일의 연장인 형국이다.

작년 가을 우리 막내는 아껴놓은 첫 휴가를 소속 연주자가 유럽의 저명한 공연장에서 데뷔하는 날에 맞췄다. 첫 휴가여서 하고픈 것이

많았을 텐데, 어느새 아이는 낯선 공연장에서 우리 연주자의 연주복과 꽃다발을 두 손 가득 대신 들어주고 있었다. 현지 스태프들은 옷가방 하나 들어줄 생각도 하지 않는데 우리 직원 혼자 그러고 다니는 것을 보는 내 마음도 복잡했다. 그러고도 웃는 그녀를 보면서 천생 매니저구나, 공연 기획자구나 하는 애잔함과 함께.

나 역시 휴가는 거의 해외 공연 일정에 맞춰서 잡곤 한다. 한국에서도 공연을 못 보는 것은 아니지만, 아무래도 업무적인 관계로 연결되어 있다 보니 여유 있게 공연을 감상하거나 객관적으로 공연을 판단하기가 쉽지 않다. 그런 연유로 해외에 나가서 그 좋아하는 공연을 원 없이 보며 한풀이를 하게 된다.

하여 나는 이번 휴가지도 뉴욕으로 정했다. 링컨센터와 카네기홀이라는 세계적인 두 공연장이 있어 1년 내내 최고 수준의 공연을 볼 수 있는 곳. 그리고 언제 찾아가도 스무 살 기억이 고스란히 남아 있는 내 마음의 고향, 뉴욕으로.

—

그녀가 휴가를 보내는 방법

나의 이번 뉴욕 휴가 일정은 역시나 철저히 공연 관람에 맞춰서 설계되었다. 잠은 하루 두 번, 낮과 밤으로 나눠 두 시간씩 총 네 시간을 잤다. 회사에서 내가 있어야 처리 가능한 일들이 있는데, 뉴욕의 밤 시간이 곧 서울의 낮 업무시간이기 때문이다. (애초에 공연 기획사 대

표에게 일에서 완벽히 자유로운 휴가란 그림의 떡으로, 일찌감치 포기하는 것이 마음 편하다.) 그래도 현지 시차를 맞추기 위해서 최소한 밤 시간 대에 두 시간은 잠을 자야 했다. 거기에 낮잠을 챙겨서 자는 것은 저녁 공연에서 졸지 않기 위한 필사적인 노력이다. 한국 시간으로 새벽 인 이때 조금이라도 짬을 내서 자지 않으면 공연을 보다가 꿈나라로 떠날 확률이 거의 100퍼센트라 이 짧은 낮잠은 정말 중요하다.

관광이 목적이었다면 무언가를 보기 위해 가장 열심히 돌아다녀야 할 낮 시간에 호텔방에서 잠을 잔다니 다소 이상하게 보일지도 모르겠다. 게다가 이런 어정쩡한 시차적응은 식욕도 사라지게 하는 건지 어떤 때는 하루 한 끼도 제대로 먹히지 않는다. 여행지에서 이렇게 네 시간의 토막잠을 자는 습관에 끼니도 제대로 먹지 않으면서 무리하게 공연을 보는 일정을 감행하다가 오래전 베를린 길바닥에서 기절을 한 적도 있다. 이제 와 생각해보면 식은땀 나는 기억이지만 나이가 들어도 공연에 대한 욕심을 버리지 못하는 건 여전하다. 내겐 공연이 가장 큰 즐거움을 주는 휴가이므로.

—

의상을 입어라!

이번 휴가에는 여덟 편의 작품이 나를 기다리고 있었다. 보고 싶은 공연들의 위시리스트를 만들다 보니 이전보다 공연 장르가 다양해진 것이 눈에 띈다. 오페라, 독주, 실내악, 교향곡 등…… 기호가 달라

진 것일까? 아마도 회사에 소속 아티스트들이 다양해지다 보니 생긴 변화이리라. 예전 같으면 보고 싶은 공연이라고 해야 그저 현악사중주 공연들의 나열이었을 텐데.

오래전 한 선배가 그랬다. 아이를 낳고 나니 이전에는 관심 없던, 지나가는 아이들만 봐도 다 내 아이 같고 그렇게 예쁠 수가 없더란다. 사랑하는 만큼 세상이 넓어졌다는 그 말이 그렇게 와닿을 수가 없었다. 이전에는 의무감에 심드렁하게 봐야 했던 오페라들이 회사에 성악가 한 명이 들어왔다고 그렇게 흥미롭게 보일 수가 없다. 특히 이번에 보았던 레온카발로Ruggero Leoncavallo의 오페라 〈팔리아치〉는 그 특별함이 더했다. 늘 아리아로만 따로 떼어 듣던 「의상을 입어라」가 그렇게 슬픈 곡인 줄은 미처 몰랐다. 어쩌면 공연쟁이인 우리 자신에게 하는 노래. 오페라를 보면서 처음으로 마음 깊이 주인공(광대)의 고통과 아픔이 내 것으로 느껴져 한참 동안 자리를 뜰 수 없었다. 이럴 때는 멀리 있는 내 아티스트를 깨우는 것이 답이다. 서울에 있는 아티스트에게 전화해 공연의 감흥을 함께 나눌 수 있는 것도 공연 기획자만이 누릴 수 있는 기쁨이다.

내가 무슨 말을 하는지, 무슨 짓을 하고 있는지 모르겠구나
하지만 공연은 해야지
네가 사람이더냐? 너는 광대다!
이제 공연이 시작된다. 의상을 입어라! 얼굴에 분칠을 해라!
관객은 돈을 내고 왔으니 웃고 싶어 한다

아를레키노가 콜롬비나를 네게서 빼앗아 가더라도

(다른 이가 네 아내를 빼앗아 가더라도)

웃어라, 광대여! 다들 박수치리라

고뇌와 울음을 웃음으로 바꾸어라

찡그린 표정에 흐느낌과 슬픔을 감춰라

아, 웃어라, 광대여!

깨진 네 사랑을 웃음거리로 만들어라

네 심장을 갉아 먹는 고통을 비웃어라!

— 아리아 「의상을 입어라」, 레온카발로의 〈팔리아치〉에서

많은 책무와 중압감 그리고 가끔씩 깊은 고통을 주기도 하지만 아직도 공연이 이렇게나 좋아 내 가슴을 설레게 한다는 것은 축복에 가깝다.

자, 이제 잘 쉬고 돌아왔으니 어떤 공연을 시작해볼까. 광대여, 아니 공연 기획자여, 의상을 입어라!

달팽이를
그리는 시간

—

긴장하셨어요?

쉽지 않은 매체와의 인터뷰였기 때문일까. 임박한 회사 공연 홍보 인터뷰 도중 급습하는 지독한 두통과 어지러움에 나도 모르게 뒷목을 잡았다. 이번 공연의 가치와 의미를 기자에게 열띠게 설파하다가 말을 멈추고 갑자기 한 손으로 뒷목을 잡는 이 해괴한 행동 때문에 좌중의 시선이 모두 나에게 쏠렸다. 이미 내 안색은 엉망이 되었고 걱정스러운 표정의 기자는 어느새 내 팔과 어깨를 주물러주고 있었다. 그 기자분, 업계에서도 무척 존경받는 어르신이라 나 역시 신경을 많이 쓰고 있었는데…… 스타일 다 구겼다. 깨질 듯한 두통으로 오늘 황천길 건너는 건 아닌가 하는 두려운 마음을 부여잡고 어찌어찌 네 발로 기어 병원을 찾았다. 의사가 단박에 내 혈압부터 잰다. 처음에는

고혈압 환자들이 흥분했을 때 순간적으로 혈압이 오르는 증세인 줄 알았는데 측정해보니 반대로 저혈압이 나왔단다. 의사가 뜻밖의 질문을 한다.

"혹시 아까 긴장을 많이 했나요?"

나같이 저혈압이 심한 사람들은 피로가 쌓인 상태에서 긴장을 많이 하면 피가 뇌로 전달되지 못해 극심한 두통을 겪을 수 있다고 한다. 심해지면 고혈압처럼 뇌졸중 증상까지 생길 수 있다고. 반나절을 투자해 받은 온갖 검사들에서는 혈액순환의 적인 혈전까지 발견되어 진료실로 불려가 그간의 생활 방식을 되돌아보며 강제 반성의 시간을 가져야 했다. 평소 고혈압과는 거리가 멀어서 뇌졸중만큼은 남의 일처럼 여기고 살았는데 나의 불로장생 프로젝트에 이렇게 조심해야 할 것이 또 하나 추가되었다. 이까짓 긴장이 사람의 목숨까지 좌지우지할 수 있다니 한편으로는 놀랍기도 하고.

만약에 세상에 긴장이라는 것이 없다면

나와는 다른 이유로 긴장의 무서움을 누구보다 잘 아는 이들이 있다. 바로 우리 가까이에 있는 연주자들이다. 무대에 대한 긴장감으로 고통받는 연주자들의 수는 그렇지 않은 연주자들보다 압도적으로 많다.

"그러니까 진짜 명연주는 공연이 아니라 리허설 때 나온다니까."

언젠가 리허설 도중 한 아티스트가 그렇게 말했다. 정말 만약 긴장이라는 것이 존재하지 않는다면 아마도 우리는 지금 우리가 공연장에서 보는 연주보다 몇 배의 좋은 연주를 볼 수 있을지도 모른다. 상대적으로 덜 떨게 되는 리허설 때는 완성도 높은 연주를 했지만, 정작 관객을 마주한 본공연 때는 과한 긴장으로 아쉬움이 남는 연주를 하는 이들을 너무 자주 봐왔다. 그로 인해 연주자가 자책하고 괴로워하는 것을 보는 우리들의 마음도 안타까움에 얼룩이 진다.

많은 사람들이 연주자들이 무대 위에서 긴장하는 것은 연습 부족이나 경험 부족에서 기인한다고 생각하지만 그렇게 단순하게 결론짓기에는 좀 무리가 있다. 연습이 부족하면 긴장되는 것이 당연하지만 연습이 충분하다고 해서 긴장이 안 되는 것은 아니기 때문이다. 수많은 세계적 거장들, 엄청난 연습벌레로 알려진 명연주자들조차 이 긴장감으로 오랫동안 고통받고 있다는 사실은 잘 알려져 있다.

공연에 대한 두려움과 긴장을 한 번도 느끼지 않은 연주자가 과연 세상에 있을까? 명테너 프랑코 코렐리는 연주 전에 하도 떨어서 스태프가 등을 떠밀어 겨우 무대로 걸어 나갔다는 유명한 일화가 있다. 그러고 보니 나 역시 연주 직전 이 극심한 긴장으로 하염없이 우는 연주자를 달래서 무대 위에 올려 보낸 일이 있었다. 어떤 연주자는 무대에 오르기 전 죽고 싶다는 말을 멈추지 않아 옆에 있던 내 마음이 다 무너질 뻔하기도 했고.

무대 공포증의 체험판

연주에 대한 긴장과 불안이 일시적인 것이 아니라 증상으로 고착된 것이 흔히 말하는 '무대 공포증'이다. 이것이 생기는 이유는 비판적 타인을 의식하기 때문이다. 여기서 타인이란 바로 관객이 되겠다.

짧은 순간이지만 연주자가 아닌 나도 무대 공포증이 무엇인지 살짝 경험할 수 있었던 순간이 있었다. 오래전 분장실에 있던 한 연주자가 잠시 쉬고 오겠다며 "누나 심심하면 이거 연주하세요"라고 장난처럼 자신의 첼로를 내게 맡기고 문밖으로 나갔다. 마침 나 외에는 분장실에 아무도 없었기에 몹쓸 호기심이 발동한 것이 화근이었다. 내 연습용 첼로와는 비교도 할 수 없을 만큼 좋았던 그 악기. 좌우를 살피고 개방현을 한두 번 슬쩍 그었을까?

"누나가 첼로 연주한다!"

누군가가 분장실 밖에서 그렇게 외쳤고, 그 한마디에 엄청난 구경거리라도 되는 듯 모든 연주자들이 분장실로 모여들었다. 당황해서 재빨리 활을 내려놓으려는데 장난기 많은 연주자들이 난생처음 우리 매니저 연주 한번 들어보자며 조르기 시작했고, 아예 신청곡까지 대면서 부추겼다.

그날 어떻게든 귀를 막고 그냥 악기를 돌려주었어야 했다. 하필 수도 없이 연주했던 그 곡, 하이든 「첼로 협주곡 1번」을 연주해 달라는 말에 귀가 솔깃했던 것을 지금도 후회하고 있다. 눈감고도 연주할 수 있다고 생각했던 곡이었지만 마음과 달리 프로 연주자들 앞에서 활

을 긋는 순간 신기하게도 온몸의 근육과 신경은 이미 내 것이 아니었다. 식은땀이 흐르고 손이 떨리면서 초보자도 내지 않을 법한 기도 안 차는 소리가 새어 나오는 것이 아닌가. 이 모습을 보고 그동안 혹시 내가 제야의 고수가 아닐까 상상했던 연주자들이 배를 잡고 웃는 상황에 이르자 몸은 점점 더 딱딱하게 굳어갔다. 활이 현을 누르는 최소한의 압력조차 가해지지 않아서 정말로 비참하게 나는 그 짧지만 영원 같던 스테이지를 마감해야 했다. 다시는 연주자들 앞에서 연주하는 일은 없어야 한다는 값비싼 교훈과 함께.

가끔 그 순간을 되돌아본다. 나름 강심장이라고 생각했던 내가 그날 왜 그렇게 긴장을 했을까. 연주자들 앞이었기 때문일까. 음악에 대한 폭넓은 식견을 갖고 있는 사람들인 동시에 내가 가장 잘 보이고 싶은 대상이라서? 어쩌면 연주자들에게 관객도 그러하리라. 가장 어렵지만 동시에 가장 사랑받고 싶은 사람들. 자신의 존재와 음악을 증명해 보이고 인정받고 싶은 대상. 이 웃을 수만은 없는 사건을 통해 나는 무대를 두려워하는 연주자들의 마음이 어떤 것인지 아주 조금 이해하게 되었다.

1,000명의 비평가 앞에서

과거에는 공연 비평이 비평가들 고유의 영역이었다면, 개인 미디어와 SNS가 발달한 요즘에는 일반 대중도 저마다 자신만의 인터넷 공간에

공연 소감을 비롯한 비평을 올릴 수 있다. 바야흐로 이제는 누구나 비평가가 될 수 있는 세상이다. 객석에 1,000명의 관객이 있다면 이는 곧 1,000명의 비평가가 앉아 있는 셈이다.

물론 애정을 담은 따뜻한 팬들의 시선이 더 많지만, 가끔씩 비전문가의 억지스러운 비판과 근거 없는 비난도 적지 않다. 연주자들에게는 큰 부담이 아닐 수 없다. 가끔씩 익명게시판에 올라온 걸러지지 않은 모욕에 가까운 글들을 우리 연주자들이 볼 수도 있다고 생각하면 마음에 낭떠러지가 생기는 기분이다. 그래서일까…… 전 세계에서 활약하는 우리 유명 연주자들도 유독 서울에서의 공연이 가장 떨리고 긴장된다고 말한다. 아마도 서구와 달리 인터넷 사용에 친숙하고 표현이 적극적인 젊은 관객들의 다소 비판적인 감상 문화가 긴장을 조성하는 데 한몫했을 거라는 추측이 든다. 어디 음정 하나만 틀리기만 해봐라 하는 표정으로 팔짱을 끼고 무표정하게 앉아 있는 관객을 보면 숨이 턱 하고 막혀 온몸이 마비될 것 같은 기분이라던 어느 연주자의 하소연이 기억에 남아 있다. 그의 말을 듣고 그날 나는 무대 팀에 조용히 요청했다.

"감독님, 객석 조명을 평소보다 조금만 더 어둡게 해주세요."

—

달팽이를 그리는 시간

연주자들은 숙명처럼 지금도 자신만의 갖가지 방법으로 무대에 대

한 긴장과 싸우고 있다. 스스로 징크스를 만들어 심리적인 도피처를 만들기도 하고 마인드 컨트롤을 하기도 한다. 경우에 따라서는 약의 도움을 받기도 하는데 이런 일들은 생각보다 흔하다. 물론 끝없는 연습과 이미지 트레이닝으로 연주에 대한 확신을 높이는 것은 기본적인 방법일 테고.

연주자들이 이렇게 긴장과의 전쟁을 하는 동안 그들의 조력자로 살고 있는 우리들은 무엇을 할 수 있을까. 무대 뒤에서 사시나무처럼 떨고 있는 연주자에게 딱히 해줄 수 있는 것이 의외로 많지 않기에 바라보는 우리의 마음은 항상 애닯다.

꽤 오래전부터 내가 습관적으로 무대 뒤에서 연주자들의 등에 손바닥으로 달팽이를 그리고 있다는 사실을 알게 되었다. 어릴 적 동무들이나 엄마가 내가 속상한 일이 있거나 힘든 일을 앞두고 있을 때 손바닥을 펴서 천천히 나선형을 그리듯 등을 이렇게 문질러 주곤 했었는데…… 그걸로 마음이 단번에 나아질 리는 없지만, 그래도 내 어려움을 공감하는 상대방의 마음이 전해져와 조금은 덜 외로웠던 것 같다. 어쩌면 나도 그렇게 손끝으로 긴장한 연주자들에게 온기를 조금 나눠주고 싶었나 보다. 당신의 음악은 그 자체로 완전하며 사람들은 당신의 음악을 사랑한다는 것을 마음으로 전해주고 싶었는지도 모른다.

아무것도 두려워 말아요, 그대.
우리가 옆에서 이렇게 달팽이를 그려주는 한 당신은 혼자가 아니니.

—

갈색 대리석 계단을
내려가며

—

내겐 너무나 어려운 페이스북 메신저

오늘도 왔다. 아니 와버렸다, 라고 써야 맞는지도 모르겠다. 나를 갑자기 쭈뼛하게 만드는 그것, 모르는 사람에게서 오는 SNS 메시지다.

이상하게 유독 페이스북 메시지만 오면 긴장이 되고 당황스럽다. 다른 메신저와 달리 친분이 없는 사람들도 '친구' 자격으로 내게 말을 걸 수 있는 환경이라 그런 것일까. 메시지들은 대부분 단순 안부를 물어오는 내용이나 따뜻한 격려와 감사 인사가 많은 편이다. 그런데도 매번 메시지 알림이 뜰 때마다 바짝 긴장하고 마는 이유는 낯선 사람과의 소통이 주는 부담감 때문인지도 모르겠다.

한 번도 만나본 적 없는 분들인데 그들은 모니터 너머로 나를 아껴주고 위로하기도 하고 때로는 천연덕스럽게 무언가를 요구하기도

한다. 나는 아직도 이런 온라인상의 관계가 많이 낯설고 어렵다.

—

무엇을 도와드릴까요

그중에서도 가장 난감한 메시지는 보통 이런 것이다.

"저는 공연 기획자를 꿈꾸는 대학생입니다. 최근 막연하게 이 일을
하고 싶다고 생각했는데, 무엇을 어떻게 시작해야 할지 몰라서요. 조
언을 구할 수 있을까요?"

프로필에 공연 기획사 PD 직함을 달고 있어서인지 생각보다 이런
내용의 메시지를 자주 받는다. 물론 내가 도움을 줄 수 있으면 참 좋
겠다. 저 분들의 막막함에 공감을 못하는 것도 아니다. '관련 인턴을
해보세요' '공연을 많이 보세요' 이런 식의 단순한 답변이 아닌 실질
적으로 도움을 줄 수 있는 맞춤 조언을 해주려면 어쩌면 생업을 내려
놔야 할 정도로 많은 시간이 필요하다. 그만큼 어려운 질문이라는 얘
기다.

하여 업무량이 새벽 한시의 피로처럼 쏟아지는 요즘에는 생면부
지의 당신에게 답변을 꼭 해야 하는지 되묻고 싶을 때도 있다. 하지만
각각의 절실한 메시지들에 정성 어린 답을 주지 못하는 내 안의 미안
함은 어느새 냉동실 성에처럼 두터워져만 간다. 아마 페이스북 메시
지 알림이 들어올 때마다 철렁하는 심정이 되는 이유는 이런 부채의
식의 누적도 한몫하고 있으리라. 미래를 꿈꾸는 젊은이들에게 길을

안내해줘야 하는 것은 기성세대로서 가져야 할 일종의 의무이기에.

고민 끝에 이 자리를 빌려 공연기획으로 진로상담을 원하는 이들에게 하나의 케이스 스터디로 나의 지난 경험을 이야기해볼까 한다. 물론 내 경우는 워낙 특이해서 타인의 진로 계획에 적용하기가 그리 쉽진 않겠지만, 나의 부끄러운 시작을 솔직하게 공유하는 것으로 그간의 미안함을 아주 약간이라도 희석하고 싶다. 세상에는 이렇게 공연기획 일을 시작하는 사람도 있습니다, 정도의 이야기로 여겨주면 좋겠다. 나의 주변머리 없고 좌충우돌하던 지난 시간들을 공개하는 데에는 언제나 많은 용기가 필요하다. 부디 이 글에 공연 기획자를 꿈꾸는 누군가에게 통찰 혹은 아이디어가 될 만한 것이 적어도 하나라도 있다면 참 좋으련만.

—

미스코리아 머리를 한 면접생

면접을 위해서 호암아트홀 사무실 계단을 처음 내려가던 그 순간을 잊지 못한다. 쿰쿰한 지하실 냄새가 살짝 났는데 당시에는 그것마저 나쁘지 않게 느껴졌다. 아, 내가 당신들의 일부가 될 수 있다면…….

면접실로 향하는 갈색 대리석 계단들을 소리 내지 않고 디디려고 어찌나 종아리에 힘을 주었던지. 하늘색 투피스를 입고 아침부터 긴 머리를 묶을까 풀까 고민하다 반 묶음으로 절충안을 선택했다. 승무원 시절 평소 하던 헤어스타일처럼 윗머리는 살짝 띄우면서 잔머리

하나 없이 스프레이를 사용해 옆머리를 매끈하게 붙여 묶었다. 그런데 면접에서 마주한 사장님은 그 헤어스타일이 무척 생소했는지 이후로도 종종 웃음을 참지 못하는 표정으로 "그때 쟤가 글쎄 미스코리아 머리를 하고 나타났잖아!"라며 이야기를 꺼내시곤 했다. 도무지 어느 지점에서 그 헤어스타일이 미스코리아와 연관 되는지는 지금도 미스터리지만.

—

그보다 2주 전

호암아트홀 홈페이지에서 우연히 하우스 매니저를 채용한다는 공지를 보았을 때 얼마나 가슴이 뛰었던지. '아, 저기가 내 다음 직장이구나.' 뻔뻔하게도 그런 강렬한 예감이 들었다. 그전까지는 한 번도 내가 공연계에서 일할 수 있다는 생각을 해본 적이 없었다. 항공사 승무원 시절부터 대부분 공연장의 멤버십을 가지고 있을 만큼 클래식 공연을 무척 좋아했지만 '어떻게, 내가, 감히' 하는 마음이 더 컸다. 동경하지만 차마 다가갈 수는 없는 가깝고도 먼 곳. 하지만 채용 공고를 본 순간, 어쩌면 나도 할 수 있을 거라는 발칙한 자신감과 간절함이 마음 깊은 곳에서 뒤엉켜 나를 사로잡았다.

그러나 냉정하게 생각해보자. 나는 이전에 공연계에서 일한 경험이 전혀 없으며 클래식 음악 관련 백그라운드도 없었다. 아쉽게도 음악 전공자도 아니고 당시 나이마저 서른이 넘어 있었다(역시나 입사와

동시에 나는 회사에서 가장 나이가 많은 직원이 되었다). 그 외에도 내가 떨어질 이유들을 차분히 세어보니 종이 한 장을 너끈히 넘길 수 있을 정도다. 그 수많은 단점을 가지고도 그들은 왜 나를 채용해야 하는가? 내가 베토벤과 프로코피예프를 연모한다는 이유는 이 상황에서 그다지 가산점이 되지 않을 것이다. 이제 현실적으로 나를 저 많은 경쟁자들과 차별화시킬 무기가 무엇인지 집중해야 한다. 단순하게도 역시 이 일을 향한 열정과 절실함밖에 없다. 그리하여 나는 그날부터 논문을 쓰기 시작했다.

—

엉터리 논문을 들고

갈색 대리석 계단을 내려와 사무실 표지판을 따라 걸으니 다소 좁고 긴 복도가 나타났다. 마치 다른 세계로 연결되는 통로처럼 뜬금없는 출입구. 이전에 분장실로 사용하던 지하 공간을 호암아트홀 공연장 운영 사무실로 개조한 곳이었다. 사무실은 어둡고 천장이 낮았다. 통일성이라고는 전혀 없는 책상들이 비좁게 붙어 있었지만 벽과 파티션 이곳저곳에 붙은 포스터와 전단이 '여기가 바로 공연 기획사다'라고 말해주는 듯해서 단박에 그곳의 공기에 매료되었다.

 이윽고 다다른 면접 장소인 사무실 안쪽 회의 테이블. 그곳에서 사장님으로 추정되는 분 앞에 2주 동안 밤낮으로 쓴 논문을 서류가방에서 꺼내 건넸다. 내가 호암아트홀의 하우스 매니저라고 가정하

고 쓴 논문이니 한번 읽어봐 달라고. '공연장 서비스의 이상적인 관객 접점 포인트'. 이제 와서 생각해보면 오류투성이의 말도 안 되는 엉터리 논문이었다. 2주 만에 날림으로 작성했으니 설문조사와 통계도 생략되어 있고 참고문헌 언급도 제멋대로였다. 수치를 근거로 하는 과학적인 논문에 '이상적인'이라는 주관적 단어가 웬말이더냐. 그러나 이 논문을 나의 열정을 입증할 마지막 증거로 채택해 주십시오, 하며 판사에게 호소하는 정의로운 국선변호사인 양 나는 간절한 눈빛을 빛내며 승부수를 던진 것이다.

꽤 많은 날들이 지난 후, 언젠가 지나가는 말로 사장님께 그때 왜 저를 뽑으셨느냐고 물어본 일이 있다. 내 쪽에서 가볍게 농담처럼 물었기에 사장님 역시 지나가듯 무심하게 답을 흐렸다.

"애가 (이 일을) 너무 하고 싶어 하는 거야……."

그 한마디만으로도 그는 나의 은인이었다. 그분이 지금도 업계에서 신망이 두터운 이유에는 아마도 누군가의 진심을 알아봐주는 이런 혜안과 순수함이 크게 한몫했으리라.

입사 후 1년쯤 지났을까. 사장님은 어느 날 나를 앞에 앉혀놓고 공연기획을 가르쳐주시기 시작했다. "공연기획은 기획사의 핵심 업무야. 자, 그럼 오늘은 보도자료 쓰는 법을 배워볼까?" "오늘은 공연 마케팅을 배워볼까?" 하시며 커다란 A3 종이 한 장 위에 어지러운 다이어그램을 그려가며 나에게 공연기획 일을 그야말로 '전수'해주셨다. 하우스 매니저 업무만으로도 벅찬데 사장님은 왜 내게 자꾸 이런 걸 가르쳐주시는 걸까? 자꾸 큰 공연 담당을 내게 주시는 사장님을 철

딱서니 없게도 그때는 이해할 수 없었다.

이제 와 생각해보니, 사무실에서 나이가 제일 많은 내가 회사의 다른 누군가에게 배우는 것이 쉽지 않을 것을 배려해서 특별 개인 레슨을 해주신 것인데 그 배려를 어리석게도 당시에는 미처 몰랐다. 그렇게 하우스 매니저를 담당하던 나는 천천히 공연 기획자로 변모해갔다.

—

미래의 공연 기획자들에게

그때의 사장님처럼 내가 청년들과 우리 직원들에게 길을 열어주거나 제대로 된 가르침을 주지 못하는 데서 오는 자책감이 크지만, 가끔씩은 그날 긴장하며 내려가던 갈색 대리석 계단이 떠오르며 추억에 잠길 때도 있다. 이제는 JTBC 방송국으로 소유권이 넘어가서 일반 공연장으로서 기능을 잃은 호암아트홀과 그 계단. 그 계단들을 밟으며 어느 초보 공연 기획자가 성장했다. 그리고 언젠가는 전국의 공연장 계단들을 수없이 오르내릴 미래의 공연 기획자들에게 조금만 더 용기를 내라고 이야기하고 싶다. 당신이 절실한 만큼 그 열정을, 진심을 알아봐줄 사람이 어디엔가 꼭 있을 테니.

—

내 인생의
마지막 연애

—

「여고괴담」의 한 장면처럼

몇 달 전 늦은 밤이었다. 사무실에서 A의 5월 연주 스케줄을 정리하는 손이 불현듯 떨려왔다. 아니, 이럴 리가 없는데, 이러면 안 되는데 ……. 모니터 위로 연주 일정이 멈추지 않고 무한대로 쌓이는 것을 보면서 내 눈을 믿을 수가 없었다. 마치 오래전에 봤던 「여고괴담」이라는 공포영화 속 첫 장면이 이랬을까? 한밤중 교무실, 오래전 죽은 학생이 수년째 학교를 계속 다니고 있다는 사실을 교무수첩에서 확인한 여교사의 떨리는 눈빛 같은 것.

놀란 나는 그 밤에 해외에 있는 A에게 전화를 걸었다. 연결 신호음보다 더 빨리 뛰는 내 심장박동 소리가 얄궂게 귓전을 때렸다. 이제막 아침잠에서 깨어났는지 "여보세요" 하는 A의 목소리가 살짝 잠겨

있었다.

"A야 미안해, 아무래도 내가 너를 학대하는 것 같아!"

울먹이는 목소리로 다짜고짜 속죄하는 엉뚱함이 우스웠는지 A는
그만 풋 하고 웃어버렸다. 예의 그 사람 좋은 미소로 괜찮다고, 그 상
황에서도 오히려 나를 달래던 그는 참으로 착한 연주자였다.

—

각오를 했다고 고통이 경감되는 것은 아니다

이윽고 그 공포의 5월이 와버렸다. A의 공연이 한 달 동안 단 하루도
쉬지 않고 돌아가는 지옥의 시즌. 애초에 이렇게 스케줄을 짜면 안
되는 것이었다. 그것은 누가 뭐래도 나의 업무상 과실이었고 과욕이
빚어낸 참사였다. A가 업계에서 지금 가장 주목받고 있고 아무리 자
신감이 충천해 있는 연주자라고 해도 이런 스케줄은 불가능한 것이
었다. 그렇지 않아도 이미 오래전에 꽤 많은 연주 스케줄이 빼곡히
잡힌 아티스트인데, 어째서인지 이후에도 멈추지 않고 크고 중요한
연주들이 계속 몰려서 제안이 들어왔다. 그 화려하고도 탐나는 공
연 타이틀들을 보고 있노라니 잠시 나의 이성에 제어 기능이 마비되
었나 보다. 이런 공연들은 감히 거절할 입장이 아니라는 말도 안 되
는 핑계를 지어내면서 나는 그 공연들을 꾸역꾸역 일정표에 멈추지
않고 계속 추가해 넣었다. 급기야 석 달 전, 등 뒤를 타고 오는 불길한
예감에 A의 5월 스케줄을 별도로 정리해보다가 그제야 연주 일정이

개인이 감당할 수 없는 양에 이르렀다는 것을 알아버리고 말았다. 내가 미쳤었구나!

같은 프로그램으로 몇 주 동안 쉬지 않고 매일 연주하는 것도 연주자로서는 극도로 힘든 일인데, A는 한 달 가까이 단 한 번도 겹치는 프로그램이 없이 듀오, 실내악, 오케스트라 협연과 독주회 무대를 쉼 없이 올라야 한다. 매일같이 다른 장르와 프로그램으로 한 달 가까이 이어지는 연주 일정이라니, 그 어떤 천재를 데려다 놔도 이건 말이 안 되는 거다. 이제 와서 공연을 취소할 수도 없기에 불면의 밤들이 예견되었고, 이윽고 그 사이클이 시작되자 A와 나는 바로 허덕이기 시작했다. 현실은 냉정한 것이라 각오를 했다고 고통이 경감되는 것은 아니더라.

균열에 대처하는 나의 자세

최초의 균열이 발견된 것은 뜻밖에 혹독한 연주 일정이 시작되고 얼마 되지 않아서였다. 생각보다 더 이른 붕괴의 조짐이었다. 오케스트라 협연 리허설을 들어갔는데 A의 상태가 영 좋지 않았다. 당장 내일이 본무대인데 손이 제대로 돌아가지 않는 것이다. A가 평소 수월하게 연주하던 곡이었기에 당혹스러움은 더 컸다. 원인은 A가 전날 새벽까지 정줄 놓고 마셔버린 술. 세상에나, 이런 살인적인 스케줄 중에 친구들과 어울려 술 마실 생각을 했다니. 나는 기함했다. 젊은 연

주자들치고 술자리를 안 좋아하는 사람이 어디 있을까. 그런 만큼 술은 매니저와 공연 기획자들에게는 늘 긴장을 늦추지 말아야 할 경계 대상이지만 이런 극한의 상황에서까지 음주라는 변수가 튀어 나올 줄은 꿈에도 생각 못했다(부언하자면 술 좋아하는 것과 착하다는 것은 전적으로 무관하다). 전날 컨디션 조절을 해야 하니까 일찍 들어가서 쉬겠다 약속하며 깜찍하게 나를 안심시키기까지 했다는 것이 약 올라 죽겠다. 어떤 연주자든지 무대에서 실수할 수 있고 뜻하지 않게 실패할 때도 있다. 최선을 다했는데 어쩔 수 없는 결과라면 받아들여야 한다. 그러나 누가 봐도 이런 중요한 상황에서 미흡한 자기관리로 어이없는 균열이 발생했다는 것에 나는 몹시 화가 났고 실망했던 것 같다.

그날 그렇게 오케스트라 협연 리허설을 망치고 돌아오는 한 시간 동안 차 안에서 우리는 서로 한마디도 하지 않았다. 나는 이제 내 식으로 특단의 대책을 세워야 했다. 누가 뭐래도 애초에 무리한 스케줄을 잡은 나의 잘못이 절대적으로 컸지만, 이대로 A의 연주가 도미노처럼 무너지기 시작하면 내 자존심은 물론, 얼마 되지 않는 우리 회사의 알량한 명성까지 동시에 무너질 수도 있다. 그렇게 생각한 나는 그날로 작은 짐 하나를 챙겨서 A의 호텔 옆방에 체크인을 했다. 독기 어린 매니저가 24시간 동안 아티스트의 모든 것을 제어하고 통제하는 극한의 집중관리 프로그램의 시작. A라는 자치구역에 매니저의 계엄령이 선포되었다.

—

애를 말려 죽일 셈이세요?

정말 그렇게 말했다. 이 극약처방을 보다 못한 회사의 다른 연주자 B가 우정의 발로로 A의 편을 들어주려고 내게 말했다.

"애를 말려 죽일 셈이세요? 사람이 숨 쉴 공간은 줘야죠."

나는 무표정하게 답했다.

"지금 A는 숨 쉴 자격이 없어."

조금은 덜 못되게 말할 수도 있었을 텐데, 행여 마음 약해질까봐 애꿎은 B에게까지 냉랭한 말들을 부어댔다. 그때 B의 저 말이, 습자지에 예리하게 베인 손끝처럼 아린 통증을 불러왔다는 것을 애써 감춰가며.

그 시간 동안 나는 거의 하루에 두세 시간 정도 간신히 잘 수 있었다. 새벽까지 연습실에서 A를 연습시키고 함께 악보를 체크하며 일정을 소화해갔다. A가 잠든 것을 확인한 후 회사 일을 처리하고 잠들었으며, A보다 한 시간 먼저 일어나 그의 방문을 두드렸다. 연습량을 수시로 확인하면서 리허설룸 문을 지키고 기다렸다가 다음 공연 장소로 이동시켰다. 매 끼니는 물론 모든 일정을 시분초로 관리하는, 그야말로 극성 매니지먼트. 그런 와중에 종종 A가 만들어내는 선율에 마음이 흔들렸다. 그의 넘실대는 손에 취했었던가.

싫다고 고개 젓는 A의 입에 억지로 비타민을 넣어주다가 하필, 다시는 이렇게 살지 않겠다고 아주 오래전에 스스로에게 약속했다는

것이 떠올라버렸다. 이렇게 살면 대개 대상이 된 연주자는 내게 정이 떨어지게 되고 그러면 누구보다 불행해지는 것은 나 자신이다. 한 연주자에게 과하게 몰입하는 것은 다른 의미로 나라는 개인이 없어지는 것을 의미한다. 개인으로서의 삶이 확보되지 못한, 밸런스가 무너진 건강하지 못한 삶이다. 또한 내가 한 연주자에게만 극도로 집중하면 다른 연주자들을 형평성 있게 돌보지 못하게 되니 프로페셔널로서의 타격도 커진다. 지금 말라 죽고 있는 건 어쩌면 나 자신일지도 모른다.

마지막 연주를 끝낸 후

지독했던 연주 일정을 마치는 신호탄 같았던 마지막 독주회. 너의 연주는 빛났고 처연했으며, 그동안의 모든 소동을 날려버릴 만큼 아름다웠다. 그간의 고통들을 대견하게도 찬란한 음악이라는 결실로 완성한 독주회를 마치고 너는 한동안 말을 잇지 못했다. 이미 마지막 곡을 연주할 때 미세하게 흔들리던 어깨로 눈치 챘었다. 네가 울고 있었다는 것을. 그동안 나로 인해 숨도 못 쉰 채 얼마나 많은 부담감과 걱정, 체력의 한계로 힘들어 했을까.

나는 다음 날 일찍 호텔에서 짐을 꾸려 나왔고 A의 생활에서도 조용히 빠져나왔다. 그가 숨 쉴 수 없었기에 나 역시 숨 쉬는 것을 유예하고 있었던 날들이었다. 그러면 이제 홀가분해졌을까? 천만에. 이제

나에게는 대가를 치러야 하는 잔인한 시간들이 기다리고 있다. 공허함과 상실감이 일상을 덮칠 차례다.

5월 한 달 동안 나는 철저히 A에게 미쳐 있었고, A는 내 세상의 중심이었다. 그에게 나는 그저 극성맞은 매니저였겠지만 집착에 가깝게 몰입했던 그 시간 속에서 일그러진 형태였을지언정 나는 A를 열렬히 사랑하고 있었다. 알고 있었다. A를 향한 미움과 분노는 애초에 존재하지 않았다는 것을. 균열은 그저 핑계였을 뿐. 호텔 키를 프런트에 반납하면서 한 예술가에게 모든 것을 쏟아부을 수 있었던 이 시간을 언젠가는 그리워하리라는 것을 예감하자 몹시 슬퍼졌다.

—

A에게

네가 그때의 시간들을 너무 끔찍하게 기억하지 않았으면 좋겠다. 지난 5월이 너에게 잊고 싶은 기억으로만 남는다면 어쩐지 조금 서러워질 것 같다. 너에게 행복한 기억까지는 못 되어도 적어도 우리가 치열하게 살아낸 의미 있는 시간들로 기억해줄 수 있을까.

A야. 나는 돈이나 명예 없이도 살 수 있고 건강을 잃고도 살려면 살수 있어. 하지만 자긍심이 없으면 나는 살 수 없어. 너는 나의 자긍심이라서 너에게 무섭게 몰입했던 이 시간들을 조금만 이해해주길 바라.

소파에 마주 앉아 나는 A에게 이렇게 내 식으로 담담하게 계엄해 제를 고했다. 아무리 구구절절 설명한들 A가 내 마음을 다 이해할 리 없다. 미워나 하지 않으면 다행이리라.

지금 내 마음은 공허하고 A가 말할 수 없이 그립다. 항상 누군가에게 집중한 후에 남겨지는 이런 마음의 범람은 홀로 감당해야 하는 나의 몫이다. 다시는, 절대로 이렇게 살지 않으리. 애초에 이 모든 것은 저 미친 스케줄로부터 시작되었으니 앞으로 이런 스케줄만 만들지 않으면 될지도 모른다.

반복되는 후회와 다짐이 습관처럼 머릿속을 드나든다. 볼에 닿는 바람이 싱그러운 초여름 밤, A의 다음 시즌 스케줄을 정리하면서 어느 이상한 매니저의 인생 마지막 연애가 그렇게 쓸쓸히 종료되고 있었다.

————

숙취 오케스트라 리허설 사건의 결말에 대해 짧게 얘기하자면, A는 그렇게 내 차에서 내린 후 거의 종일 밥도 안 먹고 폭풍 연습에 돌입해, 다음 날 본공연 때는 평소 페이스대로 깔끔한 연주를 선보였다. 단 하루만의 연습으로 완성도를 그렇게 끌어올릴 수 있다니 A는 진짜 천재가 아닐까 진지하게 믿고 있다.

그 후로도 A와 나는 열심히 싸우고 서로를 원망하고 또 함께 일한다. 내가 자신을 그렇게 좋아했는지 그는 전혀 모르는 채로.

—

넘순이의 추억

—

전세 값을 들여서 배운 것

악보를 읽을 수 있어서 참 다행이다, 라고 생각했다. 그날 리허설 때 피아노 옆에 앉아 A의 악보를 넘겨주다가 문득 그런 생각을 했다. 어떤 관객보다 가까이서 너의 음악을 느끼고 들을 수 있어서 행운이라고. 건반 위로 일렁이는 손가락과 나지막한 허밍, 이따금씩 기합 같은 큰 숨과 에너지가 바로 곁에서 쏟아지듯 전해지는 것이 황홀해서 이대로 시간이 멈추었으면, 잠시 그런 감상을 허락할까 망설였다. 너의 악보를 넘겨주던 긴장된 그 순간에.

성인이 되어 첼로를 배운다는 것은 경제적 관점에서만 본다면 참으로 생산성 떨어지는 일이다. 굳을 대로 굳어 퇴화가 순차적으로

진행되고 있는 근육에 섬세한 현악기 연주란 가당치도 않은 일이었을까. 10년 가까이 적지 않은 돈과 시간을 들였건만 정작 어린아이가 1,2년 배운 것만도 못한 소리가 나오니 환장할 노릇이다. 음악 애호가이자 업계 종사자로서 그간 들은 건 많아서 마음이 원하는 이상향의 소리는 저 멀리 있는데, 내가 만들어내는 현실의 소리는 그야말로 시궁창이니 그 괴로운 간극 사이에서 10년을 버틴 것도 대단하다 싶다.

하루는 가족들이 그간 들어간 내 악기 값과 레슨비를 열심히 계산하더니 "와, 전세 한 채 값이 들어갔는데 실력이 고작 저 정도야?"라는 직언을 날려서 내 속을 제대로 찌른 적도 있었다. 나 역시 이 시간과 비용을 들여 다른 것을 했더라면, 하고 기회비용을 생각해본 적이 없지 않았다.

그러나 뒤늦게라도 악기 배운 것을 절대 후회하지 않는 이유 중 하나는 바로 우리 연주자들의 악보를 넘겨줄 수 있다는 것. 음악을 전공하지 않았지만 그래도 첼로를 배워서 악보를 읽을 줄 알게 되고, 덕분에 이렇게 조금 더 가까이서 네 음악을 함께할 수 있어서 참 잘했다, 라는 것.

—

넘순이, 넘기스트 혹은 페이지 터너
피아니스트의 악보를 넘겨주는 역할. 장신구 없이 검은 옷을 입고 연

주자보다 늦게 입장하고 늦게 퇴장하는 사람. 관객의 눈에 띄지 않게 연주자의 왼편 후방에 앉고, 왼손으로 악보의 오른쪽 위 모서리를 잡고 소리 없이 재빨리 넘기는 임무를 맡은 자. 관객의 인사를 받아서도 안 되고 무대 위에 있지만 없는 존재. 이들을 두고 우리끼리는 '넘순이' '넘기스트'라고 장난스레 부를 때가 더 많지만 정식 명칭은 '페이지 터너'다.

보통 페이지 터너는 피아노에 한해서 필요하다. 현악기와 관악기는 악보가 단선율로 표기되기에 같은 길이의 곡이라도 페이지 넘기는 빈도가 많지 않아 연주자가 적절한 타이밍을 찾아서 직접 넘긴다. 그에 비해 오른손과 왼손으로 동시에 연주해야 하는 피아노는 악보에 표기되는 음표가 다른 악기에 비해 월등히 많아 상대적으로 악보를 자주 넘겨야 한다. 이를 피아니스트가 직접 넘길 경우 연주의 흐름을 깰 수 있기 때문에 연주자 옆에 페이지 터너를 두고 넘기게 하는 것이 보통이다. 독주회나 오케스트라와의 협연은 기본적으로 암보를 하는 경우가 많으므로 페이지 터너를 두는 경우는 듀오(반주)나 실내악이 대부분이다. 악장 사이는 페이지 터너가 넘기지 않고 연주자가 직접 넘기게 하는 것이 불문율.

—

내가 악보 볼 줄 아는 것을 연주자에게 알리지 마라

공연 기획사에서 근무하는 직원에게 넘순이는 피할 수 없는 숙명인

것일까. 악보만 읽을 줄 알면 일단 무대에 올라가게 된다. '도대체 공연 기획자인 내가 왜 이걸 하고 있지?'라는 의문은 한참 악보를 넘기고 있을 때는 생각도 나지 않는다. 그럴 틈이 없다. 조금이라도 다른 생각이 머릿속을 비집고 들어왔다가는 대형 사고로 이어지니까.

대개 우리에게 넘순이 역할은 예고 없이 찾아온다. 보통 규모가 있는 정식 공연에는 피아노 전공자를 페이지 터너로 섭외해 리허설 때부터 함께 연습하고 여유 있게 무대에 올라가기 때문에 공연 기획자인 우리가 무대에 올라간다는 것은 그것이 비정상적인 상황이라는 의미일 때가 많다. 예를 들어 스튜디오에 녹음을 하러 왔는데 악보 넘길 사람이 필요하다는 걸 그제야 깨달았다든지, 전문 인력이 부족한 지방 공연장에서의 공연이라든지, 아니면 리허설 도중 즉석에서 연주자의 요청으로 악보를 넘겨야 할 때가 대부분이다. 아무리 작은 공연이라도 무대 위에서 악보를 넘기는 것은 많은 집중력이 소요되고 혹여 페이지 터너의 실수로 연주를 망칠 수도 있기에 적잖이 스트레스 받는 일이 아닐 수 없다. 나같이 무대 공포증이 있는 사람에게는 특히 그 강도가 더하고.

그래서 '내가 악보를 읽을 줄 아는 것을 적에게(연주자들에게) 알리지 마라'며 끝끝내 넘순이의 재능을 숨기는 직원들도 보았다. 나도 그런 부담감으로 가능하면 무대에 오르는 것을 다른 직원들에게 미루곤 했다. 그렇게 회피한들 어느 날 설마 하고 공연장에 갔다가 악보를 넘길 수 있는 사람이 나밖에 없다는 것을 알고 근처에서 아무 검정 원피스를 사 입고 무대에 오른 적도 있으니, 이쯤 되면 공연 기획

자 혹은 아티스트 매니저에게 넘순이는 피할 수 없는 업무의 연장이라고 받아들이는 편이 속 편하다.

—

넘순이 잔혹사

내가 넘순이로 무대 위에서 일궈낸 흑역사는 화려하다. 하도 다채로워 총천연색 사고들을 일일이 열거하기도 민망할 정도다. 그래도 그 모든 것을 인내해주고 "언니가(누나가) 악보 넘겨주는 것이 제일 마음 편해요"라는 예쁜 말을 잊지 않는 우리 연주자들 덕에 이렇게 넘순이 라이프를 감사해하는 경지까지 온 것 같다.

이제는 그것도 관록이라고 복잡한 현대음악도 그럭저럭 넘길 수 있게 되었는데, 그럼에도 「라벨 피아노삼중주」는 지금까지도 넘기기 어려운 곡 중 하나다. 물론 워낙 자주 해서 큰 무리 없이 넘길 수는 있지만 아직도 30분의 연주 중에 몇 장은 악보를 보고 넘겼다기보다 감에 의지해서 그냥 넘겼음을 고백한다. 워낙 리듬도 까다롭고 음형이 눈에 들어오지 않는 복잡한 곡이라서 피아노 전공자 출신도 이 곡의 악보를 넘길 때 눈물을 쏟은 일도 있었다니 말 다했다.

아무리 어려운 곡도 몇 번 넘기다 보면 익숙해지는 편인데 아직까지도 내가 이 곡의 페이지 터너 역할을 특히 어려워하는 이유는 까다로운 곡 전개와 더불어 오른손과 왼손을 X자로 교차해 연주하는 부분이 많기 때문이다. 첼로 악보 읽던 버릇이 남아서 왼손과 낮은 음

자리 보표만 보면서 악보를 넘기는 나만의 꼼수가 잘 통하지 않는다.

내가 이 곡을 처음 넘기게 된 날이었다. 역시나 그날도 악보를 넘길 사람이 나밖에 없다는 이유로 아무런 준비 없이 갑작스레 무대에 올라야 했다. 음표들이 새까맣게 무한 증식하듯 공포스럽게 두꺼웠던 악보. 될 대로 되라는 마음으로 무대에 올라서 넘기기 시작했는데 어찌어찌 1,2악장을 지나서 마의 3악장, 드디어 넘순이에게 골고다 언덕이 시작되었다. 아무리 악보를 노려봐도 도무지 보이지 않는 음형과 미친 듯이 빠른 곡 진행으로 지금 피아니스트가 어디를 치고 있는지도 전혀 알 수가 없었다. 그러다 실수로 내가 넘겨야 할 타이밍이 몇 마디 지났나 보다. 기다리다 못한 피아니스트가 탁! 하는 소리를 내며 전광석화처럼 스스로 페이지를 넘겼다. 워낙 빠른 템포로 진행되는 부분이라 어쩔 수 없었겠지. 그런데 피아니스트가 직접 페이지를 넘기는 소리가 꽤 크게 나서 관객들 보기에 옆에 있는 내가 좀 뻘쭘하고 안쓰러워 보였나 보다. 공연을 마치고 관객 중 어르신 한 분이 위로의 마음에서 말씀을 건네셨다.

"괜찮아. 악보 넘기다 보면 딴 생각할 수도 있지."

나는 눈을 똥그랗게 뜨고 대꾸했다.

"저 완전 집중한 게 그 정도예요!"

상대방의 선의와는 상관없이 알량한 자존심에 페이지 터너로서 '직무유기'와 '업무상 과실'은 구분하고 싶었던 그때의 나는, 돌이켜보면 어려도 참 어렸다.

브라보 넘순이 라이프

아니, 정말 저 거리에서 악보가 보이기나 한단 말인가? 우리 연주자 B의 도쿄 공연 날, 현지의 페이지 터너는 피아니스트로부터 엄청난 거리에 떨어져 앉아 악보를 넘기고 있었다. 페이지 터너가 너무 가까이 앉으면 피아니스트가 큰 움직임을 할 수 없어 불편해할 수 있다. 가끔씩 예민한 피아니스트들은 가까이 앉은 페이지 터너의 작은 인기척조차 거북해하기도 한다. 그래서일까? 피아노와 거의 1.5미터에 달하는 먼 자리에 떨어져 앉은 페이지 터너가 무척 인상적이었다.

악보를 넘기기 위해 무려 세 발짝을 걸어 나오고, 다시 세 발짝을 뒷걸음쳐서 의자에 앉아야 하는 것이 관객의 시야에 걸려서 꼭 그 편이 최선이라고는 말할 수 없겠지만 나름대로 최대한 연주자에게 지장을 주지 않으려고 애쓰던 그 투철한 프로 의식은 놀라움과 감탄을 자아냈다. 이 정도면 현해탄을 건너 (그녀는 알 리 없는) 내 넘순이 인생의 멋진 라이벌을 발견했다 싶다.

그날 공연을 마치고 백스테이지에서는 연주자와 스태프들끼리 작은 맥주파티가 벌어졌다. 나는 무대 뒤에서도 역시 눈에 띄지 않는 그녀에게 복숭아주 한 잔을 건네며 수고 많았다는 작은 인사를 건넸다. 브라보 넘순이 라이프! 부디 당신에게도 이 시간들이 기쁨으로 여겨지기를. 연주자는 모를 우리만의 동료애가 국적을 넘어 그렇게 사소한 눈빛으로 오가던 밤이었다.

—

그녀의
첫 데뷔 공연

—

두 개의 첫 공연

엄밀히 말해 내 인생에서 공연 기획자로서의 공식적인 첫 데뷔 공연은 지금의 회사를 만들기 한참 전, 호암아드홀에서 올린 '백건우 피아노 리사이틀'이다. 그러나 이제 와 가슴에 손을 얹고 생각해보면 그 공연은 내가 한 것이 아니다. 당시 근무하던 업계 1위 회사의 로고가 박힌 명함과 그 회사의 인프라, 그냥 놔둬도 티켓이 저절로 팔리는 아티스트의 인지도, 마지막으로 이 초보 공연 기획자를 배려한 사장님의 세심한 디렉팅, 일종의 '섭정'이 이뤄낸 합작품이었다. 그때는 한참 철이 없어서 공연 후 성공에 도취되어 세상을 다 얻은 듯한 표정을 지으며 지냈지만 지금 생각해보면 그 성과에 내 이름을 올리기란 많이 염치없는 일이 아니었나 싶다.

나에게는 지금의 회사를 차려서 그야말로 맨손으로 일궈 무대에 올린 공연이야말로 공연 기획자로서 진정한 데뷔가 아니었나 싶다. 제목은 〈칸타빌레 콘서트〉. 공연 날짜도 잊히지 않는다. 2007년 7월 7일, 이 상서로운 숫자의 조합을 강조하고 싶어서 우리는 일부러 '777콘서트'라는 애칭으로 부르곤 했다. 그 공연의 시작은 2007년 초겨울로 거슬러 올라간다.

전 직장에서 마음이 잘 맞던 동료 A와 함께 지금의 회사를 차리긴 했는데 뭐랄까, 당시 우리 둘은 심하게 대책이 없었다. 뚜렷한 아이템도 없이 그저 함께하면 뭐라도 되겠지 하는 막연하고 낙천적인 생각으로 창업을 선언했으니까. 아직 변변한 사무실도 마련하지 못해 여러 카페를 전전하며 회의를 했다. 해외 거장 아티스트의 내한부터 어린이 대상 공연까지 그 기나긴 회의 행렬에 안 올라온 아이템이 없었지만 딱히 이거다, 하는 확신이 드는 기획도 없었다. 그렇게 우리의 말들과 생각들은 차가운 거리에서 흩어져갔다.

—

일드 마니아의 필살기

그러던 어느 날인가 우연히, 당시 내가 빠져 있던 일본 드라마 이야기를 꺼냈다.

"「노다메 칸타빌레」를 우리나라에서 클래식 콘서트로 올리면 완전 성공할 텐데. 뭐, 어차피 불가능하겠지만."

머릿속으로 온갖 공상을 그려내고 습관적으로 지우개를 꺼내는 나와 달리 A는 눈을 반짝이며 삭제 버튼을 누르려는 나를 막았다.

"왜 불가능해요? 그게 그렇게 인기 있어요? 그럼 우리 해요!"

당시 회사를 쉬면서 취미로 공부하던 일본어가 어느 정도 궤도에 올라서 원어로 일본 드라마와 책을 보는데 한참 재미를 들이던 때였다. 그중에서도 「노다메 칸타빌레」라면 드라마뿐만 아니라 만화를 원서로 사다 볼 정도로 마니아였던 나와 달리 A는 그 자리에서 처음으로 그 작품 이름을 들었다고 한다. 그럼에도 불구하고 내가 툭 내뱉은 아이디어를 밀어붙일 수 있었던 건 그녀의 감과 추진력 덕분이었다.

『노다메 칸타빌레』는 천재 음대생들의 성장 스토리를 다룬 니노미야 도모코 원작의 일본 만화다. 당시 드라마로 제작되어 우리나라 일드 팬들 사이에서도 엄청난 인기를 얻고 있던 작품이다. 클래식 음악이라는 다소 낯선 소재를 전면에 배치하면서도 완성도 높은 스토리라인과 매력적인 캐릭터가 돋보인 수작이었다. 정말 이 공연을 완성도 있게 만들 수 있다면 이것만큼 클래식 대중화에 기여할 만한 아이템이 없겠다 싶었다.

그때부터 참 많은 웃음과 한숨이 교차했다. 공연 하나를 준비할 때마다 공연 기획자의 애달픈 사연들은 포도송이처럼 빽빽하게 영글어간다. 사연 없는 공연이란 없고, 공연에 정성이 더해지면 더해질수록 훗날 무용담으로 입에 오르내릴 우여곡절과 난관은 다양해진다.

이전 회사 이름이 만들어주던 견고한 갑옷을 벗고 온전히 스스로

의 힘으로 서기로 한 순간, 어느 정도 예견한 일이지만 그 공연을 치르면서 이른바 '서러움'을 뼈저리게 느꼈다. 하지만 누구를 원망할 것도 없다. 그것이 현실이니까.

—

칸타빌레에서 노다메가 빠진 사연

가장 머리를 아프게 했던 것은 역시 저작권이었다. 동명의 공연 타이틀을 사용하기 위해 우리나라 저작권을 가지고 있는 출판사를 통해 일본 출판사와 연결을 시도했고, 모든 일이 일사천리로 진행되는 듯 보였다. 로열티가 구두 합의되었고, 공연장도 클래식 공연의 심장이라고 할 수 있는 예술의전당 콘서트홀을 대관했다. 난관 중 하나였던 아티스트 캐스팅까지 모두 완료되자 공연 포스터도 근사하게 제작할 수 있었다.

그런데 공연을 두 달 정도 앞두고서였을까. 일본에서 갑작스러운 연락을 받았다. 원작자가 외국 공연은 자신이 직접 완성도를 컨트롤할 수 없으니 더 이상 진행이 어려울 것 같다는 완곡한 거절 의사를 밝혀온 것이다. 그때의 충격이란 며칠 밤을 하얗게 지새도록 강력한 것이었다. 원작자가 굉장한 완벽주의자라는 얘기는 익히 들었지만, 왜 하필 이제 와서! 그 상황에서 공연을 취소할 수도 없는 노릇이었다. 당시 절박한 심정으로 일본 출판사에 직접 국제 전화를 걸어 긴 상소문을 쏟아내고 전화를 끊자마자 사무실 바닥에 풀썩 주저앉았

던 기억도 난다. 그때 내 입에서 나오던 일본어들은 당시 실력으로는 감히 구사할 수도 없는 표현들이었는데 극한의 상황이 초인적인 힘을 준다는 사실을 이렇게 또 쓸데없이 체험해버렸다.

하지만 아쉽게도 상황은 변하지 않았다. 그 여파로 공연 타이틀이 었던 〈노다메 칸타빌레 콘서트〉에서 '노다메'가 사라지게 되었다. 만들어놓은 전단 이미지들은 모두 폐기하고 새로 제작할 수밖에 없었다. 다행히 오마주 공연으로 재정비해서 이후로도 적법하게 공연을 진행하려는 노력을 가상하게 봐준 덕에 한국 판권을 가지고 있는 출판사가 끝까지 우호적으로 함께해준 것에 대해서는 지금까지도 감사하고 있다.

이런 마음고생을 알 리 없는 이지라이더들이 이후 우리 공연 타이틀에서 한두 글자만 살짝 바꿔 공연을 올리는 것을 보는 기분은 참 묘했다. 딱히 그들에게 우월감을 가져본 적은 없다. 우리 공연의 성공 역시 원작 자체의 힘과 인기에 기댄 바, 내가 그들을 비난하는 것은 속 좁은 일이기 때문이다. 다만 비슷한 이름을 내건 공연들의 음악적 수준과 완성도가 떨어지는 점은 그저 한 명의 『노다메 칸타빌레』의 팬으로서 꽤 서글픈 일이다.

—

홍보되지 않은 공연은 공연이 아니다

이 공연의 일간지 홍보를 위해 보도자료를 들고 신문로를 한참 뛰어

다니던 어느 날이었다. 그날 단 하루만에 우리는 세상을 배웠다. 이전 회사에서는 주로 저명 연주자의 내한 공연 위주로 기획을 했기 때문에 기자들의 보도경쟁이 치열했다. 어느 신문사에 먼저 보도자료를 줬느냐로 매체끼리 신경전을 벌이는 모습을 당연하게 봐왔기에, 기사란 보도자료를 건네주면 그냥 나오는 것인 줄로만 알았다. 공연 기사 하나 나오는 데 얼마나 많은 담당자의 정성과 수고가 들어야 하는지는 이후에 배운 것이다. 정말 현실이 그 자리에 있었다. 우리의 공연은 거장의 내한 공연이 아님을 기자들이 정확하게 알려주었다. 『노다메 칸타빌레』라는 작품을 알고 있던 딱 한 명의 기자를 제외하고, 보도자료를 들고 신문사에 찾아가 아무리 열심히 공연에 대해 설명을 해도 그들은 전혀, 정말 조금도 관심이 없었다.

신생 기획사에서 무슨 만화랑 관련된 공연을 한다고 듣고 왔으니 시시해 보일 수도 있었겠다. 그래도 우리의 A, 개의치 않고 보도자료를 건네면서 열심히 공연을 설명하고 "연주자 인터뷰도 가능합니다"라는 말도 잊지 않았다. 그러자 한 기자는 출연 아티스트들의 프로필을 넘겨보더니 "인터뷰? 여기 인터뷰할 사람이 어디 있어?" 하며 어이없다는 표정을 지어보이는 것이 아닌가. 이후 그의 표정은 우리가 더 열심히 뛸 수 있는 원동력이 되어주었다. '앞으로 모든 매체에서 우리 공연 기사를 싣게 하리라.' 이후 '홍보되지 않은 공연은 공연이 아니다'라는 나의 극단적인 홍보 철학의 상당 부분은 그때 형성되었다고 해도 과언이 아니다. 그리고 당시 보도자료 속의 연주자들은 세월이 지나 이제는 기자들이 기꺼이 인터뷰를 요청하는 톱 아티스트

가 되어주었으니 이 정도면 더 없는 마음 갚음이 되었으리라.

—

도쿄에서 전해온 소식, 인연에 관하여

최근 〈칸타빌레 콘서트〉에서 내내 클라리넷 수석을 맡았던 연주자 B가 엄청난 경쟁률을 뚫고 일본 최고의 오케스트라에서 수석이 되었다는 낭보를 전해주었다. 몹시 흥분되고 기쁜 일이었다. 그에게 해준 것도 없이 이 영광에 숟가락을 얹는 것은 염치없는 일이리라. 그러나 그를 조금 먼저 알아본 사람으로서 느끼는 감격에 두근거리는 심장이 쉬이 진정되지 않는다. 잘 커줘서 고맙네, 그대들. 멋지게 성장해줘서, 엉터리 공연 기획자였던 나에게 이런 과분한 기쁨을 느끼게 해줘서 고마워. 이렇듯 하나의 공연이 공연 기획자에게 줄 수 있는 최대치의 축복과 성장을 누렸음을 시인하는 선상에서, 지금 나는 인연에 관해서 말하려 한다.

〈칸타빌레 콘서트〉의 아티스트 라인업을 만들던 과정은 운명을 믿는 내 세계관에 힘을 실어주는 예다. 우리 회사 소속 아티스트 3분의 1을 이 공연에서 처음 만났다는 사실을 우연히 발견하고 놀란 적이 있다. 내 첫사랑들이 모두 이 공연에 있었구나! 훗날 소속 아티스트가 되지 않았다 해도, 돌아보면 그때의 인연이 내게 얼마나 근사한 행운이었는지 깨닫는다. 100명이나 되는 빛나는 연주자들이 내 품으

로 오던 기막힌 순간이었으니.

〈칸타빌레 콘서트〉를 만들기로 마음먹은 후 공연을 위해 섭외할 아티스트들을 크게 셋으로 나누면 다음과 같았다. 뛰어난 음대생들로 구성된 프로젝트 오케스트라와 젊은 지휘자, 그리고 협연 피아니스트. 말이 쉽지 내가 무슨 재주로 이런 만화에나 나올 법한 천재급 아티스트들을 100명 가까이 캐스팅한단 말인가. 주제 파악하고 기성 오케스트라를 통째로 사서 삽입곡 몇 개 연주하는 것으로도 오마주 공연을 만들 수 있을 텐데…… 하지만 최대한 작품 속의 캐릭터를 닮은 연주자들을 일일이 찾아 섭외하는 것은 원작의 '덕후'로서 일종의 자존심이 걸린 문제였다.

아티스트를 찾습니다

엄청난 인연의 시작은 이 공연의 헤드라이너가 될 지휘자였다. 젊고 매력적이며, 천재적인 실력의 지휘자라. 도대체 어디서 그런 지휘자를 발견한담.

당시 우리나라에서 지휘자라 하면 50대 이상의 근엄한 선생님이라는 고정관념에서 그다지 벗어나지 못하던 시절이었다. 막막함 속에서 혼자 한국예술종합학교 오케스트라의 정기 공연을 보러 갔을 때였다. 본공연이 끝나자 한 지휘과 학생이 그 무대에서 스승에게 지휘봉을 건네받아 이벤트처럼 앙코르 한 곡을 지휘할 기회를 얻었다.

드보르작의 「슬라브 무곡」. 그는 이 순간이 다시 안 올 것처럼 신나게 지휘봉을 흔들었고, 그 어린 지휘자의 절박함이 객석 구석에서 다리를 꼬고 심드렁하게 앉아 있던 내게 와닿았다. 그까짓 앙코르 피스한 곡으로 그의 음악을 얼마나 제대로 판단할 수 있겠는가 마는 신기하게도 그때 나는 알 수 있었다 '아, 저 사람은 다르구나!' 아직 어렸고 미완이었지만, 지금 그가 모든 것을 쏟아붓고 있다는 것, 그리고 내가 이제껏 봐왔던 지휘자들과는 다른 아우라를 가지고 있다는 것을 직감할 수 있었다. 당시 초보 기획자였음에도 나는 그것을 어떤 한 신호로 여겼고, 기꺼이 그의 인생에 개입하기로 했다. 그렇게 나는 이 공연의 지휘자를 찾게 되었고 우리는 그 후 10년이라는 시간을 함께해왔다. 아직까지 이 관계가 현재진행형이라는 사실은 변함없는 나의 자랑이자 기쁨이다.

우리 회사의 간판 아티스트인 피아니스트 C도 이 공연의 협연자로 처음 만났다. C는 시즌제로 3년을 이어간 이 공연 때문에 주제곡이나 다름없던 라흐마니노프 「피아노 협주곡 2번」을 참 많이도 연주해야 했다. 그리고 몇 년 후 손에 꼽힐 정도로 저명한 국제 콩쿠르의 최종 결선 무대에서 이 곡으로 준우승을 거머쥐었다. 험난하고 긴 콩쿠르의 마지막 경연곡으로 이 곡을 연주하려는데 무대 위에서 문득 그런 생각이 들었단다. 바로 이 순간을 위해서 그 모든 여정을 거쳐왔음을 알게 되었다고. C가 그 말을 해주었을 때 소박한 안도감이 내 가슴을 채웠다. 대책 없이 운명을 믿는 것은 나 혼자만이 아니었구나.

지휘자와 협연자 외에도 당시 프로젝트 오케스트라의 총무를 맡

아주었던 트럼페터 D에게는 별도로 '위대한' 총무라는 수식을 붙여 줘야 한다. 그의 섭외력은 가히 전설이라고 할 수 있을 정도였으니까. 물 밑에서 한예종 음대생들을 치밀하게 포섭해준 D 덕분에 천재 음대생들로 구성되어야 했던 이 프로젝트 오케스트라의 면모가 그럴듯하게 갖춰질 수 있었다. 그리고 제3의 단원들, 자청해서 이 공연의 막강한 스폰서가 되어주었던 『노다메 칸타빌레』 팬분들도 지금의 우리 회사를 만들어준 감사한 인연의 한 축이 되었으니 아무리 생각해도 이 공연을 내 노력의 결과라고 말하는 것은 몹시 교만한 일인 것 같다. 누군가, 사람의 힘을 뛰어넘는 그분께서 모두 계획하시고 만나게 해주셨다고 밖에는.

—

나에게만 처음이 아니었음을

드디어 공연의 날이 밝았다. 무대 리허설 때부터 자잘한 사고들이 끊임없이 이어져 이 초보 기획자의 영혼은 그날 지상에 없었다. 전석 매진으로 예술의전당 콘서트홀을 가득 메운 관객들 덕에 꽤 넉넉하게 인쇄했던 프로그램북마저 공연 시작 한참 전에 품절된 것도 사건이라면 사건이었다. 그날 처음으로 클래식 공연장을 찾은 관객들도 많으리라고 예상해 클래식 공연 관람 매너에 관한 영상도 만들어 무대 스크린 위에 쏘았다. 지금 같으면 영상제작 정도는 그냥 업체에 맡겼을 텐데, 자막과 음악의 완벽한 싱크를 맞출 수 있는 건 진정한 덕

후만이 할 수 있다며 나는 또 미련하게 컴퓨터 앞에서 며칠 밤을 새우기도 했다. 그래도 그 덕에 "자, 즐거운 음악시간이야"라는 명대사에 맞춰 턱시도가 아닌 티셔츠를 입은 오케스트라 단원들이 무대 위로 올라가는 모습을 보았을 때의 감격은 배가 되었으니 미련한 행복도 나름 쓸모가 있었던 셈이다.

무사히 1부를 마치고 찾아온 인터미션. 끊이지 않는 사건들로 여기까지 온 것만으로 하마터면 스스로를 기특하게 여길 뻔했다. 중간 휴식시간에도 관객 컴플레인을 처리하고 인사를 다니느라 숨 돌릴 새가 없다. 귀에 꽂고 있던 무전기 인이어도 빼고 로비 곳곳을 뛰어다니다 휴대전화를 힐끗 보았는데 지휘자로부터 부재중 전화 사인이 깜빡이고 있었다. 뭐지? 무대 뒤에 있는 스태프로부터 지휘자가 무대에서 내려오자마자 계속 나를 찾았다는 이야기까지 들으니 가슴이 철렁한다. 또 무슨 사고가 있나? 나는 하이힐을 신고 있다는 것도 잊고 광활한 예술의전당 로비를 가로질러 분장실로 달려갔다. 급한 마음에 요란하게도 지휘자 분장실 문을 벌컥 열어버렸다.

"무슨 일 있으세요?"

숨넘어가는 나와 달리 지휘자는 차분하고 조심스럽게 입을 떼었고, 딱 한마디가 그 공간을 채웠다.

"어땠나요?"

그제야 눈에 들어왔다. 이 청년의 앳된 얼굴이. 화려한 대리석으로 치장된 예술의 전당 분장실에 이 어린 남자 혼자 덩그러니 있는 그 모습이 그렇게 어색할 수가 없었다. 그러고 보니 그에게도 이 공연은

예술의전당 콘서트홀 정식 데뷔였다. 당시 서른도 되지 않은 나이였지만 2,500석이 완전 매진된 큰 공연의 수장이었다. 지휘자였기에 단원들이나 다른 누구에게도 쉽게 물어볼 수 없었을 것이다. 어땠느냐고. 내 음악이, 내 연주가.

그 순간 아티스트의 마음은 돌보지 못한 채 내 사정에만 급급해 뛰어다니고 있었다는 부끄러움과 미안함이 한 순간 밀려와 얼굴이 달아올랐다. 나에게 이 공연이 처음이었던 것처럼 그에게도 처음이었다. 많이 무서웠을 텐데. 외롭지는 않았을까. 왜 지금까지 한 번도 이 생각을 하지 못했을까. 나는 당황스러움을 숨기려고 더 과장스럽게 답했던 것 같다.

"최고예요! 관객 함성 못 들으셨어요? 연주 너무 너무 좋았어요!"

2부 시작을 위해서 나는 그 방에서 곧 나와야 했지만 분장실 문을 닫자마자 설명할 수 없는 가슴의 통증으로 한참을 문 앞에 서 있었다. 어찌어찌 그날 공연은 무사히 마쳤지만 이 일로 공연 기획자로서 실격 처리되었다 한들 나는 할 말이 없다. 많은 시간이 흘렀지만 그 분장실에서의 풍경은 가장 부끄러웠던 순간으로 가슴속에 조용히 박제되어 있다.

—

칸타빌레 리턴즈가 나올 때까지

어언 10년의 시간이 흐른 지금도 회사에서 기획회의를 할 때면 당시 멤버들로 〈칸타빌레 콘서트〉를 다시 한 번 올려보자는 이야기가 나오곤 한다. 나름 세 번의 시즌으로 공연을 올렸으면 충분하다고 생각했는데, 직원들은 '칸타빌레 리턴스' '칸타빌레 네버다이' 정도까지는 나와줘야 직성이 풀리나 보다. 나 역시 머릿속으로 이런 저런 상상을 안 해본 것은 아니지만 그럴 때마다 당시 멤버들을 다시 불러 모으는 게 현실적으로 불가능하다는 결론에 도달한다. 이제는 우리 음악계의 스타가 된 그때의 연주자들. 서로의 일정을 맞추는 것이 거의 불가능할 정도로 바쁜 프로가 되었다는 자랑스러움 위에 더 이상 함께할 수 없는 순간에 대한 아련함이 한 겹 겹친다. 난들 그 공연에 대한 그리움이 없을까. 많이 젊었고, 그 나이답게 예뻤던 당시의 연주자들. 그리운 나의 옛 동료 A와 어설프고 실수투성이였던 초보 기획자로서의 내 모습까지…… 모두 그 공연 속에 있다. 그러니 우리, 각자의 추억 어디쯤에서라도 손 흔들며 부지런히 만나는 수밖에.

—

굿바이,
우울한 날들

—

어느 우울한 하루

하루 동안 세 개의 공연이 연이어 엎어졌다. 약속되었고 예정되었던, 기대와 수고로 무럭무럭 키우고 있던 공연들이 힘없이 쓰러지는 광경을 무력하게 지켜봐야 하는 공연 기획자의 심리상태는 마치 수술실에서 테이블 데스가 이어지는 날의 외과의사와 비슷할까. 인정하고 싶지 않은 사망 선고를 연이어 내려야 하는 그 참담함. 무대를 오랫동안 준비하고 또 기대하고 있을 연주자에게는 이 사실을 어떻게 말해야 하나. 일하다가 공연 취소 통보를 받는 일은 흔히 있을 수 있지만, 오늘은 많이 잔인했다. 하루에 세 개. 하필 그것도 모두 아티스트 A의 공연이라니.

　요즘의 내 일상에 자비란 없는 것 같다. 얼마 전 사고로 갈비뼈 세

대가 심하게 골절되었다. 모르핀 계열의 진통제를 맞아가며 간신히 버티고 있는 내게 이 사실을 알 리 없는 A는 수화기 너머로 자신의 공연이 적다고 하소연을 해왔다. 할 수만 있다면 내 갈비뼈 석 대와 취소된 A의 공연 세 개를 맞바꾸고 싶다.

우울의 기원

이불을 덮고 오늘의 운 없음을 묵상하며 잠을 청했다. 하지만 이 우울함이 단지 오늘 하루만의 것이 아니니 잠이 올 리가 없다. 어느새 이 불면증 환자는 요즘 생활의 근간이 되고 있는 이 우울의 기원을 되짚어보고 있다. 나는 뜻밖에 쇼스타코비치의 음악을 용의선상에 올려놓기로 한다. 쇼스타코비치는 평소에도 손에 꼽을 만큼 좋아하는 작곡가이고, 2016년은 그의 탄생 110주년이 되는 해라서 이를 기념해 우리 연주자들이 쇼스타코비치를 참 많이 연주했다. 한 연주자는 쇼스타코비치 전곡으로 여름 내내 전국 투어를 하기도 했다.

보통 한 공연을 앞두고 공연 기획자들은 적지 않은 시간을 들여 미리 연주되는 음악들을 듣고 공부한다. 애호가가 아닌 적극적인 생산자의 입장에서 제대로 된 제작과 홍보를 하고 싶다면 전문가 수준의 음악적 지식은 선결 조건이다. 그런데 나는 나 자신이 연주자도 아니면서 공연 제작과 홍보에 필요한 수준을 넘어 때론 불필요해 보일 정도로 음악에 과하게 몰입하고 파고들 때가 있다. 예를 들어 악보를

통째로 외워버리는 식의. 순수하게 음악 자체를 좋아해서이기도 하지만 한편으로는 우리 연주자가 이 곡을 준비하면서 겪을 감정 변화를 조용히 따라가고 싶은 바람에서랄까. 그 과정이 내가 그들과 함께 음악을 만들어나가는 조력자라는 느낌을 갖게 해주었으며, 때로는 우리 아티스트들과 같은 감정선을 공유한다는 은밀한 기쁨을 주기도 했다. 어쩌면 조금 유난스러웠던 나만의 이 준비 과정이 이번에는 제대로 자충수가 되어버린 듯하다. 하필이면 그 음악이 쇼스타코비치였던 것이 문제였다.

—

그 남자, 쇼스타코비치

정치적으로 부침이 많았던 20세기 구소련의 작곡가 쇼스타코비치의 음악을 한마디로 정의 내리기는 쉽지 않다. 그의 음악은 애초에 '이길 마음 없이 세상과 싸우는 사람'처럼 보인다. 그 과정은 대부분 무참하며, 때로는 슬픈 부조리극을 보는 듯하다. 냉소나 풍자로 교묘하게 위장하고 있을지라도, 슬픔의 코드만큼은 귀신같이 찾아내는 재주가 있는 나에게 그의 작품들은 그래서 더 슬픔의 지뢰밭처럼 느껴진다. '보고 있냐? 이 망할 세상아!'라고 자신의 음악 뒤에서 이죽거리는 듯한 작곡가의 팽팽한 자의식을 상상하는 것도 서글픈 일이고.

　그것이 체제에 대한 저항이든 타협이든, 끝까지 세상과의 끈을 놓

지 않았던 쇼스타코비치의 음악은 그래서 1980년대 중반까지 정치적인 이유로 우리나라에서는 연주되지 못했다. 그러다 보니 대중에게 그의 음악은 난해하다기보다 우리가 자주 듣게 되는 독일계 작곡가들보다 덜 친숙하다, 라거나 혹은 감상하기에 심정적으로 힘들다, 라고 표현하는 게 맞을 것 같다. 그의 무게감 있는 음악 속에 깔려 있는 절망과 음울함은 듣는 이로 하여금 그 끝을 알 수 없는 깊은 터널로 들어가게 만든다. 그 터널 속에서 간혹 자신의 마음속 부유물을 만나게 된다면 그 또한 가치 있는 예술적 경험이라고 믿는다. 슬픔이 주는 뜻밖의 아름다움에 우리는 자주 놀라기도 하니까.

그렇게 내가 찬양해 마지않던 작곡가임에도 불구하고 심리적 허용치를 넘어선 그의 음악이 혈관에 과다주입됨에 따라 나의 몸과 마음에 어두운 영향이 미치기 시작했다. 쇼스타코비치에 코를 빠뜨리고 살았다고 할 수 있을 만큼 한 해 내내 쇼스타코비치의 전곡을 들으며 그의 우울함에 몰두한 결과였다. 가장 많이 집중해서 들었던 곡은 「현악사중주 8번」이었다. '파시즘과 전쟁 희생자를 추모하며'라는 부제가 붙어 있는 이 암울한 곡을 작곡하던 당시 쇼스타코비치는 자살을 생각하고 있었다고 한다. 연주자의 감정을 공유하려다가 실수로 작곡가의 그것을 좇아가버린 것일까. 쇼스타코비치의 음악은 그간 몸을 낮춰 잠복해 있던 나의 우울증에 불을 지피는 일종의 도화선이 되어버렸다.

쇼스타코비치의 음악에 완전히 빠져 지낸 몇 계절 동안 숨을 쉬기 힘들다는 말을 가끔씩 했었다. 탕탕탕. 누가 저 총소리 좀 멈춰줘. 눈

을 감으면 「현악사중주 8번」 4악장의 총소리가 귀에서 멈추질 않는다. 쇼스타코비치의 음악은 아무 잘못이 없다. 길을 잃은 것은 나의 잘못이다.

———

어디에서도 볼 수 없는 연주자

안 좋은 일들은 계속 일어났다. 최근 우리 회사 아티스트들의 가까운 벗이기도 했던 한 유명 바이올리니스트가 너무나 젊은 나이에 하늘나라로 떠났다. 아무도 예측할 수 없었던 안타까운 이별이었기에 나뿐만 아니라 음악계의 모든 이들에게 큰 충격과 슬픔을 안겨주었다.

그제야 부끄럽게도 내가 그동안 그의 음악에 시간을 내어 집중했던 기억이 많지 않았다는 것이 떠올랐다. 뛰어난 재능의 훌륭한 연주자라는 것은 익히 알고 있었다. 그러나 평소에 워낙 공연이 잦은 친구라서 이번이 안 되면 다음 기회에 보지 뭐, 이렇게 항상 그를 마음의 우선순위에서 미루던 어리석음.

어디서든 볼 수 있는 연주자라고 생각했는데 이제는 어디에서도 볼 수 없는 연주자가 되어버린 그 젊은 바이올리니스트에게 미안함과 슬픔, 생전에 그를 더 아끼지 못한 안타까움이 쇼스타코비치 음악과 엉켜서 나는 종종 버러지가 된 기분이 들었다.

그의 상실로 이렇게 타격을 입으리라 미처 예상치 못했었기에 나는 무방비한 상태로 우울함에 일그러지고 있었다. 이대로 엉망진창

이 되어 어느 하수처리장에서 다른 생명체가 되어 발견된다고 해도 하나 놀랍지 않을 것 같은 지난 가을이었다.

우울의 확장

최근에는 세계적인 이슈들마저 이 대대적인 저기압 시류에 편승해버린 듯하다. 지난 영국의 브렉시트부터 요사이 한국에서 일어난 믿을 수 없는 정치 사건, 그리고 예상을 깬 미국 대선 결과로 이제는 온 지구가 우울증에 빠진 것처럼 느껴질 정도다. 오, 놀라워라! 우울의 확장이 이토록 범세계적이라니 실소가 나온다.

개인의 우울이 사소해 보일 만큼 하루가 멀다 하고 더 자극적이고 예측 불가한 기막힌 사건들이 연이어 터지고 있다. 바야흐로 매일 뉴스를 보는 일에도 용기가 필요한 시대가 되었다. 나 자신의 우울과 시대의 암울함이 마구 엉켜 도무지 정신을 차리기 힘든 연말이다. 디스토피아가 이렇게 우리 가까이 있는 줄은 미처 몰랐다. 그리하여 비겁하게도 제발 이 한 해가 어서 지나가길 이토록 간절히 빌어본 적이 없다. 힘없는 자는 시간으로부터 도망이라도 가야 한다. 남은 것들을 지켜내기 위해서.

How do you do?

그러던 차에 2017년 1월 초에 열릴 우리 회사의 신년 음악회로 연주자 B의 공연 프로그램이 당도했다. 힘들었던 한 해에 작별을 고하고 활기찬 출발을 명하는 우리의 의식이 공식적으로 시작된 셈이다.

B가 전곡 하이든으로 고심해서 짠 프로그램들을 보고 있노라니 간만에 숨통이 조금 트이는 것 같다. 이래서 사람들이 해마다 신년 음악회에서 지겨울 법도 하건만 요한 슈트라우스의 「아름답고 푸른 도나우」라든지 「라데츠키 행진곡」을 찾는 것일까. 장조 선율의 밝고 예쁜 곡들만 연이어 들어본 지가 꽤 오래된 것 같다. 세상이 결코 이 하이든 음악처럼 아름답기만 한 건 아니지만, 맑게 갠 하늘 같은 곡들을 연초에 듣는다는 것이 어떠한 안도감을 주었다.

나는 CD장 구석에 있던 하이든의 현악사중주 앨범을 꺼내서 오디오 플레이어에 올려놓았다. 그러고 보니 우리 집 거실에 하이든 음악이 울려 퍼진 것이 얼마만인가.

클래식 음악은 우리의 영혼을 고양시키며 우리의 인간다움을 확인하게 해준다. 사유의 힘이 있는 지적인 음악이며 타 장르의 기초와 근간이 되어준다. 유구한 클래식 음악의 인문학적 가치에 대해서라면 한 시간쯤은 쉬지 않고 줄줄이 나열할 수 있지만, 이번 공연만큼은 음악의 효용 가치를 그 어떤 거룩함도 아닌 그저 낮은 위로 정도로 소박하게 한정 짓고 싶다. 우울한 나와 상처 받은 모든 이들을 위해.

B가 보내온 신년음악회 오프닝 곡은 하이든 「현악사중주 작품번

호 33의 5번」. 'How do you do?'라는 귀여운 부제가 달려 있다. 또 군이 그렇게까지 과장되게 받아들일 필요는 없다 해도, 몹시 평안하지 않은 이 시대를 사는 우리 모두에게 연주자들이 보내는 밝은 인사 같아서 입안에서 한 번 더 발음해본다. 하우 두유 두? 안녕하세요? 올해도 모쪼록 잘 부탁 드릴게요. 어느새 다가오는 새해에 내가 먼저 달려가 인사하고 있다. 여전히 시답잖은 희망들을 꿈꾸며.

—

안녕,
무대 뒤의 유령

—

처음 뵙겠습니다, 유령님

공연 기획사에 갓 입사해서 처음으로 극장 안내를 받을 때였다. 이른 시간의 어둡고 텅 빈 호암아트홀을 선배의 안내에 따라 관계자 신분으로 둘러볼 수 있었다. 공연이 없는 날의 객석과 백스테이지에는 흡사 폐교를 거니는 듯한 옅은 쓸쓸함이 공기 속에 배어 있었다.

무대 감독님께 따로 조명을 요청하지 않아서 어두운 극장 안을 작은 손전등 하나에 의지해 더듬더듬 이동하는 두 사람. 농밀한 제트블랙 컬러의 페인트를 사방에 마구 부어놓은 듯 칠흑 같은 어둠 속에서 넘어지지 않으려 조심스레 발끝으로 바닥을 가늠해보는데 뒤에서 선배가 속삭였다.

"조심하세요, 여기 유령 나오니까."

어리바리한 신입을 놀려줄 심산으로 가볍게 건넨 이야기였겠지만 언제나 선배들이 상상하는 것과 많이 달랐던 나는 그 말에 갑자기 마음이 설레어버렸다. 오, 요즘 같은 시대에 유령이라니, 이거 꽤 로맨틱하지 않습니까?

다목적 홀의 낭만

브로드웨이가 우리에게 근 30년간 세뇌시킨 매력적인 뮤지컬 〈오페라의 유령〉 덕분인지 내게 극장은 아직도 그런 낭만이 있는 공간이다. 이제는 공연장 소속도 아니고 민간 공연 기획사를 운영하고 있기에 이전처럼 극장과 강한 일체감을 느끼지는 않더라도, 그곳은 여전히 우리가 많은 시간을 함께하는 근사한 일터다. 공연을 위해서 전국의 많은 극장들을 떠돌아야 하는 시간들로 가끔은 집시가 된 것 같은 기분이 들 때도 있지만 어느 공연장에 가든 백스테이지의 분위기는 얼추 비슷해서 그곳에 나오는 친숙한 유령들과 벗하며 그럭저럭 즐겁게 일하고 있다.

극장의 유령이라면 아무래도 밝은 무대 위나 객석이 아닌 후미지고 어두운 백스테이지에 나타나야 어울릴 것 같다. 우리가 상상하는 그런 유령이 나옴직한 무대 뒤의 어두운 풍경은 클래식 전용 홀이 아닌 주로 여러 장르의 공연을 동시에 올리는 다목적 홀에서 만날 수 있다.

우리나라 대부분의 지역 문예회관들이 이런 다목적 홀의 형태를 하고 있는데, 그곳은 연극, 무용, 대중공연 할 것 없이 전 장르를 한 극장에서 올릴 수 있게 지어진 공간이다. 이런 다목적 홀에서 클래식 공연을 할 때는 어디서 함께 공동구매라도 한 듯 신기할 정도로 똑같은 모양과 색깔의 반사판을 무대 안쪽 면들에 대고 올린다. 어쿠스틱의 생명인 잔향(반사되어 잔류하는 소리)을 조금 더 확보하기 위한 유일한 방법이다. 아쉽게도 이런 이동식 반사판의 부족한 잔향과 전달력 떨어지는 어쿠스틱 음향 시스템 때문에 다목적 홀은 클래식 음악을 연주하기 위한 최선의 공연장이라고 말하기는 어렵다.

—

클래식 전용 홀의 확장

그에 반해 밝고 세련되었으나 다목적 홀보다는 다소 협소한 클래식 전용 홀의 무대 뒤 공간은 도무지 유령 따위가 서식할 여지가 없는 모던함을 자랑한다. 우리나라에서는 예술의전당 콘서트홀이나 롯데 콘서트홀 등이 대표적인 클래식 전용 홀이라 할 수 있겠고, 대구 콘서트하우스와 통영 국제음악당도 클래식 전용 홀로 지어졌다.

처음부터 뛰어난 어쿠스틱 음향을 위해서 모든 구조와 마감재가 정교하게 설계되었으며 타 장르 공연을 위해 무대를 해체할 수 없는 견고한 형태로 만들어졌다. 클래식 공연을 기획하는 우리로서는 최근 한국에서도 훌륭한 음향을 자랑하는 이런 클래식 전용 홀이 조

금씩 늘어나고 있는 것이 더 없이 반갑다. 그러나 때때로 각종 조명 장치나 미처 치우지 못한 단들이 켜켜이 쌓여 있는 낡은 다목적 홀의 백스테이지 풍경에 내 마음을 기대고 싶어지는 것을 어찌 설명해야 할지 모르겠다.

다목적 홀은 무대 뒤쪽 반사판을 떼어내면 무대를 확장할 수 있게 설계되었기 때문에 장치나 세트 전환을 위해 무대 뒤편 공간이 상당히 널찍하다. 여기에 엄청나게 높은 천장, 어두운 바닥과 벽이 어우러져 우주 천체처럼 느껴지는 풍부한 공간감이 정말 매력적이다. 클래식 전용 홀의 필요성을 주장하면서도 이런 오래된 다목적 홀의 백스테이지가 주는 청승맞은 낭만이 간혹 그리워지는 것을 보면 사람이 꼭 논리와 편의성에 의해서만 기능하는 존재는 아닌 것 같다.

—

하수인생

백스테이지에서도 무대 뒤 대기 공간은 크게 상수와 하수로 나뉜다. 객석에서 무대를 바라봤을 때 오른쪽이 '상수'고 왼쪽이 '하수'다. 왠지 상수가 이름도 그럴 듯하게 들리고, 어감상 주 공간이지 않을까 여겨지지만 그것은 작은 함정. 대부분의 극장들은 하수 중심으로 설계되어 있으며 무대 감독도 이곳에 상주한다.

하수는 실질적으로 무대의 컨트롤 타워라고도 할 수 있고, 우리에게도 가장 많은 시간을 보내는 제2의 사무실이 된다. 메인 출연자의

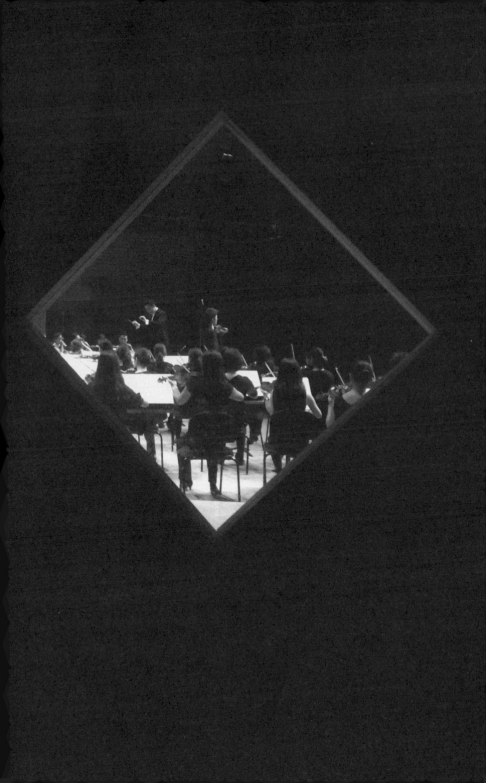

무대 등·퇴장도 역시 무대의 왼편인 하수를 통해서 이루어진다. 단, 많은 인원의 오케스트라 단원들이 무대에 오르는 경우에는 상·하수를 동시에 이용해 신속한 등·퇴장을 가능케 한다.

연주자들이 무대 위에서 공연을 할 때 공연 기획자는 어디서 무엇을 하고 있나, 라는 호기심 어린 질문을 종종 받는다. 티켓 카운터와 로비에서 진행 상황을 파악하기도 하고 객석에 들어가 관객 반응을 모니터링하기도 하고, 무대 뒤에서 연주자 케어도 해야 하니 정신 없이 온 극장을 종횡무진한다는 표현이 맞을 것이다. 그러나 이중에서도 우리에게 가장 익숙하고 어울리는 자리는 역시 하수가 아닐까.

공연이 시작되면 무대 뒤 하수는 특별한 어둠이 내려앉는 공간이 된다. 모든 조명을 무대 위로 맞춰놓았기에 다목적 홀의 하수는 오히려 더 어둡고 고요한 환경이 조성된다. 나는 무대 뒤 그 어둠이 주는 특유의 느낌이 퍽 마음에 들었던 것 같다. 눈부신 조명보다도 무대 뒤의 그 처량하고 나지막한 어둠이 더 좋았다니 타고난 스태프 팔자라면 팔자겠다. 어쩔 수 없는 '하수인생'이라고 되지도 않는 말장난을 해가며.

———

당신이 연주를 할 때 우리들은

공연 내내 하수에서 서서 1센티미터 남짓 하는 작은 반사판 틈새로 무대 위의 우리 연주자를 지켜보는 내가 안쓰러웠나 보다. 무대감독

이 연신 손으로 무대감독용 모니터 스크린 앞에 놓인 의자를 가리키며 여기 앉으라는 사인을 보낸다. 그러나 모니터 영상을 통해서 바라보는 연주로는 연주자와 교감이 안 되는 느낌이랄까. 지금 연주를 하고 있는 우리 연주자의 뒷모습을 그 좁은 틈새로 악착같이 지켜보는 이유는 자신의 전 생애로 음악에 집중하고 있는 그 무대를 공유하고픈 억지스러운 욕망 같은 것이다.

한 손에 연주자가 마실 물병을 들고 내 아티스트가 작은 실수라도 할까 마음 졸이며 견뎌내는 무대 뒤의 그 시간은 때로 피가 마르는 듯하다. 연주자가 리허설 때 조금 자신 없어 하던 부분이라도 나올 때면 그 뒷모습을 향해 속으로 무수히 쏟아내던 기도들. 어쩌면 너의 첫 숨을 함께 쉬고, 무대 뒤에서 너와 함께 연주를 하는 시간이기도 하다.

가끔씩 공상은 혼자 저 멀리 달려가기도 한다. 행여 연주자의 악기 줄이 끊어지기라도 하면 육상선수보다도 더 빠르게 달려가 줄을 건네주어야지. 그럴 리 없겠지만 만에 하나 연주자가 악보 외운 것을 잊어서 갑자기 연주를 멈춘 채 어찌할 바를 모르고 무대 위에 멍하니 서 있게 된다면 저 무대를 저벅저벅 걸어 나가서 그의 손목을 잡고 나와버려야지. 뒷일은 어찌되든 간에 내가 구해주러 가야지. 때론 이런 말도 안 되는 시나리오를 머릿속으로 모의하기도 하면서.

무엇보다 공연이 올려질 때 무대 곁을 그렇게 고집스레 지키고 싶어 하는 이유는 연주 전 긴장한 아티스트 곁에서 조용한 응원을 보내고, 혼신을 쏟은 연주를 마치고 나온 그를 제일 먼저 안아줄 수 있

는 기쁨을 놓칠 수 없기 때문이리라. 내 연주자가 모든 것을 쏟아부은 그 절정의 순간을 가장 먼저 축하하며 함께 기뻐할 수 있는 것은 공연 기획자에게 무엇과도 바꿀 수 없는 영광이다.

—

유령의 정체

공연이 시작된 하수 공간에는 보통 무대감독과 스태프, 혹은 다른 출연자들이 함께 있기 마련이다. 오케스트라 공연에 비해 비교적 무대 사고가 적은 실내악 공연이나 독주 공연 때는 연주가 시작된 후 무대 뒤 사람들이 하나둘 조용히 자리를 뜨기도 한다. 보통 연주 시간이 30~40분 정도로 한 곡의 길이가 길 때는 20~30분 정도 어디서 다른 일을 보고 와도 문제가 없겠다는 계산에서다. 물론 늘 그런 것은 아니지만, 무대 상황 정도야 모니터로 극장 내부 어디에서든 체크할 수 있으니 이런 일이 특별한 것은 아니다. 그러다 보면 어느 순간, 공연 도중 어두컴컴한 무대 하수에 나 혼자만 남기도 한다. 무섭지 않느냐고? 엄밀히 말하면 이때 나는 혼자가 아니다. 얇은 반사판 너머로 흘러나오는 우리 연주자들의 음악이 흡사 나만을 위해 존재하는 듯한 착각으로 함께한다.

부끄러워 그 누구에게도 말한 적 없지만 그럴 때 나는 우리 연주자들의 연주에 맞춰 어둠 속에서 맨발로 빙글빙글 돌며 춤을 춘다. 이 몽환적이고 아름다운 순간은 우리 곁에 오래 머무르지 않기에 사

뿐사뿐 조심스러운 발걸음으로. 이것이 내가 완벽하게 전세 낸 천국을 즐기는 비밀스러운 방법이다.

어느 날, 당신이 혹시 다목적 홀 무대 뒤 하수에서 어둠을 틈타 춤을 추고 있는 유령을 발견하더라도 너무 놀라지 않았으면 좋겠다. 어쩌면 그 유령은 지금 무대 위의 연주자와 그 음악을 온몸으로 누리고 있는 공연 기획자일 수도 있으니.

우리 동네 사람들
이야기

강의 선택의 기준

그러니까 보통 이맘때부터 강의 의뢰가 들어오면 고민이 시작된다. 강의 대상이나 목적은 실로 다양하다. 요청 들어온 강의들 중에 지금도 이해 안 되는 과목을 꼽자면 '글쓰기 수업'도 있었다(이 강의는 외려 내가 들어야 되지 않나?). 주로 예술단체나 관련 조직의 서비스 마인드 교육 의뢰가 많이 들어오는 편인데, 아마 서비스업과 공연 일을 동시에 경험한 다소 특이한 나의 경력 때문이리라. 대학에서는 예술경영을 전공하는 학생들에게 현장의 목소리를 들려줄 수 있는 신선한 특강을 요청 받기도 하고, 요즘은 공연계로 진로를 희망하는 음악 전공자나 일반 전공자 들의 취업 관련 특강 섭외도 적지 않다.

바닥이 드러날 때까지 자신을 소진하면서 강의하는 것에 이력이

나서 2,000시간 강의 기록의 서비스 강사 커리어도 미련 없이 손을 털고 나온 야박함으로 기억되는 내가 또 강의라니. 이 상응이 그다지 매끄러워 보이지는 않는다. 게다가 회사 일도 제대로 돌보지 못하는 지금 같은 상황에서 강의를 위해 별도의 시간을 할애한다는 것은 현실적으로 몹시 힘든 일이기도 하고.

하여 선택과 집중의 차원에서 대부분의 강의 의뢰들은 적당히 사양하고 있지만 내 마음을 약하게 하는 것이 딱 하나 있다. 공연계를 꿈꾸는 젊은 청년들의 부름이 그것이다.

아직 사회의 출발선에 서지 않은, 굳은살이 덜 박인 발걸음들이 기다리는 자리라면 다시 한 번 고민을 하게 된다. 이 사회에서 아직까지 자신의 지분을 가져본 적 없는 청년들에게 나 같은 시시한 어른이 도움을 줄 수 있다면, 조금 무리를 해서라도 그들을 만날 틈을 찾게 된다.

애초에 내가 그리 대단한 강사는 아니기에 거절한다 한들 특별히 그들이 나를 비난하거나 심하게 안타까워할 것 같지는 않다. 하지만 청년들이 꿈을 꿀 기회조차 박탈당하고 있는 이 문제 많은 사회 시스템 속에서 세상을 이 모양, 이 따위로 만든—나를 그 일부라고 인정하고 싶지는 않지만—기성세대로서의 미안함이 꼭 이럴 때 고개를 쳐들더라. 그렇게 오늘도 나는 주섬주섬 강의 하나를 또 수락해 버렸다.

—

환상 속의 그대

"왜 공연기획 일을 하고 싶나요?"

　강의를 시작하면서 앞에 앉은 수강생들에게 내가 가장 먼저 묻는 질문이다. 청년들의 답은 언제나 조금씩 겉돈다. 그냥 공연 보는 것이 좋아서, 멋져 보여서, 그도 아니면 음악을 전공한 친구들이 연주자의 길을 걸을 수 없을 때의 보험 정도로 이 일을 생각한다는 답변을 들을 때 간혹 내 미간에는 미세한 주름이 잡혔을지도 모른다. 아직 환상을 걷어내지 못한 채, 모호한 동경으로 공연계 진입을 희망하는 그들 앞에 제시하는 나의 솔루션은 그리하여 대부분 잔혹하다.

　이 일은 여러분이 주인공이 아니라 아티스트를 위해서 희생하는 직업인데다가 업무 조건도 3D 직종에 가까우니 웬만하면 다른 직업을 알아보라는 독설. 게다가 강의 도입부에 나는 그들에게 이 클래식 산업이 엄연한 사양 산업이라는 것을 먼저 인지시켜야 한다. 그건 업계에 들어와 훗날 나를 원망할 수도 있는 그들을 위해서다. 위험 사항이나 원금보장 유무를 고지하지 않은 투자 상품 가입이 무효이듯 현실을 있는 그대로 전달하는 것도 선배된 도리라 믿는 터다. 아마도 공연 기획사 입사 비법이라든지 관련 스펙 쌓는 방법들을 알려주기를 기대했을 그들은 환상을 깨고 다른 길을 찾아보라는 나의 매정한 제안 앞에 종종 풀이 죽은 표정을 지으며 돌아가기도 한다.

빙하 위의 북극곰

꽤 오래전 한 음악 전문 월간지의 몇십 주년 창간기념호로 서면 인터뷰를 한 적이 있다. 공연장에서 한 사람, 문화재단에서 한 사람, 그리고 공연 기획사에서 한 사람, 이렇게 공연계를 구성하는 각 분야 사람들에게 우리 공연계의 현황과 앞으로의 비전을 듣고 싶어 기획된 인터뷰였던 것 같다.

일단 나는 우리나라 공연 기획자들을 대표할 수 있는 사람과는 전혀 거리가 멀지만(오히려 변종에 가깝지 않은가?) 굳이 그 월간지가 나를 선택했던 이유를 추측해보면 당시의 내가 젊은 공연인에 속했기 때문이 아닐까 생각된다. 창간 몇십 주년 기념호답게 청년 공연 기획자의 희망찬 비전과 파릇한 아이디어 같은 것을 듣고 싶었던 것 같은데…… 그런 의도라면 사람 제대로 잘못 보았다.

인터뷰어의 질문들은 여러 개였으나 대충 다음과 같았다. 지난 우리나라 공연계 경향을 돌아보고 앞으로의 비전과 계획 그리고 예측을 적어달라는 것. 그리하여 성실하게 써내려간 나의 답변지는 일관된 비관의 기조를 잃지 않는 테러 수준의 것이었다.

지금 우리나라에서 클래식 공연기획을 하고 있는 저의 심정은 녹아가는 빙하 조각 위에서 버티고 있는 북극곰 같습니다. 클래식 음악은 세계적으로 붕괴되고 있는 확연한 사양 산업 중 하나입니다. 더 자극적이고 직설적인 것만을 추구하는 자본주의 현대사회의 문화

소비 경향은 절대 바뀌지 않을 것이기에 이 흐름을 조금 완화하는 것은 몰라도 근본적으로 막는 것은 불가능하다고 여겨집니다. 클래식 음반사들이 줄줄이 사업을 정리하는 것을 보면 알 수 있듯, 관객을 잃어가고 있는 우리 클래식 공연계도 결국 그 수순을 밟게 될 것입니다. 제가 지금 여기서 일하는 것은 이 일이 희망적이어서가 아니라 다만 가치가 있다고 믿기 때문입니다.

대충 이런 답변을 했던 것 같다. 당시에는 나름 근거로 사례들과 자료들도 함께 제시했던 것 같은데 지금 기억나는 답변의 골자는 저러했다.

그런데 답변지를 보내놓고 날이 지나 잡지가 인쇄되어 펼쳐보니 지면 위의 내 인터뷰는 온데간데없었다. 동일한 질문에 대한 다른 두 분의 인터뷰는 박스 처리까지 되어 전문 게재되었는데 나의 답변만 실종되었고, 개중에 그나마 가장 덜 비관적인 멘트만 본문에 짧게 인용구 정도로 처리되었다. 현실적으로 그다지 기대하지 않았으므로 실망이 크지는 않았지만 '아, 이래서 우리나라는 안 돼' 하는 겉멋 들은 자조가 입에서 새어 나왔다.

이제 와 돌아보면 당시 편집기자가 내 인터뷰를 받아보고 얼마나 당황했을까를 생각하니 미안할 뿐이다. 생일 축하를 해도 부족할 창간 기념호에 혼자 눈치 없이 상갓집 분위기를 조성했으니. 융통성은 지금도 그다지 넉넉한 편은 아니지만 그때는 더 없었나 보다.

이야기가 조금 딴 데로 흘렀다. 아무튼 저 인터뷰 내용들을 나는 일명 취업특강 시간에 앞에 앉은 학생들에게 먼저 언급한다. 으름장 놓는 것처럼 보일 수도 있었겠다. 여기까지 이야기하면 몇몇은 실망한 듯하고 또 몇몇은 아예 벌써부터 쉬는 시간만 기다리는 눈치다.

그러나 그 속에서도 간혹 흔들림 없이 반짝이는 눈망울로 남다른 열정을 보여주는 이들이 있다. '저 사람, 곧 이 업계에서 만나겠구나'라는 예상이 들면 머지않아 어느 공연장 무대 뒤에서 스태프 비표를 목에 걸고 만나게 되는 기분 좋은 인연이 만들어진다.

'오, 우리 동네에 오신 것을 환영해요.'

—

우리 동네 이야기

내가 일하고 있는, 일명 공연계라고 하는 곳의 종사자들의 특징은 다른 순수예술업계와 비슷하게 여성이 많고, 고학력자들이 상당함에도 불구하고 높은 이직과 사직률로 평균 업무 연령은 그다지 높지 않은 편이다. 어디와 비교해도 지지 않을 최저수준의 임금과 그에 반비례하는 엄청난 노동시간, 그리고 결코 녹록치 않은 아티스트들 상대의 감정노동은 진정 많은 각오를 요구한다. 쉽게 말해 공연에 대한 동경으로 많이들 지원했다가 다른 업계로 넘어가는 일이 잦을 수밖에 없는 구조다. 그러나 남아 있는 이들은 그만큼의 자부심과 사명감이 강한 것이 특징이랄까. "우리가 돈이 없지 가오가 없냐"라는 영화 속

명대사는 딱 공연계 사람들 이야기 같기도 하다.

일반적으로 청년들이 꿈꾸는 클래식 공연 기획자라는 타이틀은 주로 문화재단, 공연장, 교향악단이나 오페라단 등의 예술단, 그리고 우리와 같은 민간 공연 기획사에 입사하면서 주어진다. 그러므로 공연 기획자를 꿈꾼다면 1차로 위의 관문을 통과해야 한다. 아니면 모든 용기를 한 번에 투자해 처음부터 자신의 회사를 창업하는 방법도 있다. (그 후에 예상되는 인류의 숭고한 삽질에 관해서는 당신이 자초한 일이니 상관하지 않겠다.)

같은 문화재단이라 해도 시나 도에 소속된 공기업이냐 사기업이냐에 따라서 업무는 상당한 차이를 보인다. 예를 들어 공기업, 일명 관습에서 일하게 되면 그나마 다른 조직보다 고용과 임금의 안정성은 상대적으로 높겠지만, 때로는 공연기획 실무보다 행정서류를 만들고, 형식적인 감사 준비에 더 많은 시간과 에너지를 소모할 수도 있다. 그런 점은 입사 전에는 눈에 잘 보이지 않는, 어쩌면 보고 싶지 않은 부분일 수도 있다.

모든 회사 규모와 상황, 주력하는 업무가 조금씩 다르기에 나와 데칼코마니처럼 업무가 딱 겹치는 사람을 만나기는 쉽지 않으나, 그 다름으로 인해서 우리는 서로의 스승이 되기도 하고 위로를 하는 사이로 발전하기도 한다. 되짚어보면 이 쉽지 않은 업계에 있으면서 참 멋진 동료들과 이웃들을 많이 만났다. 이 일이 당신에게 면류관을 씌워줄 것도 아닌데 가치를 위해서 일하는 사람들. 앞서 말한 그 모든 어려움에도 불구하고 이 업계에서 일하는 것이 자랑스럽게 느껴지는

것은 바로 우리 이웃들의 덕이 컸다.

—

나의 자랑, 우리 동네 사람들

내가 이 일을 하면서 자주 만나게 되는 사람들은 민간 공연 기획사, 매니지먼트 회사 사람들보다 교향악단과 공연장 사람들의 빈도가 높다. 아무래도 경쟁 관계에 있는 공연 기획사끼리 같이 일할 기회는 생각 외로 많지 않은 편이다. 그보다 우리가 자주 공연을 올리게 되는 공연장 스태프들과 친해지거나, 회사 소속 아티스트가 솔리스트로 교향악단과 협연하는 일이 잦다 보니 자연스레 전국 교향악단의 기획팀과 교류할 기회가 늘기 마련이다. 그들 중에도 눈에 띄는 이들이 있다.

예술단의 공연을 기획하고 책임지는 사람을 보통 '단무장'이라는 직함으로 부르곤 한다. 조직마다 사무국장, 팀장으로 부르는 곳도 있지만, 통칭 이 단무장들 중에서 유독 자신이 속한 교향악단의 음악 감독이자 상임지휘자인 마에스트로를 끔찍이 아끼는 이들이 몇 분 있다. 이런 분들이 계신 곳과 함께 작업을 하면 절로 신이 날 수밖에 없다. 공통적으로 그런 분들이 있는 교향악단에는 유난히 생기가 돌기 때문이다.

"난 누가 뭐래도 우리 마에스트로(지휘자) 음악이 세계 최고인 것 같아."

무려 내 앞에서 이런 말을 눈 하나 깜짝하지 않고 말할 수 있는 사람들. 그럴 때면 나는 '그분이 세계 최고라면 여기 계시면 안 되죠'라고 농을 치고 싶다가도 그들의 자부심 어린 표정이 진심이라는 것을 알기에 나의 불손함을 존경으로 재빨리 전환한다. 자신의 마에스트로를 세계 최고로 여기는 마음이 그를, 그리고 그 교향악단을 진짜 최고로 만들 것이라 믿기 때문이다.

아티스트란 자신을 절대적으로 지지하고 믿어주는 사람들과 애정 안에서 그 가능성을 무한 팽창하는 특별한 존재다. 그 확고한 믿음과 따뜻한 응원 속에서 아티스트는 무엇이든 할 수 있으리라. 우리들의 일이 뒤에서 빛도 상도 없이 이뤄지는 먼지 같은 일들의 나열이라 할지라도 한 조직 전체에 생기를 불어넣고 아티스트들의 수족이 되어 그들이 원하는 바를 실제로 구현해주는 역동적인 모습은 결코 의미 없는 작업이 아니리라.

동료들의 이런 열정 어린 모습들은 때론 나태해진 나에게도 큰 자극이 된다. 한번은 우리 열혈 모 단무장 님(참고로 이분 여성이다), 누가 자신의 마에스트로를 모함하는 것을 듣고 그 사람을 때려눕히겠다며 진짜 팔 걷고 뛰어나가는 것을 주위 직원들이 간신히 온몸으로 뜯어 말렸다는 에피소드를 들은 적이 있었다. 그 모습을 상상하며 배를 잡고 웃다가도 이쯤 되면 그 마에스트로가 부럽기까지 하다. 그런 절대적인 지지와 보호를 받는 기분은 어떤 것일까. 그리고 이런 기획자가 있는 조직에서는 또 얼마나 근사한 공연이 나올까.

우리 동네로 오세요

공연계라고 늘 좋은 사람만 있었던 것은 아니다. 생각해보면 예술계처럼 사기꾼이 득세하기 쉬운 곳도 없다. 아무리 입으로는 수준 높은 예술을 논한다 한들 협잡꾼도 있고, 공금 횡령을 하는 사람, 심지어 성범죄자도 있었다.

범법 수준까지는 아니어도 치사하고 저급한 수를 쓰는 사람들은 어디에나 흔하다. 나의 지난 업무적 과오들만 나열해본다면 어쩌면 나도 이쯤에서 반성하고 있어야 할지도 모른다. 그래도 돌아보면 더 많은 존경스러운 동료가 지금 이 순간에도 부지런히 아티스트들을 위해서 마음을 다해 일하고 있음을 안다.

개인의 이익이나 명예보다 음악과 공연예술에 대한 애정으로 현실적인 어려움들을 버텨내는 순수한 이들이 있기에 우리 동네가 부끄러웠던 적은 별로 없다. 누구에게나 추천할 만한 꽃길은 아니지만(그래서 만만히 보고 들어오지 말라 겁도 주곤 하지만), 앞으로도 우리 동네에 좋은 이웃들이 많이 들어오길 바란다. 그러니 이 글을 읽는 당신, 한번 공연 기획자로서의 삶에 도전해볼 텐가? 아니다, 그동안 이렇게 건방지게 말하니 올 사람도 안 왔던 게다. 조금 더 겸손하게 고쳐 써야겠다.

부디 제 멋진 이웃이 되어주세요. 저 지금 당신 꼬시고 있는 거예요.

공연 기획자의
자격

공연 기획자라는 타이틀

이 일을 시작하고 한동안은 누군가가 나를 공연 기획자라고 소개하는 것이 그렇게 민망하고 부끄러울 수가 없었다. 왠지 은근슬쩍 사칭을 하는 듯한 기분이었달까. 예를 들어 누군가 나를 두고 (절대 그럴리 없는) 해당 분야의 존경 받는 석학쯤 된다고 오해하고 있는 기분 같은 것. 그것은 정직하지 못한 기쁨 같았고 실제보다 더 괜찮은 평가를 받는 듯한 불안감을 갖게 하는 동시에 자격 없음에 대한 양심의 가책을 불러 일으켰다.

솔직히 말하면 이 민망함들은 10여 년이 지난 지금까지도 내 안에 끈적끈적한 점액처럼 들러 붙어 있다. 왠지 나같이 헐렁한 사람까지 공연 기획자의 범주에 들어간다면 진정한 공연 기획자분들에게 몹시 누가 되지 않을까 하는. 훌륭한 선배님들이 보시면 이런 내가 얼

마나 우스울까. 나는 이 공연 기획자라는 타이틀이 고가의 옷을 협찬 받아 입은 듯 아직도 어색하고 낯간지럽다.

　몇 년 전 한국예술경영협회에서 젊은공연기획자상을 수상하게 되었을 때였다. 시상식장 지하주차장 한구석에서 나는 못 들어가겠다고 차 안에서 버티면서 온갖 유난을 떨고 있었다. 아무리 생각해도 그 상은 나의 것이 아닌 것 같아 수상 거부도 진지하게 고려했지만 소심한 민간인 주제에 그 뒷감당을 할 자신은 없었다. 결국 그날 나는 우리 아티스트들과 직원들의 인내심 덕에 시상식장으로 간신히 끌려가 내 이름을 호명하는 무대 위까지 올라갈 수 있었다. 그런데 상패를 쥐고 수상소감을 발표하다 그만 스트레스로 시야가 아득해졌다. 마이크 앞에 서자마자 속이 메스꺼워져서 마음 같아서는 손에 받아 든 꽃다발도 다 집어던지고 집으로 도망치고 싶었다. 내가 도대체 왜 여기서 이런 상을 받고 있지? 스스로가 그 상을 받을 자격이 없다고 생각한 건, 그래서 그 자리가 너무나 불편하게 느껴졌던 건 겸손도 뭣도 아닌, 있는 그대로의 부끄러움에서였다. 매사 일관되게 엉망진창인 내가 정말 공연 기획자라고 불릴 자격이 있을까. 나에게 그 이름은 아직도 너무나 거대하고 무서운 타이틀이다.

공연 기획자의 자격

대학에서 취업 관련 특강을 준비하다가 현재 공연 기획자들인 우리 회사 직원들에게 이 직업에 어떤 자격과 자질이 요구된다고 생각하는지 물어본 적이 있다. 공연 기획자는 공인자격증을 요하는 직업도 아니고 대학에 별도의 전공과목이 있는 것도 아니니까 공식적으로 어떠한 자격이나 조건이 필요하다고 규정짓기는 어렵다. 그런 만큼 현재 공연기획을 하고 있는 이들의 생각을 들어보고 어떤 후배와 함께 일하기를 원하는지에 대한 답변을 들어보는 것은 학생들에게 꽤 유의미한 조언이 되리라 생각했다.

그들이 가장 먼저 꼽은 제1조건은 예상대로 공연예술을 좋아하고 클래식 음악에 대한 기본 소양이 있어야 한다는 점이었다. 우리 업무가 홍보 파트의 비중이 큰 만큼 어느 정도 글을 쓸 수 있는 능력도 중요한 조건으로 꼽았다. 엑셀이나 PPT 등의 OA는 기본이고, 포토숍을 잘 다룰 줄 알면 더 유리할 것 같다고도 하고. 여기에 영상 작업까지 할 수 있다면 아마도 취업 시 막강한 비밀병기가 되리라는 것은 일종의 팁이었다.

그리고 우리 일이 외국 연주자나 해외 단체와 교류가 많은 편이니 외국어를 잘 구사하면 확실히 수월한 점이 많다. 영어는 필수에 가까우며 독일과 오스트리아가 주류인 클래식 음악의 특성상 독어를 구사할 줄 아는 이들은 자주 선망의 대상이 된다.

어떤 직원은 공연일은 야근도 잦고 육체적으로도 무척 고단한 편

이니 강인한 체력을 업무의 필수 조건으로 꼽았다. 그리고 정신적으로도 감정 소모가 많고 자주 지칠 수 있는 일인 만큼 밝고 긍정적인 성격이면 함께 일하기 더 좋을 것 같다는 첨언을 했다. 그런 성격의 사람이라면 어느 직종인들 마다할 리 없겠지만.

이 정도면 상당히 많은 조건과 자격이 거론된 듯하다. 나 자신도 (대부분) 갖추지 못한 이런 세부적인 업무 능력까지 나열되었으니 공연 기획자로서 필요한 자격들이 거의 다 거론된 셈인데, 그럼에도 이 리스트들을 듣고 있노라면 중요한 무언가가 빠진 듯한 느낌을 숨길 수가 없다.

—

아티스트 매니저의 자격

공연 기획자와 교집합이 많기는 하지만 아티스트 매니저 업무로 넘어가면 그 자격과 조건이 모호해지고 추상적으로 흐르는 경향이 있다. 아무래도 음악 전공자라면 아티스트를 이해하고 돌보는 데 조금 더 유리하지 않을까 하는 생각이 들다가도 다른 장르를 돌아보면—특히 대중음악계를 생각해보라—아예 학력이나 학벌 무용론이 나올 수도 있는 분야가 아티스트 매니저일지도 모른다.

이 알쏭달쏭함 속에서 문득 매니저의 자격으로 '연주자를 좋아하는 마음' 뭐 이런 예쁜 문장을 떠올렸다면 스스로를 조금 기특하게 생각해도 좋겠다. 그러나 이 역시 중요한 조건이기는 해도 자격의 전

부일 리는 없다. 한 아티스트의 열성 팬이 항상 최고의 매니저가 될 수 있는 것은 아니지 않은가.

공연 기획자와 아티스트 매니저는 겸직을 하고 있는 곳이 많다. 두 업무를 구분해놓은 회사도 있지만 기본적으로 공연 기획자의 업무 안에는 일정 부분 아티스트 케어가 포함되어 있으니 사실상 완벽한 분리는 어렵다. 알파고가 무대에서 연주하지 않는 한 어차피 공연은 아티스트를 통해서만 나올 수 있는 것이므로.

업계에서 '매니저는 매니저로 태어나야만 할 수 있다'라는 이야기가 출처 없는 구비문학처럼 전해진다. 매니저 업무를 수행하기 위해서는 후천적으로 학습되는 업무 지식 혹은 고도의 테크닉보다 어쩌면 타고난 성품이나 인성에 기대하는 측면이 더 크기 때문이리라.

—

공감 능력과 사명감

앞서 우리 직원들이 언급했던 공연 기획자와 아티스트 매니저 업무를 수행하는 데 필요한 많은 자격들과 조건들에 감히 내가 몇 가지를 더 보태 그 빈틈을 채우자면, 제일 먼저 '공감 능력'을 말하고 싶다. 사회생활에 꼭 필요한 이 중요한 능력은 정도 차는 있지만 누구나 선천적으로 갖고 있는데, 특히 아티스트 매니저에게는 평균치를 훨씬 뛰어넘는 공감 능력이 필요하다고 느낄 때가 많다.

섬세하고 예민한 아티스트들의 고통과 불편, 불안과 기쁨 모두에

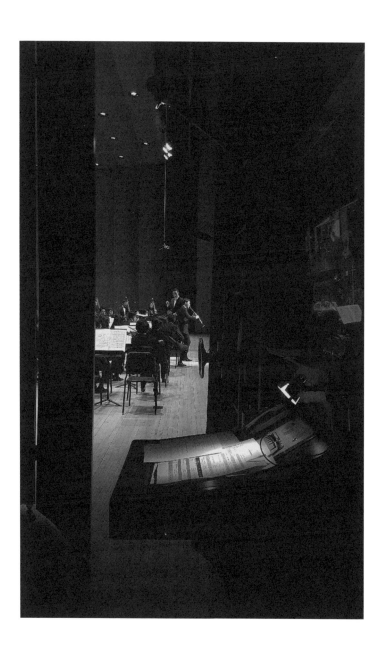

민감하게 교감하고 반응해낼 수 있는 것은 말처럼 쉬운 일은 아니다. 그들의 작은 감정의 파편까지도 놓치지 않고 돌아볼 수 있는 건 일종의 타고난 능력이라고 할 수밖에. 나아가 공연 기획자는 그 공감의 대상이 관객으로까지 확장되어야 한다. 관객의 입장에서 그들이 원하는 것을 파악하고 기획해낼 수 있는 것도 역시 공감 능력의 일환이지 않을까.

마지막으로 여기에 순수예술에 대한 건강한 사명감까지 뒷받침된다면 더 바랄 것 없는 이상적인 조건이겠다. 원론적인 이야기 같지만 예술 경영의 목적은 이익 창출이 아니라 가치 창출에 있다.

가치, 그것은 우리에게 주어지는 유일한 면류관이 될 것이다. 자본주의 세계에서 바라보면 한없이 초라해 보일 수 있는 그 면류관을 포기하지 않을 명분은 음악과 예술에 대한 사명감이다. 이 덕목들의 실상은 많은 부분 개인의 희생을 무심하게 요구한다는 약점이 있지만.

다시 말하지만 위 조건들과 자격들을 내가 모두 갖췄다고 말하는 것이 아니다. 오히려 나의 결격사유를 이 기회에 다시 한 번 새록새록 되새기는 중이다.

—

다시 태어나도 이 일을

한 사람의 직업관은 '훗날 자식에게 이 일을 시킬 것이냐'라는 질문을 통해 알 수 있을 때가 있다. 이 가벼워 보이는 질문에 대한 답변 하

나로도 본인 직업에 대한 만족도와 자세가 무방비로 투시되곤 한다. 나에게도 누군가가 같은 질문을 물었던 적이 있다. 그때 내가 참으로 온화한 표정을 지으며 이런 대답을 했더란다.

"흔히 아이들을 꽃으로도 때리지 말라고 하는데, 저희는 음악 일을 하는 사람이니까 음표로라도 때리지 말라는 표현을 씁니다. 저는 애초에 '사랑의 매'라는 것은 존재하지 않는다고 믿으며 세상 어떤 체벌도 극단적으로 반대하는 입장입니다. 그러나 제 자식이 공연 기획자를 하겠다고 하면 다리를 분질러서라도 못하게 할 겁니다."

질문한 사람이 이때 어떤 표정을 지었는지 상상해보라. 그러나 그는 나의 말을 끝까지 들어야 했다.

"자식에게는 절대 물려주고 싶지 않을 정도로 힘들고 버거운 일이지만 만약 저에게 다음 생이 허락된다면 지금의 우리 아티스트들을 한 살이라도 더 일찍 찾아내서 그들의 음악을 더 오래, 더 많이 좋아하고 싶습니다. 그들을 다시 만날 수만 있다면 이 모든 과분한 괴로움을 다시 한 번 살고 싶습니다."

나는 이다지도 내 일을 환멸하며 경외한다. 자격도 없는 채로.

에필로그

캥거루 두 마리가, 로
시작되는 긴 이야기

—

시드니에서 온 항공우편

캥거루 두 마리가 도착했다. 발신인 주소에 시드니라고 적혀 있던 그 해외 항공우편 상자를 열어보니 어머나, 세상에! 살아 있는 아기 캥거루 두 마리가 용수철처럼 튀어나왔다. 아몬드색 외투에 하얀 양말을 신은 듯한 귀여운 캥거루들. 갑자기 쏟아진 이 낯선 광경이 당황스러우면서도 사랑스러운 새 식구가 주는 기쁨에 나는 무척 흥분했다. 이 아이들 이름은 털 색깔을 따서 가을이랑 단풍이로 해야겠다!

얼마 지나지 않아 나는 캥거루들에게 마음을 쏙 빼앗겨 넋을 잃고 종일 바라봤다. 이렇게 놀아달라고 사정없이 덤벼대는 캥거루들에게 손이 묶여 아무 일도 할 수 없으니 어떡하나. 한 순간도 쉬지 않고 소리 지르며 펄쩍펄쩍 뛰어노는 캥거루들은 내가 감당할 수 없는 엄청

난 에너지를 갖고 있었다. 나는 허공에 묻는다.

"얘들은 어떻게 여기까지 배송되어 왔나요? 그동안 밥은 제대로 먹었나요?"

알 수 없는 누군가가 답했다.

"응, 일시 냉동 상태로 항공기 화물칸에 실려 왔어. 이 아이들은 어느 정도 냉동 상태로 지내도 해동하면 살 수 있거든. 하지만 꽤 오랫동안 굶었을거야, 아마."

갑자기 걱정이 밀려온다. 이렇게 귀여운 두 캥거루들을 먹이고 키우기 위해서 나는 나가서 일을 해야 하는데 이를 어쩌지? 지금 이 상태로 극성 맞은 캥거루들만 두고 집을 나섰다가는 온 살림이 쑥대밭이 될지도 몰라. 이 아이들에게도 안전하지 않을 텐데. 캥거루들은 말할 수 없이 예쁘지만 마음속을 점령해버린 현실적인 걱정과 책임감에 벌써부터 극심한 스트레스에 내몰리는 기분이다.

아, 아까 캥거루들은 잠시 동안 냉동 상태를 견딜 수 있다고 했지요?

—

비극의 시작

나는 두 마리를 안아 올려서 주방 냉장고의 윗칸 냉동실에 넣었다.

"가을아, 단풍아, 너무 미안해. 여기서 잠깐만 자고 있으렴. 빨리 일 다녀올게. 그러면 너희와 원 없이 놀아줄 수 있어. 맛있는 사료도 듬뿍 사줄게."

마음이 몹시 불편했지만 이것이 유일하게 캥거루들과 나를 위한 방법이라고 생각하고 일을 하러 집을 나섰다. 그런데 어찌된 일인지 눈 깜짝 할 새에 긴 시간이 지났다. '아, 아직 아이들이 냉동실에 있지! 도대체 시간이 얼마나 지난 거지? 많이 배고플 텐데.' 철렁하는 마음에 너무 늦지 않았기를 바라며 헐레벌떡 집으로 뛰어가 냉동실 문을 열었다. 가을아, 단풍아 내가 왔어! 얘들아 밥 먹자!

그런데 이게 웬일인가. 냉동실 안에는 얼어붙은 캥거루들의 흰 양말만이 남아 있었다. 냉동식품들과 정체불명의 비닐봉투들 사이로 보이는 흰 양말이 그렇게 소름 끼칠 수가 없었다.

"이게 뭐죠? 우리 가을이랑 단풍이 어디 갔어요?"

"응, 걔들 죽어서 버렸어."

"무슨 소리예요! 해동시키면 살 수 있는 아이들이라면서요!"

"넌 너무 오랜 시간 아이들을 굶겼어. 가엽게도 가을이랑 단풍이는 아사한 거야. 이미 그 이전부터 영양상태가 안 좋아서 이번 냉동 과정은 오래 견디지 못했어. 지금 며칠이나 지났는지 아니? 캥거루들이 견딜 수 있는 건 고작 몇 시간뿐이었는데 넌 이제서야 나타났잖아."

가을이와 단풍이가 배고픔 속에서 얼어 죽었다는 말에 숨이 막혀 왔다. 주먹으로 가슴을 내리치다 결국 자리에 주저 앉아 엉엉 소리 내어 울며 외친다. "제가 잘못했어요! 제발 우리 아이들 한 번만 살려주세요!"

실성을 해도 좋을 이 극한의 슬픔 사이로 기어이 현실적인 걱정까지 헤집고 들어오면서 진짜 공포는 시작된다. 아기 캥거루들을 죽인

여자라고 이제 주위 사람들의 비난이 쏟아질 텐데 어쩌지? 지금이라도 캥거루 두 마리를 시드니에서 새로 주문해서 다시 키울까? 그 두 마리를 아무 일 없다는 듯 가을이와 단풍이라고 부르며 키우면 사람들은 내가 캥거루들을 죽인 줄 모를 거야. 그렇게 살다 보면 이런 일은 처음부터 없었던 거라고 스스로도 믿을 수 있지 않을까. 상실의 고통은 따로 떼어놓은 채 머릿속에서 범행 모의가 심상치 않게 정교해지는 자신이 소름 끼쳐서, 나는 자포자기한 듯 외쳐버린다. 차라리 이 모든 것이 꿈이었으면!

—

나의 가장 약한 부분을 들여다 볼진대

다행히도 이것은 꿈이다. 헐떡이는 숨을 내쉬며 깨어나니 얼굴은 온통 눈물 범벅이다. 생각해보면 이런 기괴하고도 슬픈 꿈을 반복적으로 아주 오래전부터 꾸고 있다. 꿈속에 등장하는 동물은 캥거루뿐만 아니라 비버, 패럿, 미어캣 등 흔하게 볼 수 없는 특별한 동물들로 하나같이 너무나 사랑스럽고 매력적이었다. 그들은 한 마리가 아닌 복수複數로 존재했으며 감당하기 어려운 강한 에너지를 가졌으나 동시에 나의 돌봄을 절실히 필요로 했다. 동물들을 죽이게 된 과정도 매번 다른데, 패럿 두 마리는 내 딴에는 남들 눈에 들키지 않게 한다고 가방에 숨겨 다니다가 한참 후에 열어보니 질식사했었다. 꿈속이었지만 그때도 거의 오열수준으로 울었던 것 같다. 지금도 기억나는, 가

방 안에서 조용히 죽어 있는 패럿들의 늘어진 모습은 정말 가슴 아팠다.

그리고 어젯밤 기어이 캥거루들까지 죽이고 나서야 왜 이런 꿈을 반복적으로 꾸는지 내 안을 들여다봐야 할 때가 왔음을 직감했다. 이제 더 이상 피할 수만은 없었다. 내가 심리학자나 정신과 의사가 아니라도 이 꿈은 나의 무의식을 적나라하게 반영하고 있다는 것을 어렵지 않게 알 수 있었으니까.

이 꿈은 나의 가장 약한 면을 보여주고 있다. 그 동물들이 무엇을 상징하고 있는지는 아마 지금쯤 당신도 눈치챘으리라. 내 속으로 낳지 않았으나 몹시 특별하고 사랑스러운 생명체. 내게는 아티스트들이 그러했다. 어느 날 갑자기 내 앞에 선물처럼 등장한 그들의 매력에 푹 빠지고 애정을 쏟았지만, 책임감 때문에 힘들어 했다는 것, 나의 무능이나 부족한 노력으로 인해 그들의 재능이 빛을 발하지 못할까 항상 무섭고 버거워 때때로 현실에서 도망가고 싶어 했다는 것이 꿈을 통해 보인 것이리라.

부끄러움은 여기서 그치지 않는다. 나는 비겁했고 합리화도 심했다. 그들을 잃었을 때 몹시 슬퍼했지만, 상실의 고통보다 세상의 비난을 더 두려워했다는 부박함이 여러 밤 나를 찾아왔다. 대외적으로는 (들을 때마다 민망해 죽을 것 같은 수식이지만) 헌신적이고 열정적인 아티스트 매니저이자 공연 기획자의 민낯은 이렇듯 그리 아름답지 않았다. 자신이 보이는 것보다 더 후진 사람이라는 것을 깨닫게 되는 것은 누구나 슬프고 피하고 싶은 일이다. 스스로가 훨씬 형편없는 사람

이라는 것을 인정하고 나면 나의 프로페셔널로서의 삶은 또 어떻게
달라질까. 어쩌면 나의 일상을 더 겸손히 끌어안을 수 있을까.

——

얼지마 죽지마 부활할거야

그날 오후, 지방 공연을 다녀오는 차 안에서 불쑥 옆자리에 동승한
A과장에게 물었다.

"왜 동물이나 사람은 얼었다가 다시 살 수 없어? 식물 종자 같은 것
은 냉동했다가 해동하면 그 안의 생명이 유지되잖아. 그런데 왜 우리
는 얼어 죽는 거지?"

A과장이 나의 이 뜬금없는 질문에 기가 막힌다는 표정으로 답한다.

"우리는 표면적이 훨씬 크잖아요. 정자나 난자 같은 작은 세포 단
위라면 모를까."

그런가? 나는 흡족하지 않은 마음에 고개를 갸웃거린다.

현실에서조차 누군가 그 캥거루들이 얼어 죽은 것은 네 잘못이 아
니라고, 그저 운이 없었을 뿐이라고 이야기해주기를 내심 바랐던 나
는 끝까지 비겁한 채로 남게 되었다. 하마터면 A과장에게 '캥거루 두
마리가', 로 시작하는 긴 이야기를 말하려다 참은 것은 그나마 다행
이었다.

결격사유 많은 한 공연 기획자의 하루가 또 이렇게 저문다.

너의 뒤에서 건네는 말
어느 클래식 공연 기획자의 무대 뒤 이야기

ⓒ 이샘 2017

초판 인쇄	2017년 5월 8일
초판 발행	2017년 5월 15일

지은이	이샘
펴낸이	정민영
책임편집	임윤정
편집	손희경
디자인	백주영
마케팅	이연실 이숙재 정현민
제작처	한영문화사

펴낸곳	(주)아트북스
출판등록	2001년 5월 18일 제406-2003-057호
주소	10881 경기도 파주시 회동길 210
대표전화	031-955-8888
문의전화	031-955-7977(편집부) ㅣ 031-955-3578(마케팅)
팩스	031-955-8855
전자우편	artbooks21@naver.com
트위터	@artbooks21
페이스북	www.facebook.com/artbooks.pub

ISBN	978-89-6196-293-3 03600